U0005282

最經典的 101 座教堂

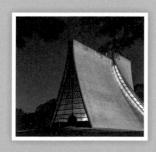

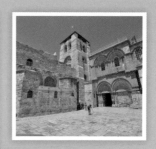

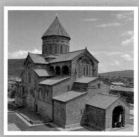

林宜芬、陳馨儀

編著

晨星出版

CONTENTS

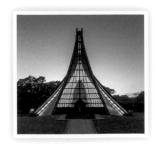

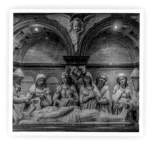

序

本書精選全世界最經典的 101 座教堂，讀者可以一次看見所謂「經典」的多元樣貌：羅馬式的圓拱、哥德式的尖塔、文藝復興式的穹頂、充分展現建築師巧思的現代主義式……，每座教堂都是付出大量時間、資金與技術才創造出的「神聖空間」，內部則以各種富含宗教意義的雕塑、繪畫、鑲嵌、彩繪玻璃……裝飾來彰顯神的偉大。

書中的教堂譯名採用一般較常聽到的稱呼為主，如有其他正式名稱則註記於內文。另外提供英文名稱方便讀者進一步搜索外文資料，同時也能清楚看出從中文翻譯不容易判斷的教堂等級：

1. Chapel：所有教堂建築中最小的結構，正式翻譯是「小教堂」。
2. Church：廣義上的「教堂」，算是「宗教活動發生場所」的統稱。
3. Cathedral：常聽到的譯法是「大教堂」，正式翻譯則為「主教座堂」，是教區中主教所在的位置，會隨著主教的位置而移動。
4. Basilica：音譯為「巴西利卡」，原指古羅馬的一種公共建築形式，也是教堂建築的起源。後來意義轉變成「具有特殊地位的教堂」被賦予的頭銜，正式翻譯為「宗座聖殿」，在教會體系中地位非常高，和建築風格或華麗與否無關。
5. Abbey：通常翻譯為「修道院」或「寺」，規模通常不小，一般包括好幾座教堂、神學院、隱修會和圖書館……，例如法國聖米歇爾山修道院（頁 72）、英國西敏寺（頁 182）。

成就一座規模宏偉、雕琢精緻的教堂，動輒歷經數百年，遠比人類的生命要長，期間還得克服戰爭、火災、資金等困難，甚至一再重建。無論貴賤與階級，多少世紀以來人們就在這個「最靠近神」的場所，進行著由生到死的種種人生大事。

雖然每座教堂都是為了讚嘆神而建造，但最終還是要把榮耀歸於穿梭其間的人們。所有教堂都是藉由人類之手完成的，教堂也必須要有「人」對神的信仰，才能真正完整其神聖與偉大，而祈禱的信徒、朝聖的行者，則構成了這些教堂最具活力的各種面貌。

參考資料 https://zh.wikipedia.org/wiki/ 維基百科：教堂
https://blog.xuite.net/ymcaedu1721/twblog 台北 YMCA 英日語部落格

聖瑪莉大教堂

St. Mary's Cathedra

地理位置：澳大利亞‧雪梨
興建年代：1866 年～ 1928 年
建築樣式：哥德式

澳洲東南岸的精神燈塔

　　位於澳洲人口最稠密的都市雪梨（Sydney），聖瑪莉大教堂是澳大利亞最大的教堂。作為該地區的主教座堂，它是教徒們的精神燈塔；作為城市的地標，它更是來自世界各地的旅客，在雪梨必定到訪的勝地。登上教堂的鐘樓，你能俯瞰雪梨中央商務區的繁華街景，也能將澳洲最古老公園——海德公園（Hyde Park）的綠意盡收眼底。

　　今日聖瑪莉大教堂的盛景，並非一蹴可幾，而是在波折中不斷堅持，才成就的華美與莊嚴。最初的聖瑪莉大教堂在 1865 年的一場大火中毀壞，幾乎被夷為平地。在天主教徒們的呼籲與奔走下，建築師威廉‧沃德爾（William Wardell）以教堂常見的哥德式風格，融入澳洲在地的材料與文化，開始聖瑪莉大教堂的重新興建工程。建築過程共分為兩階段：第一階段建於 1866 年至 1900 年之間，第二階段建於 1912 年至 1928 年之間，前前後後花了超過六十年的時間。

　　教堂的主體採用澳洲特有的「黃色砂岩」，這種建材有著冬暖夏涼的特色，接近蜂蜜的顏色，色澤溫潤而甜美，帶著童話的氣息。即使沒有特別複雜龐大的結構與輪廓，仍有著層次豐富的色澤與韻味，使人想起《聖經》中提到的「奶與蜜之地」。不過，淺色的外牆每隔一段時間就會蒙上灰黑色，必須經常清洗才能維持潔淨亮麗。

　　附屬於聖瑪莉大教堂的合唱團，是澳大利亞最古老的音樂機構。每逢週日或特別祭典到訪，都能聽到他們歷史悠久的歌聲，在湛藍晴朗的天空下迴盪。聖潔純淨的天籟，正如聖母無私的懷抱，讓每個人都能沐浴在聖恩之下。

byvalef / Shutterstock.com

Jenna Layne Vogt / Shutterstock.co

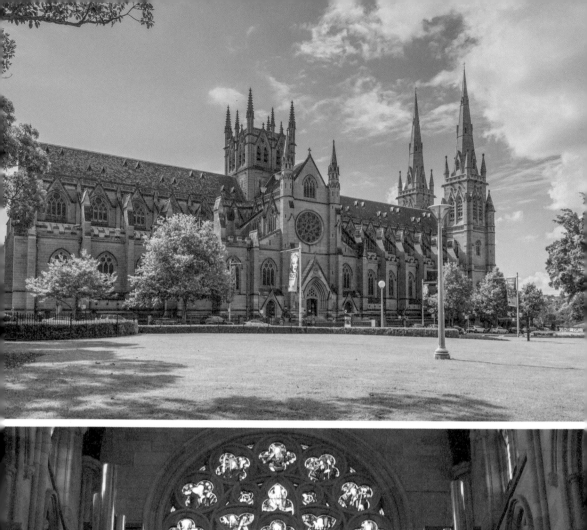
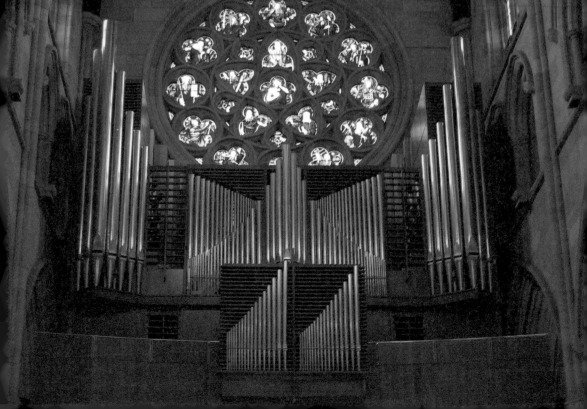

聖派翠克大教堂
St. Patrick's Cathedral, Melbourne

地理位置：澳大利亞·墨爾本
興建年代：1858 年～ 1939 年
建築樣式：新哥德式

深灰色的英式哥德建築

　　位於澳洲東岸的墨爾本（Melbourne），擁有將近 1 萬平方公里的面積，是全球面積最廣大的都會區之一。其人口達 300 萬人，是僅次於雪梨的澳洲第二大城市。城市歷史開始於 1835 年第一批來自英國的移民，1850 年代發現金礦吸引大批淘金人口，從此快速發展。因此，墨爾本又被稱為「新金山」，相對於美國「舊金山」。

　　1848 年，墨爾本出現了第一位主教詹姆斯·古爾德（James Goold）。在他的主導之下，在墨爾本東邊山丘上原用於畜養的牧地，展開了大教堂的興建工程。由於當時墨爾本的天主教社區幾乎全是愛爾蘭人，所以這座大教堂便是獻給愛爾蘭守護神──聖派翠克（St Patrick）的。在新哥德式風潮的領導人物威廉·沃德爾（William Wardell）的規畫下，教堂的興建於 1850 年開始計畫，然而因為淘金浪潮興起，健壯勞力紛紛前往採挖金礦，使得建築勞力嚴重短缺，遲至 1858 年才動工，並於 1939 年完成，共歷時八十多年。

　　聖派翠克大教堂採用 14 世紀早期的哥德式設計，卻參考了 19 世紀英國所風行的教堂風格，不同於法國所崇尚的高聳薄牆，英式哥德建築顯得相對低矮，但牆壁則更加厚實。由於採用當地盛產的藍灰砂岩為建材，所以外觀整體呈現獨特的深灰色，和其他教堂有著鮮明區別。

　　造訪聖派翠克大教堂，彩繪玻璃是一大亮點，以鮮豔而活潑的圖案與色彩，使《聖經》上的人物活靈活現。陽光自窗照入，在大殿裡映照出絢麗的光影，真是美不勝收。墨爾本人用一座風格獨特的建築，敘述了屬於這個城市的信仰故事。

Filip Fuxa / Shutterstock.com

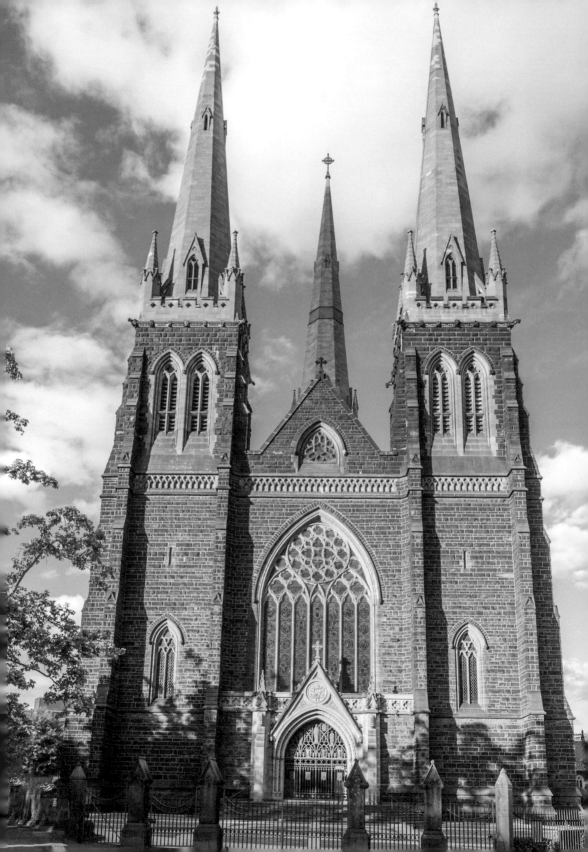

馬尼拉大教堂
Manila Cathedral

地理位置：菲律賓 · 馬尼拉
興建年代：1954 年～ 1958 年
建築樣式：巴洛克式

從無數挫折中重生的殿堂

　　馬尼拉（Manila）位於呂宋島（Luzon）東岸，是菲律賓的經濟、文化、教育與工業中心。其南方的王城區（Intramuros），是 16 世紀時由西班牙人所建立，為境內最古老的市轄區。馬尼拉大教堂就位在這個充滿歷史的街區中，它是天主教馬尼拉總教區的主教座堂，又被稱為「馬尼拉聖母無原罪聖殿主教座堂」，供奉著菲律賓的「主保無原罪聖母」。根據羅馬教宗的解釋，所謂的「無原罪聖母」，意指聖母瑪利亞在始孕時，受全能天主的恩寵，完全免除原罪的一切罪汙。

　　作為菲律賓人的信仰堡壘，馬尼拉大教堂的命運，和這個曾經長期被殖民的國家一樣多舛，幾經天災與戰亂都在頹圮中重建，並屹立至今日。它最早的前身建於 1581 年，以蘆葦和竹子為建材，豈料次年被颱風摧毀，再隔年又受火災襲擊；第二座石砌建築的教堂，建於 1592 年，不到十年又毀於地震；第三座教堂始建於 1614 年，毀於另一次地震；宏偉的第四座教堂建於 1654 年到 1671 年，1863 年又在大地震中嚴重受損，1880 年另一場地震則摧毀了鐘樓。第五座教堂建於 1870 至 1879 年，第二次世界大戰時在 1945 年的馬尼拉戰役中夷為平地。

　　目前的主教座堂是在二戰之後重建的，1954 年到 1958 年由馬尼拉第 29 任大主教，也是第一位升格為紅衣主教的菲律賓人魯菲諾 · 桑托斯（Rufino Santos）親自設計，並在知名建築師的監督下完工。巴洛克式的雄偉殿堂，儘管建築本身年代並不久遠，卻有著說不完的故事。它象徵著菲律賓人不肯認輸的精神，最終擺脫殖民地的陰影，為自己的國家而屹立。

Richie Chan / Shutterstock.com

r.nagy / Shutterstock.com

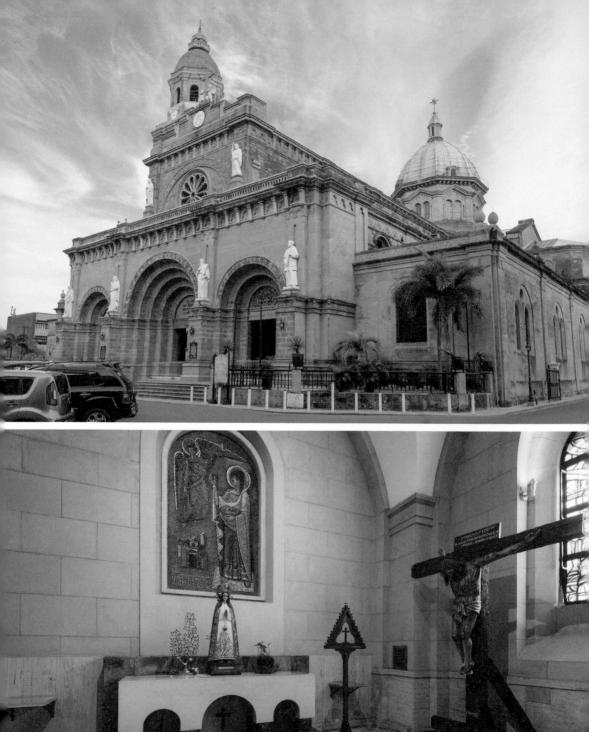

路思義教堂
Luce Memorial Chapel

地理位置：台灣・台中
興建年代：1962 年～ 1963 年
建築樣式：現代主義

台灣現代主義建築先驅

　　路思義教堂位於台中東海大學，由第一位獲得普立茲克獎（Pritzker Architecture Prize）的美籍華裔建築師貝聿銘，與獲得第八屆國家文藝獎的台灣建築師陳其寬所設計，也是貝聿銘在亞洲的第一個作品，教堂名稱來自為了紀念父親而捐款興建的美國《時代》雜誌創辦人亨利・路思義（Mr. Henry R. Luce）。東海大學 1955 年由基督新教會所創立，校園建築在台灣相當具有代表性，路思義教堂則是其中最知名的。

　　教堂的建築造型與結構設計相當大膽，在穩定性、採光度、內部使用和外部景觀等多重考量之下，採用四片分離、亦牆亦屋頂的鋼筋混凝土雙曲線結構，每片曲面與地面及頂端相接部份則為直線，屋脊部份則分開成天窗，透入的光線為教堂增添了一份神祕感。整體形狀類似倒過來的船底，對抗風力與地震時甚為有力，堪稱現代鋼筋混凝土結構設計之典範，對於古典形制的活用、新興結構的探索以及傳統精神的表現，可說達到最高境界。

　　建築大師漢寶德曾評論：「路思義教堂也許是台灣島上最著名，也是最有歷史價值的建築。」2014 年獲蓋提基金會（Gatty Foundation）選為全球十大卓越的現代建築作品之一，2017 年台中市政府登錄為「台中市定古蹟」，2019 年 4 月 25 日，文化部再公告將其升格為「國定古蹟」。多年來作為東海大學的精神信仰中心，不僅見證了台灣宗教史、政治史與教育史的發展，融合傳統與現代、東方與西方的建築美學與設計思維，也成為台灣現代主義建築的先驅。

Robert CHG / Shutterstock.com

Yen Lin / Shutterstock.com

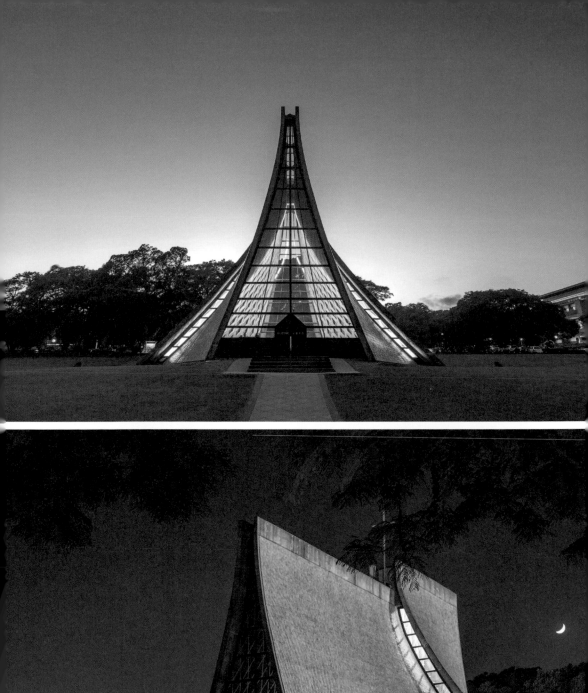
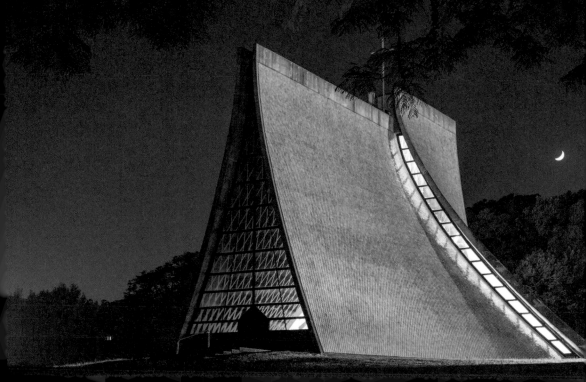

埃奇米艾津大教堂
Echmiatsin Cathedral

地理位置：亞美尼亞‧埃奇米艾津
興建年代：301 年～ 303 年
建築樣式：亞美尼亞混合歐洲風格

亞美尼亞的梵蒂岡

全世界第一座主教教堂——埃奇米艾津大教堂——座落在有「亞美尼亞聖城」之稱的埃奇米艾津市（Echmiatsin），位於首都葉里溫（Yerevan）西方，靠近土耳其邊境。這座全球最古老教堂在 2000 年被聯合國教科文組織列入世界遺產。

西元 301 年，國王提裡達底三世（Tiridates III）確立基督教為亞美尼亞的國教，於是亞美尼亞成為歷史上第一個基督教國家，並成立了最古老的國家教會——亞美尼亞使徒教會，由聖啟蒙者額我略（Saint Gregory）倡導興建埃奇米艾津大教堂，於 303 年完工落成。

後來教堂損毀嚴重，現今的埃奇米艾津大教堂重建於 483 年，高度超過 27 公尺，之後又歷經數次整建。外觀並不是所謂的豪華教堂，建築風格被認為是亞美尼亞與歐洲的混合。內部裝飾《聖經》場景的壁畫，還收藏著發現於西元 4 世紀、據說是諾亞方舟留下的殘片，和傳說中曾經刺入耶穌肋骨的聖矛。

教堂周圍矗立著亞美尼亞的十字架石（cross-stones），是亞美尼亞工匠所雕刻的一種戶外宗教石碑，做為世俗與神聖之間的媒介。石碑高度可至 1.5 公尺，中間有一個十字架裝飾的雕刻，以太陽或永恆之輪為其特徵，再加上精美的植物幾何、聖人和動物圖案雕刻。這項亞美尼亞特有的宗教藝術，在 2010 年被登錄為聯合國非物質文化遺產。

跨越十七個世紀的埃奇米艾津大教堂，如今是全世界亞美尼亞人的聖地，也是亞美尼亞人的身份標誌之一，又被稱為「亞美尼亞的梵蒂岡」，現任教宗方濟各、俄羅斯總統普丁、前法國總統薩科齊等人都曾來此訪問。

Sagittarius Production / Shutterstock.com

bidibidae / Shutterstock.com

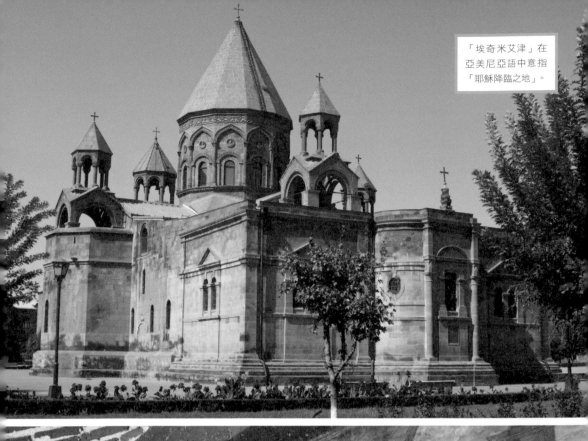

「埃奇米艾津」在
亞美尼亞語中意指
「耶穌降臨之地」。

生命之柱大教堂
Svetitskhoveli Cathedral

地理位置：喬治亞・姆茨赫塔
興建年代：1010 年～ 1029 年
建築樣式：東正教式

1994 年登錄世界文化遺產

耶穌長袍入土之地

　　位於東歐的喬治亞（Georgia），過去曾隸屬於蘇聯，在 1995 年時通過新憲法，宣布成為獨立的國家。在其國境之東，距離首都提比里西（Tbilisi）約 20 多公里處，是古都姆茨赫塔（Mtskheta），擁有 3000 年的悠久歷史，在西元前 3 至 5 世紀時，是高加索伊比利亞王國（Caucasian Iberia）的首都。在這個風光明媚的歷史古城，座落著享譽世界的生命之柱大教堂。

　　長久以來，生命之柱大教堂在喬治亞東正教佔有相當重要的一席之地，更是喬治亞境內第二大教堂。據說，此處曾經是耶穌長袍的入土地。西元 1 世紀時，耶穌被釘死在十字架上之後，一位猶太裔的喬治亞人帶著祂的長袍回到這裡，喬治亞人的姊姊碰到這項聖物後，便緊抓著此物不肯鬆手，離奇地死去。聖物連同女子一塊下葬後，墳墓長出一棵參天的雪松，支撐教堂的七根柱子，便是來自這裡。

　　教堂的建築遺址，最早可追溯到 4 世紀初，而目前的主體建築，則是在 1029 年完成的，可說是中世紀流傳至今的藝術瑰寶，被聯合國教科文組織列為世界遺產。從外邊望去，教堂簡樸而雄偉，彷彿金黃色的堡壘；走進大殿，巨大的耶穌畫像溫柔俯視著，身在神的慈愛目光下，使人更覺自己的渺小。

　　生命之柱大教堂又被稱為「斷臂大教堂」。相傳教堂建成後，國王為了不讓建築師再設計出同樣偉大的作品，下令斷其手臂使他退休，並將斷臂放在教堂內的某塊石頭裡。雖然透過後人的考證，顯示這可能僅僅只是一則傳說而已，卻也相當鮮明地傳達了生命之柱大教堂獨一無二的美學成就。

Mister.Vlad / Shutterstock.com

monticello / Shutterstock.com

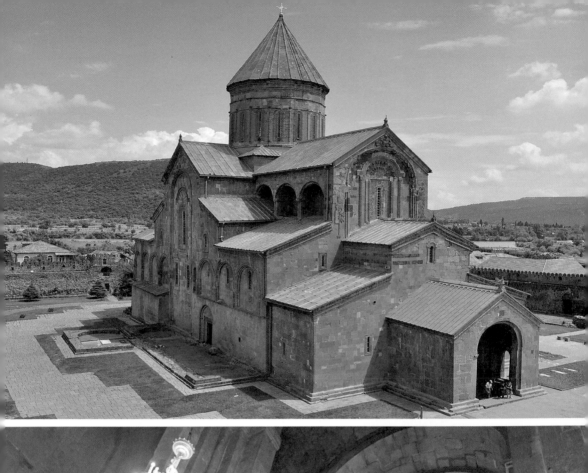

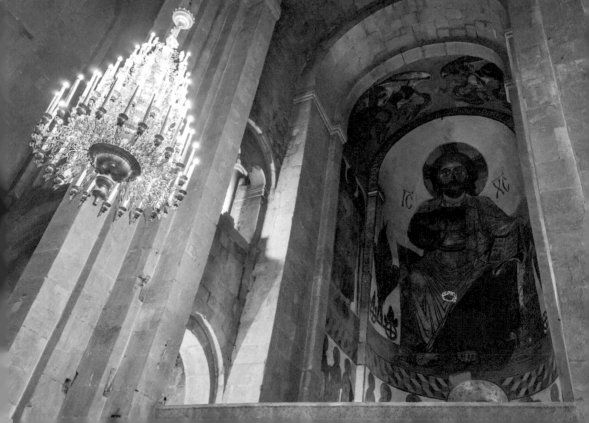

聖墓大教堂
Church of the Holy Sepulcher

地理位置：耶路撒冷舊城
興建年代：331 年～ 335 年
建築樣式：混合風格

1981 年登錄世界文化遺產（由約旦申報）

耶穌受難復活的聖地

　　整個耶路撒冷都是一座著名古城，而聖墓大教堂則位於舊城的基督區，不僅是耶穌背負十字架的苦難歷程終點，也是耶穌受難、安葬與復活的地方，又被稱為復活教堂（Church of the Resurrection），是基督教最神聖、最重要的聖地。通往教堂的小路就是耶穌當時背著十字架的苦路（Via Dolorosa），共有 14 站，最後 5 站在聖墓大教堂內，自西元 4 世紀起就是基督徒重要的朝聖之路。

　　西元 30 年耶穌來到耶路撒冷傳教時，遭叛徒猶大出賣，被逮捕後釘死在十字架上。西元 331 年，羅馬皇帝君士坦丁大帝的母親海倫娜（Helena）在耶路撒冷朝聖，看到耶穌墓地及其受刑的十字架深受感動，於是君士坦丁下令在此修建教堂，西元 335 年完工。爾後基督教被尊為羅馬帝國國教，耶路撒冷成為基督教的聖地。

　　614 年波斯人侵略此城燒毀了教堂，後來修復重建。638 年起，耶路撒冷雖被信奉伊斯蘭教的阿拉伯人佔領，但猶太人、基督徒與穆斯林一直和平相處，直到法提瑪王朝哈里發迫害非穆斯林，在 1009 年下令拆毀聖墓大教堂。十字軍東征後在此建立耶路撒冷王國，土耳其人和穆斯林都未能攻下聖地，最後英格蘭查理一世和穆斯林達成談判協議，確保基督徒能夠自由前往耶路撒冷朝聖。

　　西元 1149 年再度修建教堂，今日的聖墓大教堂前後共歷經十多次的重建修復，融合拜占庭式、中世紀、十字軍和現代元素，形成一種混合的建築風格。耶路撒冷舊城同時也是基督教、猶太教和伊斯蘭教的共同搖籃地，三教共奉一地為聖城，使得耶路撒冷在世界體系中一直處於獨特地位。

Wojtek Chmielewski / Shutterstock.com

kavram / Shutterstock.com • sastik0 / Shutterstock.com • Pavel Cheskiodv / Shutterstock.com

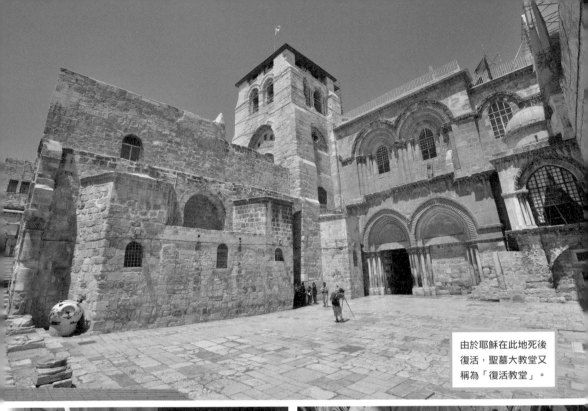

由於耶穌在此地死後復活，聖墓大教堂又稱為「復活教堂」。

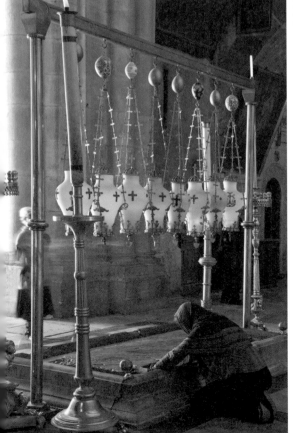

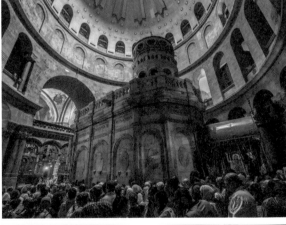

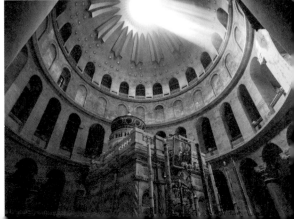

基督救世主大教堂
Cathedral of Christ the Savior

地理位置：俄羅斯 · 莫斯科
興建年代：1839 年～ 1883 年
建築樣式：東正教式

命運多舛的教堂興建史

　　克里姆林宮附近的莫斯科河畔，矗立著世界上最高的東正教教堂——高 103 公尺的基督救世主大教堂。這座 2000 年才剛重建完成的主教座堂擁有金光閃耀的半圓頂，和令人印象深刻的白色大理石外觀，與莫斯科其他地標或教堂相比之下非常年輕，卻是俄羅斯最氣派和最具討論性的建築之一，因為它有一段非常戲劇化的歷史。

　　這座由建築師康斯坦丁 · 頓（Konstantin Ton）設計的俄羅斯拜占庭風格教堂，興建目的是為了紀念 1812 年俄羅斯戰勝拿破崙，首建於 1839 年，歷時數十年的結構建造和室內裝飾，1883 年才完工。

　　1917 年十月革命之後，東正教會遭到迫害、大教堂停止一切宗教活動。1931 年史達林決定在此地興建「蘇維埃宮殿」，下令炸毀作為俄羅斯東正教信仰中心的這座大教堂。而史達林這項野心勃勃的計畫，建築總高度為 415 公尺，比帝國大廈高，最後卻因為戰爭爆發和資金缺乏而中斷興建，最終未能完成。

　　隨著蘇聯解體，恢復昔日大教堂的想法在民族意識中逐漸增長。1995 年決定在原址重建教堂，僅僅五年就重現了 19 世紀延續下來的光輝。消失近七十年的基督救世主大教堂，再次成為莫斯科令人印象深刻的教堂建築和世界上最高的東正教教堂，象徵著復興和希望。

　　教堂內部的中央祭壇獻給耶穌的誕生，室內壁畫描繪了 1812 年戰爭中擊敗拿破崙軍隊的場景，而俄羅斯藝術家瓦西里 · 韋列夏金（Vasily Vereshchagin）的繪畫也保留在教堂牆上。教堂博物館中可以看到十月革命之前的大教堂風貌，和史達林原本計畫興建的蘇維埃宮殿圖像，真實見證了俄羅斯動盪不安的歷史。

Baturina Yuliya / Shutterstock.com

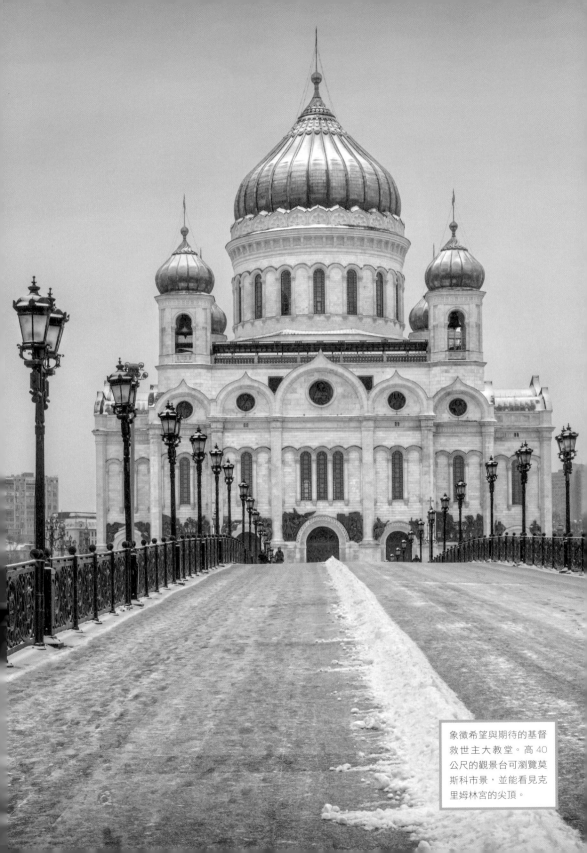

象徵希望與期待的基督救世主大教堂。高 40 公尺的觀景台可瀏覽莫斯科市景，並能看見克里姆林宮的尖頂。

基日島木造教堂
Kizhi Pogost

地理位置：俄羅斯・基日島
興建年代：17 世紀～ 18 世紀
建築樣式：東正風式

1990 年登錄世界文化遺產

人類木造建築工藝的極致

在歐洲第二大淡水湖奧涅加湖（Onega Lake）的中央，有一個迷人的島嶼——基日島（Kizhi），全島長約 7 公里，寬約 1 公里。此處隸屬於俄羅斯聯邦（Russian Federation）的卡累利阿共和國（Republic of Karelia），距離北極圈僅有四個緯度，是俄羅斯西北端遺世獨立的祕境。由於低溫抑制細菌生長，使得島上至今仍保存著世界最著名的古代木造教堂，並於 1990 年被聯合國教科文組織列為世界文化遺產。

基日島上最著名的木造教堂，是建於 1714 年的主顯聖容教堂。教堂由銀白色的歐洲山楊木建成，有 22 個洋蔥形狀的穹頂，分為三層，高達 37 公尺。從遠處望去，教堂在陽光的照射下閃耀著銀色的光芒，彷彿童話世界裡的城堡，質樸卻有著脫俗的夢幻氣息。這座木造教堂並不是著名建築師的作品，專家推測動工之初可能連設計草圖都沒有，全憑工匠的感知和先人的經驗建成。另一座聖母教堂，則興建於 1764 年，擁有九個洋蔥尖頂。百年之後，兩座教堂之間興建了一座圓錐形鐘樓，三座建築形成了經典的畫面。

更令人驚嘆的是，島上大多數的木造教堂，皆採緊密的木製鑲嵌結構，在建造的過程中，連一根鐵釘都沒有使用，然而這些教堂卻都無比堅固，歷經數百年的風雨和霜雪侵襲，始終挺拔屹立。這不僅顯現了基日島卓越的建造工藝，更顯現了工匠們對基督的奉獻與篤信。興許是他們的虔誠真的感動了上蒼，這塊土地至今未受到入侵或奴役，居民們樂觀親和，彷彿是個大家庭，堪稱是人間的樂土與天堂！

jejim / Shutterstock.com

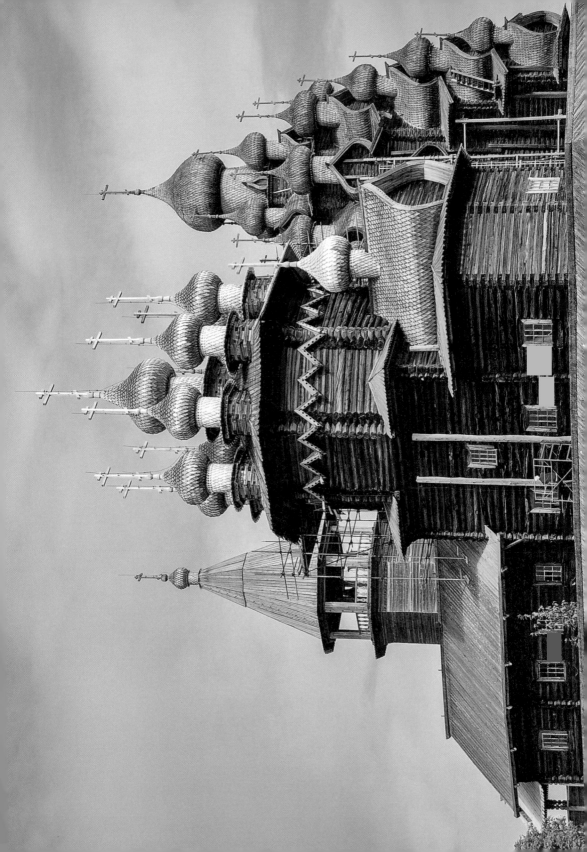

010

聖瓦西里大教堂
St. Basil's Cathedral

地理位置： 俄羅斯・莫斯科
興建年代： 1555 年～ 1561 年
建築樣式： 東正教式

1990 年登錄世界文化遺產

血淚砌成的童話堡壘

擁有北方人的高大身材與直爽性格，俄羅斯人向來給人強悍驍勇的印象。然而，每每提及這個國家，人們的腦海裡總不免要浮出童話中夢幻城堡的形象，是的，故事裡王子與公主所居住的鮮豔洋蔥頭堡壘，正是俄羅斯東正教的典型建築風格。而其中人們最為熟知的，便是位於莫斯科紅場（Red Square）上色彩繽紛的聖瓦西里大教堂了。

大教堂緊鄰著行政中心克里姆林宮（Kremlin），是最常出現於明信片上的俄羅斯經典風景，1990 年被列入聯合國教科文組織世界遺產名錄，更被人們譽為「世界奇景」。大教堂的創建者是世人慣稱「恐怖伊凡」的伊凡四世，這位實行鐵腕統治的俄國第一位沙皇，為了紀念征服了鄰國喀山汗國，遂於 1555 年至 1561 年間展開新教堂的興建工程。1588 年，在東正教聖人瓦西里的墓地上方又加蓋了座小禮堂，這座教堂便被開始稱為「聖瓦西里大教堂」。

教堂由九座色彩繽紛的塔樓所構成，每座樓的大小、外型不盡相同。洋蔥圓頂展現了拜占庭風格，從不同的角度望去，都能看見不同的色彩樣貌。最初建築構想是建造一群小禮堂，每座禮堂代表一個聖人，寓意每到一個聖人的節日，沙皇就打贏一場戰鬥，而中間的大塔則將所有空間整合成一個大教堂。據說教堂落成之時，伊凡四世對於成果極為滿意，卻又擔心建築師以後再建出同樣美麗、甚至是更出色的建築，於是把他的眼睛弄瞎，使其餘生都不能設計監工。

今日看著屹立的大教堂，很難想像那童話一般的城堡下，竟埋藏著許多戰爭的辛酸血淚。它提醒著我們莫要執著，不惜一切得到的權力終將被歷史湮沒，唯有美麗的事物方能永久流傳。

Art Konovalov / Shutterstock.com

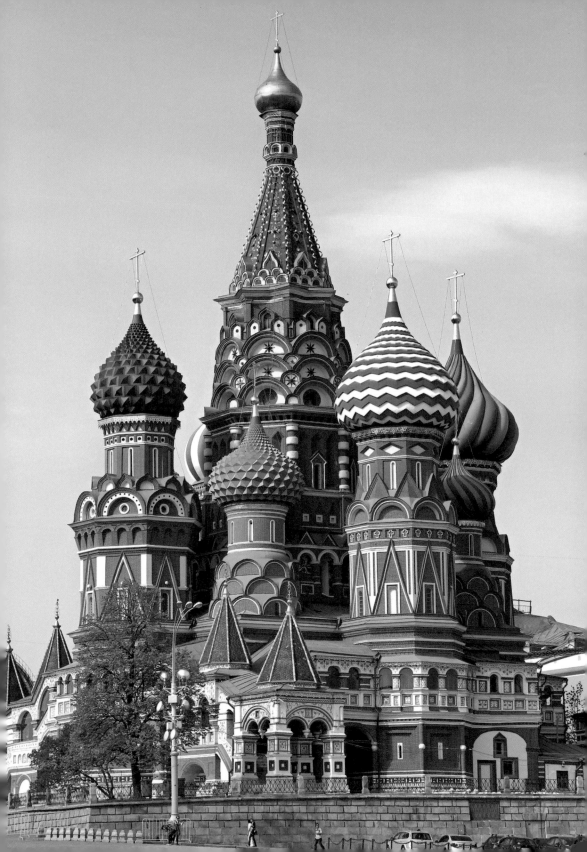

聖以撒大教堂
St. Isaac's Cathedral

地理位置：俄羅斯・聖彼得堡
興建年代：1818 年～ 1858 年
建築樣式：新古典主義

俄羅斯新古典主義建築精華

　　位於聖彼得堡市區的聖以撒大教堂，是世界四大教堂之一，以俄羅斯新古典主義的代表性建築而聞名。自 1858 年完工後，吸引了詩人與作家們的讚頌，與普希金（Pushkin）同列俄羅斯偉大詩人的丘特切夫（Tyutchev）曾寫道：「我站在涅瓦河旁，遙望著巨人一般的聖以撒大教堂；在寒霧的薄薄的幽暗中，它高聳的圓頂閃著金光。」

　　聖以撒大教堂經過四次的搬遷重建，才在目前的位址塵埃落定，最早是 18 世紀初彼得大帝建造的木造教堂。現今的新古典主義風格教堂是沙皇亞歷山大一世下令建造，由巴黎設計師孟特佛曼特（Montfermand）設計，1818 年起建，耗時四十年完成，以彼得大帝的守護聖者聖以撒（St. Isaac）命名。興建期間動用大批工匠，運用了大量的花崗岩和大理石作為建材。

　　教堂中央的金色大圓頂，是世界最大的圓頂建築之一，華麗地鍍上 100 公斤以上的黃金，圓頂外有 24 個天使雕像往下凝視。門廊的山牆有豐富的青銅雕刻，並由 24 根巨大的花崗岩石柱列所支撐，整座教堂共有 112 根，賦予教堂宏偉崇高的氣勢。聖以撒大教堂是俄羅斯東正教會的教堂，可容納 1.4 萬人。

　　教堂不僅外觀宏偉，內部更裝飾著大量的藝術品。走進教堂能看見高達三層的聖像屏，裝飾著聖徒畫像與精緻的金黃雕刻聖像，裝飾用的黃金便使用掉了 400 公斤。除了精美華麗的柯林斯式半露柱，以及大量小彩石鑲嵌成的馬賽克壁畫，圓形穹頂內還環繞著 12 尊天使雕像裝飾與繪畫，站在教堂中央抬頭看，會看見圓頂中有一隻象徵著聖靈的白鴿。

aapsky / Shutterstock.com・Yulidoshov / Shutterstock.com

Anton Veselov / Shutterstock.com

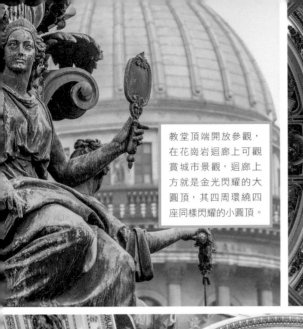

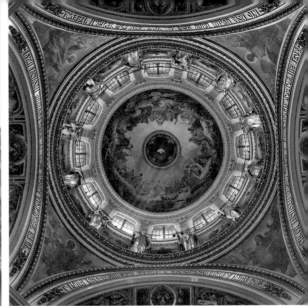

教堂頂端開放參觀，在花崗岩迴廊上可觀賞城市景觀，迴廊上方就是金光閃耀的大圓頂，其四周環繞四座同樣閃耀的小圓頂。

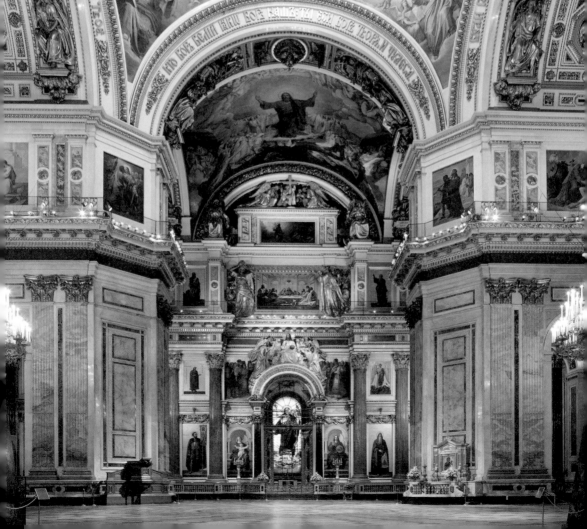

聖索菲亞大教堂
Hagia Sophia

地理位置：土耳其·伊斯坦堡
興建年代：532 年～ 537 年
建築樣式：拜占庭式

改變建築史的拜占庭最高傑作

位於伊斯坦堡的聖索菲亞大教堂，建造於東羅馬帝國時期，被公認為是世界上最偉大的建築之一、拜占庭式建築的最高傑作，對西方建築史具有深遠影響，亦被譽為中世紀的七大奇蹟之一。

第一代教堂是君士坦丁大帝於西元 360 年為供奉聖索菲亞而修建，之後遭到焚毀；第二代教堂西元 415 年由迪奧多西二世重建，但又在 532 年的「尼卡暴動」中付之一炬，查士丁尼大帝隨即下令重建。五年之後，這座為他帶來無限聲譽的拜占庭建築巨作——聖索菲亞大教堂終於落成。

教堂主體呈長方形，中心圓形穹頂直徑 33 公尺、高 56 公尺，令人讚嘆 1500 年東前羅馬帝國的工匠們，究竟是如何用巨石建造跨度如此大的工程？穹頂上設有 40 面拱型扇窗，鑲著斑斕的彩繪玻璃，彩色大理石在地面上鋪成各種艷麗圖案，教堂中還蘊藏了豐富的藝術作品和馬賽克壁畫。

1453 年，鄂圖曼帝國征服君士坦丁堡，拜占庭帝國滅亡，作為帝國象徵的聖索菲亞大教堂被改建成阿亞索菲亞清真寺（Aya Sofya），移除基督教的擺設、耶穌基督與聖母的馬賽克鑲嵌壁畫被塗上石灰，以伊斯蘭教裝飾取而代之，並在周圍增建伊斯蘭教尖塔——宣禮塔，君士坦丁堡也被改名為伊斯坦堡。

第一次世界大戰後鄂圖曼帝國滅亡，土耳其共和國建立，聖索菲亞大教堂在 1935 年被改為聖索菲亞博物館。它曾是基督教的教堂，之後作為伊斯蘭教的清真寺，現在則是記錄著基督教與伊斯蘭教的珍貴文化遺產的博物館，也是東羅馬帝國建築藝術高峰的代表。

Mehmet Cetin / Shutterstock.com

Artur Bogacki / Shutterstock.com

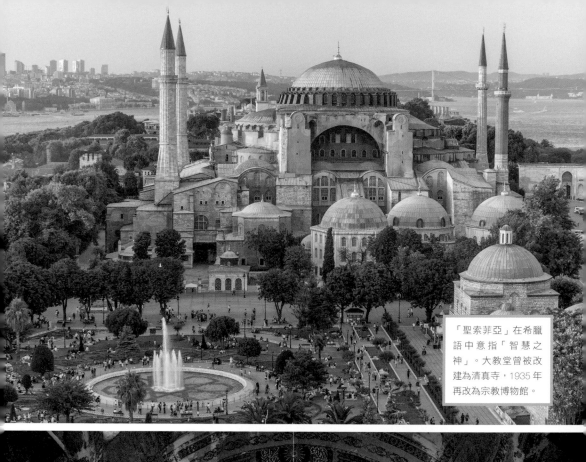

「聖索菲亞」在希臘語中意指「智慧之神」。大教堂曾被改建為清真寺，1935年再改為宗教博物館。

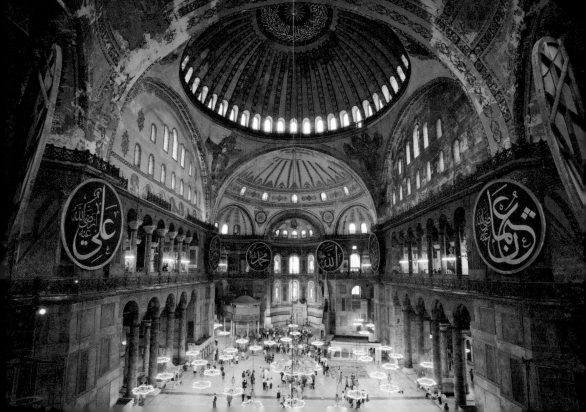

013 基輔洞窟修道院
Kiev Monastery of the Caves

地理位置：烏克蘭・基輔
興建年代：11 世紀
建築樣式：東正教式

1990 年登錄世界文化遺產

以洞窟聞名的東正教建築群

1990 年列入聯合國教科文組織世界文化遺產，基輔洞窟修道院是基輔（Kiev）市內第一個，也是現存最古老的修道院建築，擁有上千年的悠久歷史。它又被稱為基輔佩徹爾斯克修道院（Kiev Pechersk Lavra），「Pechersk」意味著洞穴，而「Lavra」則是指東正教會高級男性僧侶的修道院，始建於 1051 年，歷代陸續有所增建，一直被視為東歐東正教的中心。

修道院以獨特的地下洞穴系統聞名世界。11 世紀初期一位名為安東尼（Anthony）的修道士來到這裡，在第聶伯山丘（Dnieper hills）5 到 15 公尺處挖了一個高 2 公尺、寬 1.2 公尺的洞穴，在寧靜的小洞穴中修行傳道，門徒快速增加。後來修士們的精神感動了四面八方的東正教徒，逐漸修建地面上的教堂。修士們死後遺體仍保存在洞穴之內，且因洞中的特殊環境，自然風乾成木乃尹。

而今的基輔洞窟修道院是一個龐大的建築群，從遠方望去白色建築搭配金色穹頂，令人覺得氣派非凡，是前蘇聯境內規模最大的東正教建築群。97 公尺高的聖修道院鐘樓（Great Lavra Belltower）是古蹟群的中心，也是基輔天際線的鮮明特徵。修道院與聖母安息大教堂（Dormition Cathedral）在第二次世界大戰中被徹底毀壞，戰後才逐漸重新修復。

若要參觀此處最著名的地下教堂，你將手持蠟燭穿過又窄又黑的地道。看見玻璃棺中的修道士遺體，請記得虔誠向他們祈禱，感受他們在簡單的洞穴中專注修行的虔誠，並試著體驗宗教力量的偉大。

Vlada Photo / Shutterstock.com

Tykhanskyi Viacheslav / Shutterstock.com

聖索菲亞大教堂
St. Sophia Cathedral, Kiev

地理位置：烏克蘭・基輔
興建年代：1037 年～ 1057 年
建築樣式：烏克蘭巴洛克式

1990 年登錄世界文化遺產

鑲嵌畫和濕壁畫的博物館

聖索菲亞大教堂位於基輔（Kiev）的古老市中心，金色與綠色交錯的穹頂成群，第一眼就展現出非凡氣魄。1990 年，它和位於同一個城市的基輔洞窟修道院一同被納入聯合國教科文組織世界文化遺產名錄，成為烏克蘭（Ukraine）最知名的標誌性建築。

大教堂興建於 11 世紀，由當時基輔公國的大公──智者雅羅斯拉夫（Yaroslav the Wise）下令動土，以古城大諾夫哥羅德（Novgorod）的聖索菲亞大教堂建築風格為範本，在基輔建築了一座同名教堂，以感謝曾經協助他捍衛王位的諾夫哥羅德市民。教堂首次興建是在西元 1037 年，建築結構包括五個中殿、五個後殿和 13 個穹頂，整個工程約耗費了二十個年頭。

雄偉絕倫的教堂主體，卻有著極其坎坷的身世，自落成以後，教堂便數度遭到變故，也經歷了不斷的修建。13 世紀蒙古人入侵，使得大教堂受損嚴重；16 世紀波蘭和烏克蘭試圖將天主教和東正教合併，更讓教堂幾乎成了廢墟；17 世紀，教堂在摩爾多瓦正教會的主導之下進行修復工作，其建築遂有了明顯的烏克蘭巴洛克式風格，而內部則維持著維持了過去的拜占庭式裝潢。

1934 年起，這裡成為成為「索菲亞文物保護區」，是烏克蘭最大的博物館之一。教堂的內部保存了 11 世紀早期，目前世界上最為完整的鑲嵌畫和濕壁畫創作群，以及大量 17 到 18 世紀間的壁畫殘片。教堂中央有一幅以馬賽克拼製的大型聖母瑪利亞祈禱圖，基輔居民相信，只要能將這件藝術品好好保存，這座城市便能夠永垂不朽。

Anton Chygarev / Shutterstock.com

Marianna Ianovska / Shutterstock.com

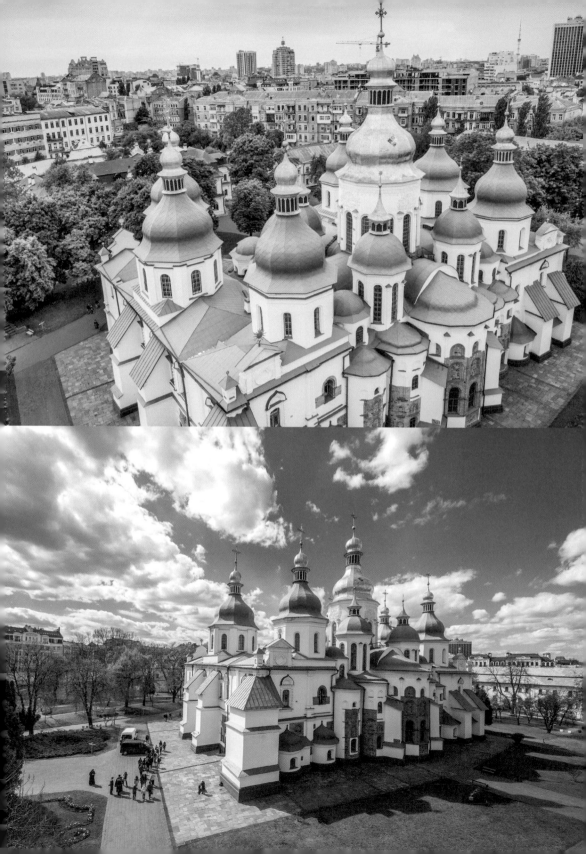

卡爾教堂
St. Charles Church

地理位置：奧地利‧維也納
興建年代：1716 年～ 1737 年
建築樣式：巴洛克式

巴洛克式建築傑作

　　1713 年黑死病再次肆虐維也納，奧皇卡爾六世（Karl VI）立誓，只要讓瘟疫遠離這座城市，就建造一座教堂感恩前米蘭大主教聖查理‧波洛美（St. Charles Borromeo）守護維也納——16 世紀大瘟疫流行時，只有他不顧被傳染的危險留在城中救濟災難中的人們。後來黑死病真的停止了，教堂於 1716 年開工，1737 年落成，這座又名「查理教堂」的感恩教堂，成為維也納的巴洛克式建築代表作。

　　教堂由埃爾拉赫（Fischer von Erlach）負責設計規畫，辭世後由兒子繼續接手。教堂中央是高 70 公尺的穹頂，兩側各有一根高 40 公尺的大圓柱，仿自古羅馬皇帝圖拉真的紀念柱，環繞柱子的螺旋浮雕訴說著聖查理‧波洛美的一生。正面是古希臘神廟樣式，門口有六根石柱廊，上方三角形山牆浮雕描繪了維也納市民感染黑死病的情景，山牆頂端則裝飾著聖者波洛美的雕像。

　　走入教堂會發現內部集合了當代一流藝術家的作品。巨大橢圓形穹頂上的壁畫完成於 1730 年，描繪聖者聖波洛美在聖母面前向三位一體祈求消滅黑死病，這是奧地利畫家羅特邁爾（Rottmayr）的最後作品，設有升降梯可搭到圓頂處近距離觀賞。主祭壇上的浮雕則呈現聖波洛美在一群天使陪伴下騰雲升天的場景，此外還有被釘在十字架上的耶穌基督像。其他珍寶還有聖者的聖袍，和一個飾有奧地利哈布斯堡家族徽記的聖物箱。

　　卡爾教堂的銅製綠色圓頂是維也納的另一道天際線，從卡爾廣場走近，會立即被羅馬、希臘和巴洛克風格元素的組合所吸引。週末晚上會舉辦莫札特《安魂曲》的演出，遇上千萬別錯過！

mRGB / Shutterstock.com

聳立於卡爾教堂左右兩側、向天空延伸的雙圓柱螺旋浮雕非常美麗。

聖史蒂芬大教堂
St. Stephen's Cathedral

地理位置：奧地利‧維也納
興建年代：1137 年～ 1147 年
建築樣式：哥德式、羅馬式

2001 年登錄世界文化遺產

奧地利的精神象徵

　　聖史蒂芬大教堂塔高 137 公尺，是全球第三高的哥德式尖塔，僅次於德國科隆大教堂（頁 82）和烏爾姆大教堂（頁 100），在以巴洛克風格為主的維也納舊城區中心特別顯眼。1147 年最初完工時是羅馬式建築，13 世紀一次火災幾乎毀了整座教堂，14 世紀才由哈布斯堡王朝的魯道夫四世改建為哥德式風格，歷代皇帝的喪禮都在此舉行。

　　歷經數代整修，教堂立面的大門與兩邊雙塔建於 13 世紀，屬羅馬式建築。教堂內部長 107 公尺，兩排哥德式的華麗石柱，及一系列涵蓋好幾世紀的藝術品一字排開。維也納新城祭壇（Wiener Neustädter）是 1447 年腓特烈三世下詔建造，鍍金木刻的美麗浮雕上描繪聖母瑪利亞的生活事件；主祭壇則以聖史蒂芬殉教作為主題。

　　聳立於維也納天際線的教堂南塔，17 世紀時成為對抗土耳其人入侵的主要指揮所。攀登 343 級台階至塔尖頂樓，可看到教堂屋頂上拼花瓷磚的圖案，這個近 25 萬片彩色磁磚構成的華麗特徵，是哈布斯堡王朝的徽記。北塔上懸掛著名的普梅林（Pummerin）大鐘是歐洲最大的銅鐘之一，由 1683 年土耳其人戰敗遺留下來的大砲鎔化鑄造而成，二戰期間遭毀後重新鑄造。普梅林大鐘會在重要的節日敲響，每年除夕夜成千上萬的人在教堂前廣場上聆聽鐘聲迎接新的一年。

　　聖史蒂芬大教堂乘載了許多歷史事件的真實印記。1781 年音樂神童莫札特與康絲丹采的婚禮在此舉行；1791 年，35 歲早逝的莫札特在此舉行喪禮；土耳其圍困期間教堂受到損害，1945 年二戰結束又再次遭到戰火砲擊。戰後在奧地利人的集體努力之下，教堂展開修復並重新開放，奧地利的精神象徵終於再次復活。

V_E / Shutterstock.com

Patrick Wang / Shutterstock.com

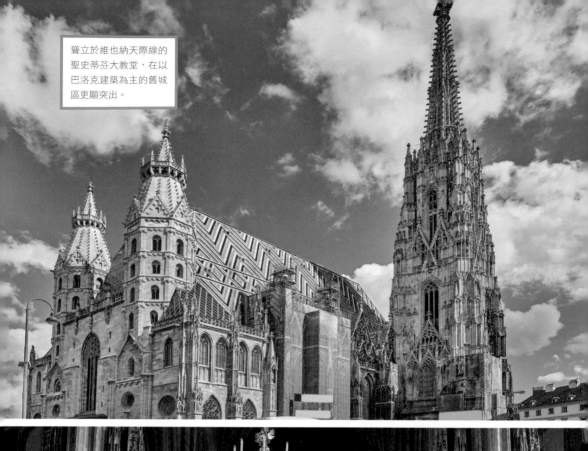

聳立於維也納天際線的
聖史蒂芬大教堂，在以
巴洛克建築為主的舊城
區更顯突出。

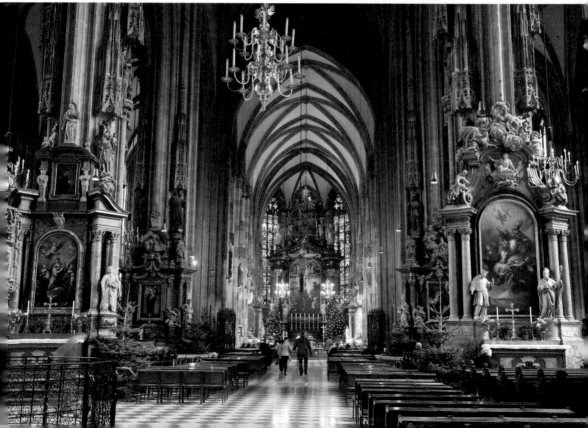

安特衛普聖母大教堂
Antwerp Cathedral

0
1
7

地理位置：比利時・安特衛普
興建年代：1351 年～ 1521 年
建築樣式：哥德式

1999 年登錄世界文化遺產

中世紀的摩天大樓

　　尖塔上高懸著金鐘的聖母大教堂是安特衛普的地標，也是荷比盧三國之中規模最宏偉的哥德式教堂。1999 年被選入世界文化遺產「比利時與法國鐘樓群」中。

　　華麗雄偉的聖母大教堂前身是 10 世紀時獻給聖母的小教堂，後來改為羅馬風格。1351 年動工時則以哥德式風格為興建基礎，歷時 170 年完工，混合了各時代的建築樣式。內部裝飾以華麗的巴洛克風和新古典主義為主，有 7 條走廊和 125 根梁柱，123 公尺高的鐘樓被譽為中世紀的摩天大樓。原先規畫建造五座尖塔最終只完成一座，但是極富野心的設計顯現出當時安特衛普的財富力量。

　　聖母大教堂除了是中世紀建築傑作，也是收藏歐洲傑出藝術品的博物館，珍藏活躍於 17 世紀、被譽為最偉大的巴洛克藝術家之一魯本斯（Rubens）的四幅知名畫作：〈耶穌上十字架〉、〈耶穌下十字架〉、〈基督復活〉和〈聖母升天〉。教堂內部清徹的哥德式線條和高聳的拱頂四周，環繞著美輪美奐的彩繪玻璃，描繪出中世紀風景，此外還有一座 14 世紀的大理石聖母雕像。

　　大教堂所歷經的動盪歷史包含 1533 年災難性的大火、16 世紀宗教戰爭中反偶像崇拜狂潮的破壞和大量珍寶的遺失等。1815 年拿破崙戰敗後教堂開始逐步重生，保存了許多細緻的木雕、莊嚴的墳墓、價值不斐的畫作與雕塑等藝術品。其中魯本斯的〈耶穌下十字架〉被歐盟旅遊局列入比利時七大珍寶。塔頂鐘樓裝置了由 49 個鐘組成的大鐘琴，經手三位工匠、花費一個世紀才完成，每當鐘琴發出悠揚的樂音，總會吸引人潮駐足。

eFesenko / Shutterstock.com

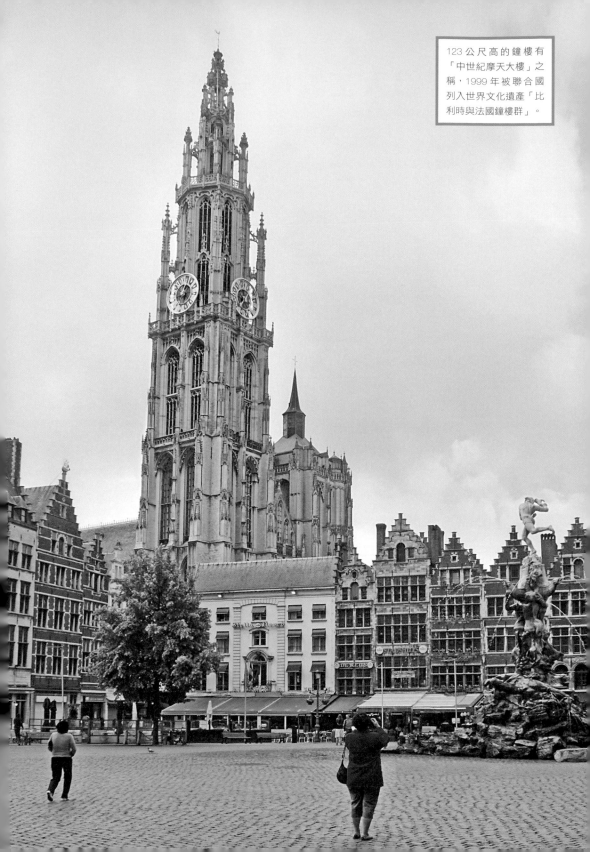

123 公尺高的鐘樓有「中世紀摩天大樓」之稱，1999 年被聯合國列入世界文化遺產「比利時與法國鐘樓群」。

聖巴夫主教座堂
St. Bavo Cathedral

地理位置：比利時‧根特
興建年代：942 年～ 1569 年
建築樣式：羅馬式、哥德式

根特祭壇畫的典藏殿堂

聖巴夫主教座堂是根特最古老的教堂，前身是 942 年施洗者聖約翰的禮拜堂，11 世紀擴建為羅馬式風格，原始木結構和改建的遺跡仍可在地下室見到。現在具哥德式風格的建築物則是 14 至 16 世紀陸續改造修建的，同時涵蓋了羅馬式風格，高 89 公尺的尖塔為其特徵。1559 年根特教區建立，大教堂也隨之成為教區裡的主教座堂。

根特（Ghent）是一座藝術底蘊深厚的城市，15 至 17 世紀法蘭德斯畫派（Flemish）盛極一時，成為北方文藝復興運動的發祥地。以收藏許多傑作而聞名的聖巴夫主教座堂，磚石外牆的樸實感並未掩蓋住身為根特市最重要藝術地標的光彩。教堂珍寶中最知名的根特祭壇畫，是 15 世紀法蘭德斯派畫家范艾克（Hubert and Jan Van Eyck）兄弟的油畫巨作，正式名稱為〈神祕羔羊的禮讚〉，是被公認是最早的油畫之一，運用油彩技巧的作畫方式，開創了歐洲繪畫新紀元，也是祭壇畫作中名氣最響亮的。

由 21 幅畫作組成，分為內外兩層的「根特祭壇畫」象徵基督光榮之死，內層中央是神祕羔羊和驚人的人群細節場面，述說透過基督的犧牲拯救世人的罪惡。這組畫作的其中一部分曾經被盜取，戰爭動亂期間被帶到法國，希特勒也曾覬覦並將畫作帶往德國，電影《大尋寶家》（The Monuments Men）影片一開始，盟軍與納粹激烈爭奪的油畫就是〈神祕羔羊的禮讚〉。

除了范艾克兄弟的作品，魯本斯的畫作〈聖巴夫進入根特修道院〉是教堂的另一個重點收藏。教堂內還有一座比利時規模最大的 17 世紀巴洛克式管風琴，參訪時也都不可錯過。

Thomas Dekiere / Shutterstock.com

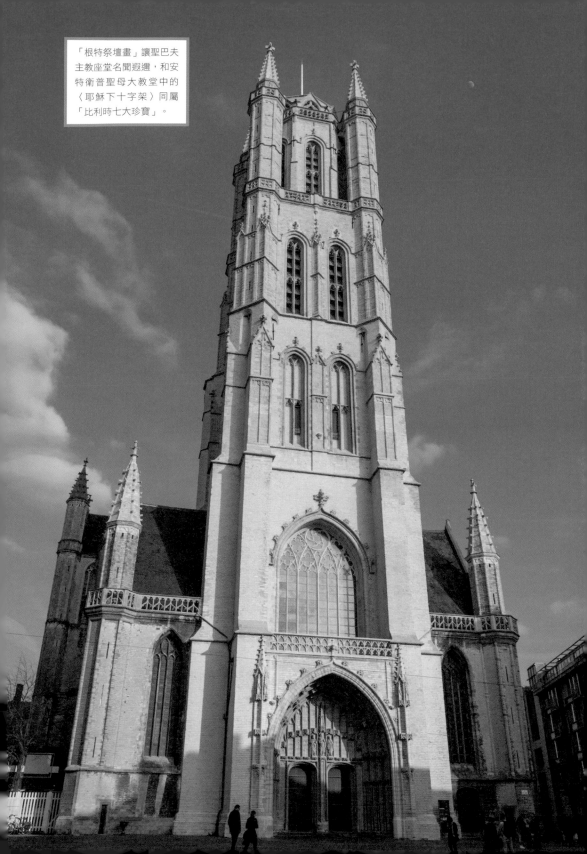

「根特祭壇畫」讓聖巴夫主教座堂名聞遐邇，和安特衛普聖母大教堂中的〈耶穌下十字架〉同屬「比利時七大珍寶」。

聖米歇爾大教堂
St. Michel and St. Gudula Cathedral

位置位置：比利時‧布魯塞爾
興建年代：1226 年～ 1519 年
建築樣式：哥德式

比利時國家典禮舉行地

　　和比利時皇室淵源深厚的聖米歇爾大教堂位於布魯塞爾上下城之間的山坡上，是比利時最具代表性的教堂。不同於其他哥德式教堂的華麗，聖米歇爾大教堂令人耳目一新的簡約設計，在教堂建築歷史中被譽為「哥德式風格最純粹的綻放」。

　　大教堂的歷史可追溯至 9 世紀，原本是一座奉獻給大天使米歇爾的小教堂，兩個世紀後被羅馬式教堂建築給取代。聖徒古度拉（St. Gudula）的遺物 1047 年被安置在這裡，之後兩位聖者就成為教堂的共同守護神，因此教堂的完整名稱是「聖米歇爾與聖古度拉教堂」，教堂內有兩位聖者的雕像。

　　現存的這座宏偉大教堂是布拉班特哥德式（Brabant Gothic）建築傑作，1226 年開始興建、1519 年完成，正立面的三個拱門與兩座對稱的壯麗塔樓顯得整體氣勢非凡。教堂中殿 12 座圓柱和菱形的拱門將空間區隔開來，圓柱上的 12 門徒巴洛克式雕像是雕塑家布拉班特的作品，詩班席是比利時最早的布拉班特哥德式作品，描繪亞當與夏娃被逐出伊甸園的奢華木製講台，則是 17 世紀的巴洛克傑作。教堂內光彩奪目的彩繪玻璃是不可錯過的參觀重點，正廳後方則收藏有 16 世紀作品〈最後的審判〉。

　　這座供奉著兩位布魯塞爾守護神的大教堂，不僅是市民作禮拜的地方，也是重要活動的舉行場所，例如：1960 年比利時國王結婚大典、1995 年教宗若望保祿訪問舉行大彌撒。如今，比利時每年 7 月 21 日國慶日活動、全國性的天主教典禮、皇室婚禮和國葬，也依然在這裡舉行。

Sergio Gutierrez Getino / Shutterstock.com

Andrey Shcherbukhin / Shutterstock.com

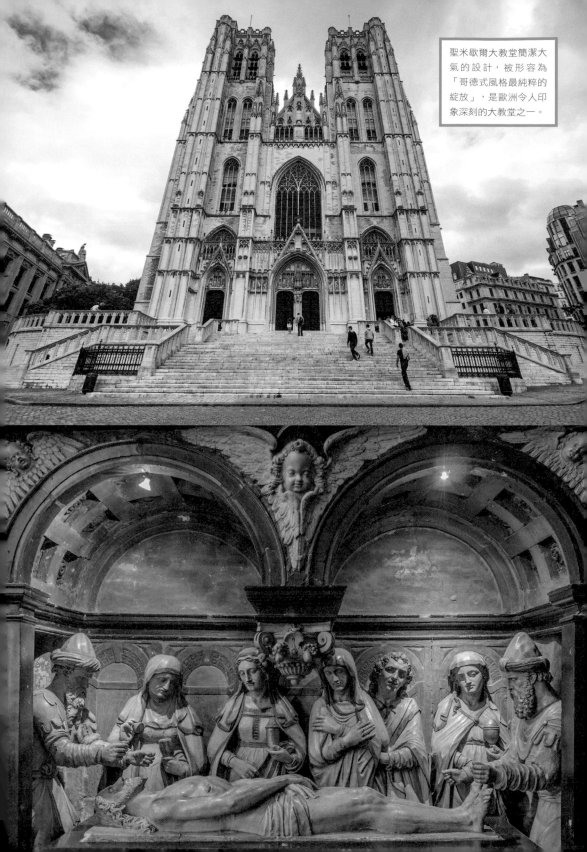

聖米歇爾大教堂簡潔大氣的設計，被形容為「哥德式風格最純粹的綻放」，是歐洲令人印象深刻的大教堂之一。

聖救主主教座堂
St. Salvator's Cathedral

地理位置：比利時・布魯日
興建年代：10 世紀
建築樣式：哥德式、羅馬式

2000 年登錄世界文化遺產

哥德與羅馬美學的融合

有著「北方威尼斯」與「中古世紀睡美人」的雅號，布魯日（Brugge）位於比利時西北部，是個擁有輝煌歷史的古都。12 至 13 世紀時，這裡是西歐最大的貿易商港，直到 15 世紀因為水道泥沙淤積，才漸漸失去貿易龍頭的地位。在數百年的沉寂中，這個城市因禍得福地將中古世紀的樣貌保留下來，成為今日吸引無數旅人的文化風景。

聖救主主教座堂，是天主教布魯日教區的主教座堂，最初的歷史可以追溯到 10 世紀。最初，它是一個普通的教區教堂，位於城堡廣場上與布魯日市政廳相對的聖多納廷主教座堂（St. Donatian's Cathedral）才是主教座堂，但聖多納廷大教堂在 18 世末法國人佔領布魯日時被拆毀，連主教都被廢除。19 世紀比利時獨立後不久，布魯日重新任命了一位主教，聖救主教堂於是獲得「主教座堂」的地位。

大教堂現存建築結構最古老的部分是鐘樓的底座，屬於 12 世紀的哥德式結構。1839 年的一場大火燒毀了原來的屋頂，但受委託進行重建的建築師卻捨棄了本來的風格，而以羅馬式的新設計來重新修建屋頂。平坦的頂端讓市民們怎麼看都不順眼，受到許多批評。為了回應大家的意見，皇家紀念物委員會（Koninklijke Commissie voor Monumenten）還在塔頂安置了一個象徵性的小尖頂。

聖救主主教座堂收藏了許多珍貴的藝術品及文物，是吸引許多人造訪的亮點。進入教堂時看見的壁毯，製造於 1731 年，至今已近三百年的歷史，彷彿時光的大門迎接你走進凝結的古老時光。

LunarVogel / Shutterstock.com

里拉修道院
Rila Monastery

地理位置：保加利亞‧索菲亞
興建年代：927 年～ 968 年
建築樣式：新拜占庭式

1983 年登錄世界文化遺產

保加利亞的東正教國家聖地

里拉修道院靜靜的座落在首都索菲亞往南的里拉山脈峽谷中，是保加利亞的東正教總部，亦是巴爾幹半島規模最大的修道院，擁有超過千年歷史，對該地區建築與美學具有深遠影響。修道院是由隱士聖約翰（John of Rila）在洞窟隱居修行後所建，後來變成修行者的聚集地，中世紀時期更是東正教地區的精神與藝術文化樞紐。

鄂圖曼統治時代儘管曾遭破壞，土耳其人對里拉修道院的敬重仍然超過其他寺院，成為此時期保加利亞人的精神、文化生活中心，不僅鞏固保加利亞人的信仰，也影響了鄂圖曼帝國內所有基督教國家的文化和藝術發展。1833 年，里拉修道院遭遇祝融之災，老舊建築和多數文物幾近燒毀，但是當時全國上下一心，捐款贊助由四面湧入，短短一年就開始重建，顯見修道院對保加利人的意義非凡。

整個修道院由四層樓建築圍成一個封閉不規則的方形，其中一座岩石砌成的巨大塔樓有幸躲過那場災難性的大火，是全院現存最古老的一部分。塔樓旁獻給聖母瑪利亞的主教堂是大火之後重建的，穿過黑白條紋的拱門會看到牆壁和天花板上滿是色彩鮮豔的壁畫，描繪著天使和惡魔交戰的場景，以及修道院各個時期的生活樣貌。教堂聖殿前有一座寬達 10 公尺的聖幛，聖幛前方就是聖約翰的紀念物。教堂北側的建築現已成為歷史博物館，展示聖像和古聖經等多件貴重文物。

教宗若望保祿二世曾在 2002 年 5 月訪問里拉修道院，不僅是保加利亞的宗教觀光勝地，在歷史、文化和建築美學上也都有重要意義，保國的鈔票還曾經印上修道院的圖像呢！

Takashi Images / Shutterstock.com

Dennis van de Water / Shutterstock.com

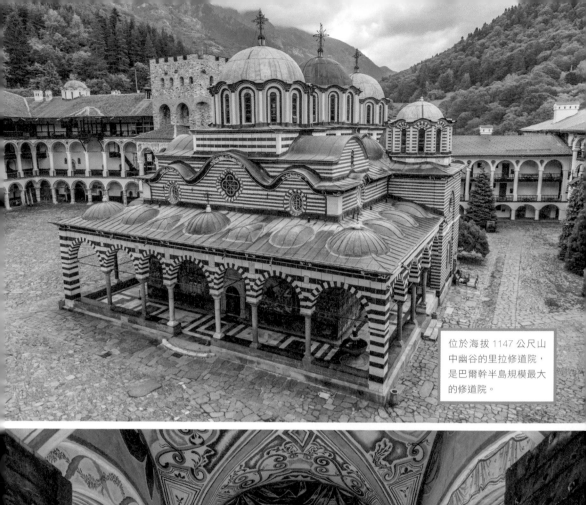

位於海拔 1147 公尺山中幽谷的里拉修道院，是巴爾幹半島規模最大的修道院。

聖母升天大教堂
Zagreb Cathedral

地理位置：克羅埃西亞·札格雷布
興建年代：1880 年～ 1906 年
建築樣式：新哥德式

克羅埃西亞的信仰中心

　　札格雷布市（Zagreb）的古城區裡有一間宏偉的聖母升天大教堂，又稱札格雷布大教堂，以新哥德式風格著稱。兩座壯麗尖塔傲視城內其他建築物，直入雲霄成為這座城市無所不在的地標。始建於 11 世紀的大教堂是克羅埃西亞最大的宗教建築，也是最重要的哥德式建築。教堂中的管風琴被列為世界十大最優質的管風琴之一。

　　大教堂的建造過程充滿波折，最早的教堂毀於 1242 年韃靼入侵，13 世紀末時改建為哥德式教堂。1880 年發生札格雷布大地震，摧毀了這座城市與教堂，由建築師波勒（Hermann Bollé）負責重建，以新哥德式風格在 1880 年至 1906 年間進行修復，並添加現已成為最重要地標的兩座高聳塔樓。

　　這座可容納 5000 人的大教堂內有許多重要的宗教藝術品，例如精緻的巴洛克式大理石講壇、新哥德式的主祭壇，神殿的窗戶是克羅埃西亞最古老的彩繪玻璃，地下的聖器室則收藏了 11 到 19 世紀的教堂寶物，包含一系列珍貴的 13 世紀壁畫。教堂的管風琴是歐洲和世界最大的管風琴之一，歷史可追溯回 15 世紀，目前的管風琴則建於 1855 年，1880 年大地震後重新修復。新哥德式的風格、浪漫色彩的樂音，以及 1855 年保留至今的原始鍵盤為其特色，目前已列入受保護的國家文化資產。

　　大教堂前的卡普托廣場佇立著刻有金色聖母瑪莉亞雕像的石柱，包圍著大教堂的城牆是 16 世紀時為抵禦土耳其進軍而建，成為力阻鄂圖曼勢力入侵歐洲的重要堡壘。教堂前可見一座停止的大鐘，時間永遠停留在 7：03，那是 1880 年札格雷布大地震發生的時刻。

iascic/ Shutterstock.com

trabantos/ Shutterstock.com

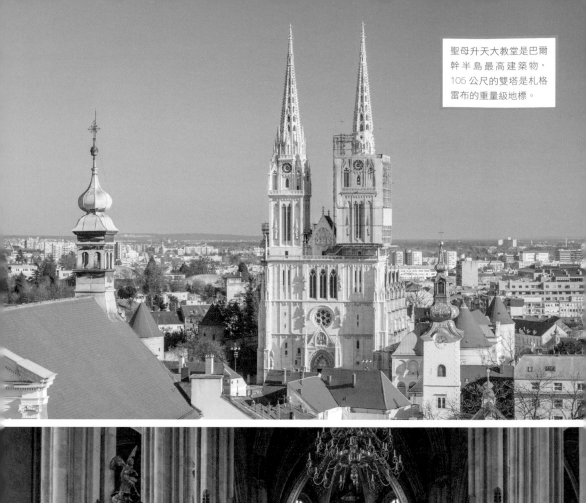

聖母升天大教堂是巴爾幹半島最高建築物，105公尺的雙塔是札格雷布的重量級地標。

023 聖維特大教堂
St. Vitus Cathedral

地理位置：捷克·布拉格
興建年代：1344 年～ 1929 年
建築樣式：哥德式

1992 年登錄世界文化遺產

中歐第一座哥德式大教堂

　　西元 14 世紀時布拉格成為中歐第一大都市，聖維特大教堂則位在城中之城——象徵捷克統治權力的布拉格城堡內，是捷克最大的教堂，也是中歐的第一座哥德式大教堂。

　　原址最初的建築物並非今日的哥德式風格，而是建於西元 925 年的一座羅馬式教堂，由篤信基督教的波希米亞親王瓦茨拉夫一世（Václav I）興建。1344 年，從小在法國宮廷接受教育的查理四世，下令在原教堂的基礎上建造一座哥德式大教堂，期間數度因為戰爭、財務問題而停建，直到 1929 年終於完工。歷經幾乎六百年的漫長時間，後繼的建築師——增添文藝復興和巴洛克式風格等當代建築，讓整座大教堂集歷代建築之大成於一身。

　　雄偉的聖維特大教堂尖塔高 97 公尺，是人們在布拉格可以隨時仰望的天際線。從南側塔樓攀登 297 個階梯，可以站上頂端欣賞絕佳的景觀，以及塔樓中建於 16 世紀的 Zikmund 大鐘發條裝置。關於這棟鐘樓有著許多傳說，如果大鐘的聲音破裂，表示國家將會發生非常糟糕的事。

　　教堂內還有許多隨著光影變化的彩繪玻璃，正是哥德式教堂的特色。正門上方描繪《聖經·創世紀》場景的玫瑰窗，以二萬多片的玻璃鑲嵌完成。深受觀光客青睞的「慕夏之窗」（Alfons Mucha Window），是捷克著名藝術家慕夏的作品，記述將基督信仰傳入斯拉夫民族的兩兄弟——聖西里與聖梅索迪的故事。這裡也是歷代君王舉辦加冕大典之處，以及王公貴族的長眠之地，查理四世就葬於此處。走一趟聖維特大教堂，就彷彿回溯了千年之久的歷史。

Sergey Dzyuba / Shutterstock.com

kroll / Shutterstock.com

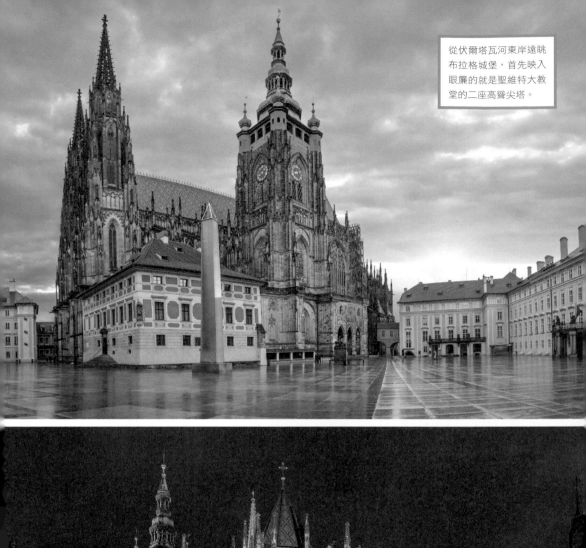

從伏爾塔瓦河東岸遠眺布拉格城堡，首先映入眼簾的就是聖維特大教堂的二座高聳尖塔。

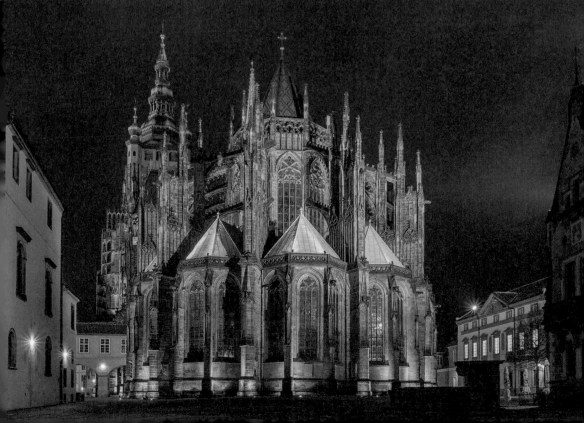

羅斯基勒大教堂
Roskilde Cathedral

地理位置：丹麥‧羅斯基勒
興建年代：1170 年～ 1280 年
建築樣式：羅馬式、磚砌哥德式

1995 年登錄世界文化遺產

丹麥君王安息之地

羅斯基勒大教堂是丹麥最重要的宗教建築，也是北歐第一座磚砌哥德式大教堂。除了主體建築外，羅斯基勒大教堂最引人注目的是歷代丹麥君王的墓地，從 15 世紀開始共安葬了 39 位丹麥國王與王后，其中許多石棺是用昂貴華麗的大理石製成。

位在市中心的羅斯基勒大教堂是阿布薩隆大主教（Absalon）於 1170 年下令建造，初期以羅馬式風格興建，後期則受到法國北部哥德式教堂的影響。歷代丹麥國王都曾整修擴建，從遠處就能看見的兩座精巧尖塔，是 1635 年時所增建，混合了不同建築特色的大教堂，成為丹麥建築風格變遷的代表作，可說是一部宗教建築發展史，1995 年被聯合國教科文組織列入世界遺產。

教堂內的壁畫可追溯至 1250 年，1420 年保留至今的木製唱詩班席位上方，有描繪「創世紀」到「最後的審判」的精緻雕刻。北歐最古老的巴洛克管風琴，1555 年至今經歷幾次修復仍被視為傑作。教堂內還有一座中世紀的機械式大鐘，裡面裝飾著「聖喬治雕像和龍」（St. Jørgen and Dragon），每個整點聖喬治都會騎著馬出來宰殺龍，以此傳說作為報時，也象徵正邪之間的對抗。

自 15 世紀丹麥著名的女王瑪格麗特一世（Margrete I）開始，歷代丹麥君王都安葬於此，使羅斯基勒大教堂有著濃厚歷史感及無以倫比的神聖地位。今日在位的女王瑪格麗特二世，未來也將長眠於羅斯基勒大教堂，由丹麥藝術家努格（Bjoern Norgaard）所設計的石棺模型，目前已經擺設在大教堂裡作為展示。

Taras Verkhovynets / Shutterstock.com

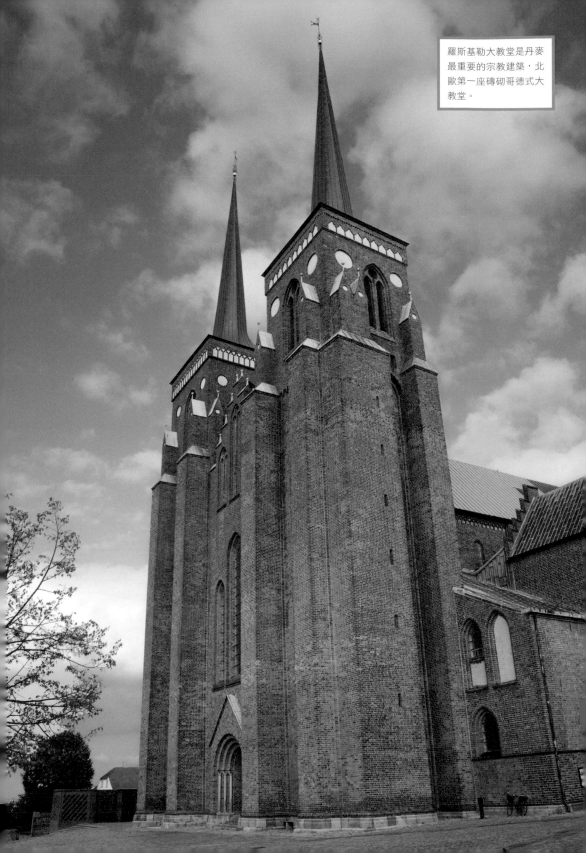

羅斯基勒大教堂是丹麥最重要的宗教建築，北歐第一座磚砌哥德式大教堂。

亞歷山大‧涅夫斯基主教座堂
Alexander Nevsky Cathedral

地理位置：愛沙尼亞‧塔林
興建年代：1894 年～ 1900 年
建築樣式：東正教式

1997 年登錄世界文化遺產

外來殖民的歷史印記

愛沙尼亞位居波羅的海三國最北端，首都塔林是歐洲保存最完整的中世紀城市。擁有醒目洋蔥圓頂的亞歷山大‧涅夫斯基主教座堂是愛沙尼亞的俄羅斯東正教中心，也是塔林最大、最宏偉的圓頂式教堂，由俄國沙皇亞歷山大三世（Aleksander III）下令建造，聖彼得堡的藝術學院建築師設計規畫，屬傳統俄羅斯風格，建於 1894 年至 1900 年。

教堂有五座黑色洋蔥式圓頂，圓頂上豎立著金黃色十字架，入口上方裝飾著精緻的鑲嵌畫。內部收藏古老的畫像和油畫，以及傑出的祭壇畫。教堂另一特色是洋蔥圓頂下方共有 11 座大小不一的鐘，最大的達 16 噸，是塔林最大的鐘。每逢彌撒時刻會響起由 11 座鐘聲組成的合奏曲，東正教信徒聽到音樂便魚貫前來，守著燭光祝禱。

然而氣派的教堂並不是一開始就得到愛沙尼亞人的認同，這棟蓋在行政中心地帶居高臨下的建築物，曾經意味著俄羅斯帝國的統治，是愛沙尼亞俄國化的象徵。1918 年愛沙尼亞宣布第一次獨立，曾在 1924 年計畫要拆除這座教堂，直到 1991 年蘇聯解體，愛沙尼亞再次獨立之後，拆除的意見才逐漸消退，最終決定留下這座建築傑作並且進行整修。

雖然是從蘇聯獨立出來，但是曾被丹麥和瑞典統治的愛沙尼亞在歷史文化和語言上其實更接近北歐，和芬蘭首都赫爾辛基僅隔著芬蘭灣相距 80 公里。長期遭到外來政權統治，也深深影響了塔林的城市建築，市區不乏中世紀的建築遺跡，教堂、穀倉、城牆、商人會所、古屋……都被完善地保存下來。1997 年亞歷山大‧涅夫斯基主教座堂與整座塔林古城歷史中心，都被列入世界文化遺產。

eans / Shutterstock.com

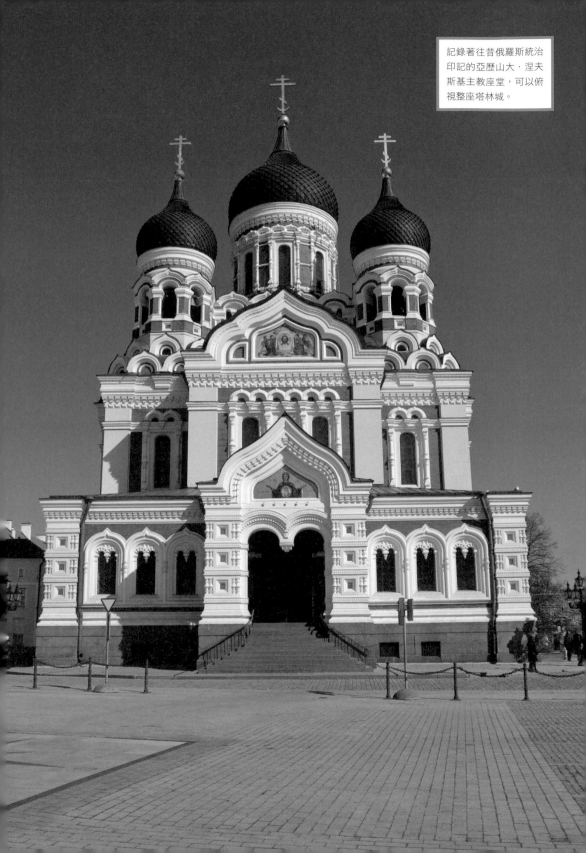

記錄著往昔俄羅斯統治印記的亞歷山大・涅夫斯基主教座堂，可以俯視整座塔林城。

0 2 6 岩石教堂
Rock Church

地理位置：芬蘭·赫爾辛基
興建年代：1968 年～ 1969 年
建築樣式：現代主義

石塊環抱的傑出建築

　　1969 年完成的這座教堂不同於傳統教堂建築，而是以整個大岩石鑿挖而成，因此被稱為「岩石教堂」，正式名稱則是「聖殿廣場教堂」，外型看起來就像是一架飛碟，是赫爾辛基最著名的旅遊景點之一。然而創新之路難免波折，這項計畫曾經遭到強烈反對，因為人們想要的是一座傳統形式的大教堂。

　　位在首都市中心的這座教堂是透過公開徵件，由贏得競賽首獎的 Timo 和 Tuomo Suomalainen 兄弟所設計，為了符合特殊地形，建築師利用住宅區的岩石高地，並大膽地將岩石部分往下挖掘，使教堂巧妙地隱身在一大塊岩石裡，再將挖出來的石塊推砌成教堂外牆，因此從外面看會以為只是一堆石塊，一旦進入才會發現別有洞天。教堂的入口走廊為隧道狀，以混凝土建造而成，整間教堂從高處看起來就像一架著陸的飛碟，獨具奇妙趣味。

　　教堂屋頂採圓弧形設計，圓頂直徑 24 公尺，距地面最高點為 13 公尺，設計師以不同長度的鋼筋混凝土梁柱支撐，同時鑲上透明玻璃，形成巨大環狀的玻璃天窗，可以引進大量的溫暖日光。內牆部分保留了原本挖開的岩體，縫隙的部分用挖出的石塊填補，整體內部既保留了岩石原有的粗糙質感，也因為岩石塊的沁涼屬性，產生一種特殊的冷調空間，即使在豔陽當空之下、800 位信徒同時做禮拜也不會覺得熱。教堂內部因為岩石外牆的質地而具有絕佳音響效果，除了演奏聖樂聖歌，赫爾辛基也經常在此地舉辦音樂會。岩石教堂初期建造時雖然引起相當大的爭議，如今卻深受教徒與芬蘭人的喜愛，同時也成了國外觀光客的最愛，亦為赫爾辛基相當重要的建築景觀。

Estea / Shutterstock.com

Markku Vitikainen / Shutterstock.com

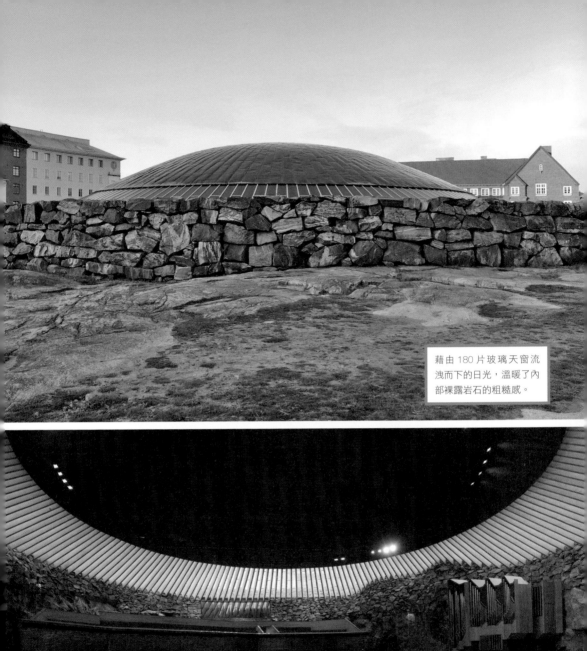

藉由 180 片玻璃天窗流
洩而下的日光，溫暖了內
部裸露岩石的粗糙感。

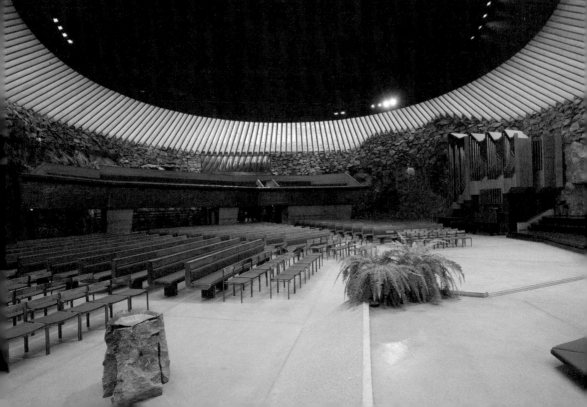

圖爾庫大教堂
Turku Cathedral

地理位置：芬蘭・圖爾庫
興建年代：13 世紀
建築樣式：羅馬式、哥德式

訴說芬蘭歷史的國家神殿

圖爾庫是瑞典統治時期的芬蘭首都，位於奧拉河（Aura）南岸的圖爾庫大教堂則是芬蘭歷史最悠久的中世紀教堂，也是大主教的所在地、最重要的宗教建築，有著紅磚外牆及像一頂帽子的石造高塔，建築風格屬於哥德式。

始建於 13 世紀的圖爾庫大教堂，最初以木頭搭建、後為石造，曾經數次被大火燒毀後再重建。1827 年圖爾庫發生了芬蘭和北歐地區史上最慘重的城市火災，這場大火摧毀了圖爾庫大部分的建築和民宅，圖爾庫大教堂亦不能倖免。如今我們所看見的 101 公尺教堂塔樓，是火劫之後所修復重建的，塔樓中間還留有燒焦的磚塊，不僅作為當年大火的印記，也是芬蘭建築史上的重要記錄。事實上大教堂建築中的每個細節，都體現了芬蘭的歷史。

現在教堂內部的裝飾大多數是 1830 年以後才安放的。赫爾辛基大教堂的德國建築師恩格爾（CL Engel），也參與了圖爾庫大教堂的重建工作，講壇與塔樓就是他的作品。1854 年，芬蘭繪畫之父艾克曼（R.W.Ekman）在拱頂內的牆上貢獻出芬蘭第一幅壁畫，描繪芬蘭第一任主教和國王古斯塔夫・瓦薩（Gustav Vasa）的故事。此外，教堂中還有一組龐大的管風琴，巧妙的排列組合使它看上去就像是一座雕塑藝術品。

芬蘭歷代主教以及芬蘭和瑞典的戰爭英雄就葬在教堂內，最著名的還有原為芬蘭低階官吏女兒，後來成為瑞典皇后的 Karin Månsdotter、埃里克十四世（Erik XIV）不幸的妻子，兩人生前曾被囚禁在圖爾庫城堡。如今教堂所設置的博物館展示著中世紀的神聖雕像以及祭壇物品，可一窺圖爾庫七百年的歷史。

Jarmo Piironen / Shutterstock.com

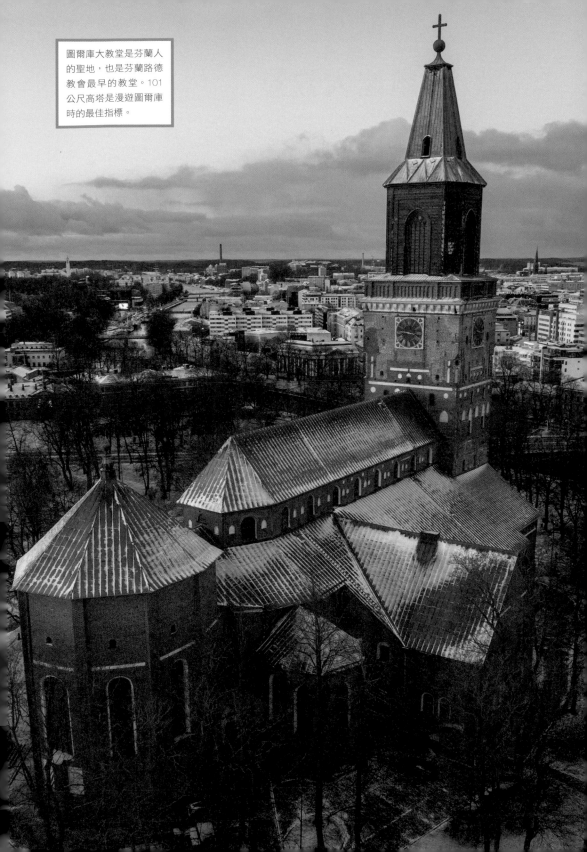

圖爾庫大教堂是芬蘭人的聖地，也是芬蘭路德教會最早的教堂。101公尺高塔是漫遊圖爾庫時的最佳指標。

阿爾比大教堂
Albi Cathedral

地理位置：法國 · 阿爾比
興建年代：1282 年～ 1480 年
建築樣式：磚砌哥德式

2010 年登錄世界文化遺產

獨特的磚砌哥德式建築

　　阿爾比（Albi）位於法國西南方，依傍著水色秀麗的塔恩河（Tarn River），是個充滿文化風情的古城。由於境內多數的傳統建築，都是由紅磚所砌成，使得整座城市洋溢著泛紅色調，因此又有「蒼紅之城」（Ville Roug）的美譽。在一片玫瑰氣息的歷史風景中，恩塔河河畔佇立著高聳搶眼的教堂，即是阿爾比大教堂。

　　對於天主教徒來說，阿爾比的歷史和一場激烈的宗教戰爭密不可分。約莫在西元 12 世紀，以阿爾比為根據地的改革教派興起，他們認為人的肉體是被魔鬼控制的，應該極力克制自己、過著清心寡欲的生活。改革者的教義衝撞了天主教的基本定義，引發了十字軍的討伐，也就是發生於 1209 年至 1229 年的「阿爾比戰爭」，許多人被視為異教徒而處死。

　　戰爭結束半個世紀後，1282 年至 1480 年間，阿爾比大教堂在天主教會的主導下建成，在平靜寬闊的塔恩河畔，以其壯闊如堡壘般的外觀，向這個城市的人民彰顯基督信仰權力和威望。大教堂以哥德式的風格建成，卻沒有林立的尖頂或繁複的石雕，而是展現筆直而雄渾的線條，由於在地缺乏哥德式教堂慣用的石材，因此整座建築幾乎都是由紅磚砌成的，意外地打造了世界少有的磚砌哥德式教堂。

　　金碧輝煌的大殿，一牆一柱都充滿了細緻的雕飾，逼人的貴氣與軍事化的外觀形成了強烈的對比。巨大的穹頂上，鑲著文藝復興時期的畫作，其規模與歷史都是法國之最。巍峨的宗教聖殿，一磚一瓦的背後，是先人們為理念不惜犧牲的鮮血。想起往日血淚斑斑的歷史，對於信仰的敬畏似乎又更深了一些。

Aníbal Trejo / Shutterstock.com

EQRoy / Shutterstock.com

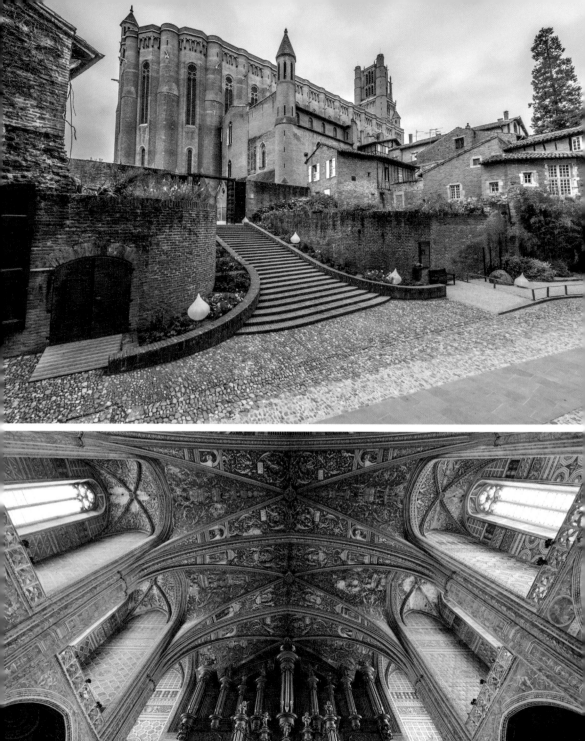

亞眠聖母院
Amiens Cathedral of Notre-Dame

地理位置：法國·亞眠
興建年代：1220 年～ 1406 年
建築樣式：哥德式

1981 年登錄世界文化遺產

雕在石頭上的百科全書

　　亞眠（Amiens），位於法國北部的城市，距離巴黎約 120 公里，靜謐河流貫穿其中，有著油畫般的美麗景緻。法國作為哥德式建築的發源地，境內最大的哥德式教堂便座落在此。1981 年登錄為世界文化遺產的亞眠聖母院，是 13 世紀哥德式建築頂峰時期的產物，總面積達 7760 平方公尺，東西長 145 公尺，相當於 1.5 個足球場的長度。

　　12 世紀時，巴黎與沙特爾（Chartres）等地區，興起建築大教堂的熱潮，亞眠也不落人後。亞眠聖母院最初建於 1152 年，在 1218 年遭受雷擊而摧毀。為了供奉西元 1206 年十字軍東征所帶回來「施洗者約翰」的頭顱，於 1220 年開始重建。高 62 公尺的南塔建成於 1366 年，而高 67 公尺的北塔則在 1406 年落成。由於佔地廣大、空間宏偉，中世紀時全城、甚至更多的百姓一起在這裡做禮拜，都還綽綽有餘。

　　站在聖母大廣場上望去，教堂的恢宏氣魄盡入眼底，多重尖拱跟火焰造型的花紋，展現出經典的哥德式建築風格。華麗的牆面雕飾總共有四千多枚，是亞眠聖母院舉世聞名的特色，從法國國王、聖人傳記到基督教先知，栩栩如生地呈現著各種宗教故事，被稱為「石頭上的百科全書」。其中，正門雕塑的是「最後的審判」、北門雕塑的是「殉道者」，南門雕塑的則是聖母生平，這組雕像被稱為「亞眠聖經」，藝術價值斐然。

　　走進內部，巨大空間更是令人震攝。無數支尖肋拱頂，撐起 44.5 公尺的挑高空間，唱詩班的天籟迴盪其中，彷彿神蹟降臨。置身其中，一瞬間就能理解神的偉大，以及自己的渺小與平凡，而這正是建築師設計這座教堂的初衷。

Yuriy Chertok / Shutterstock.com

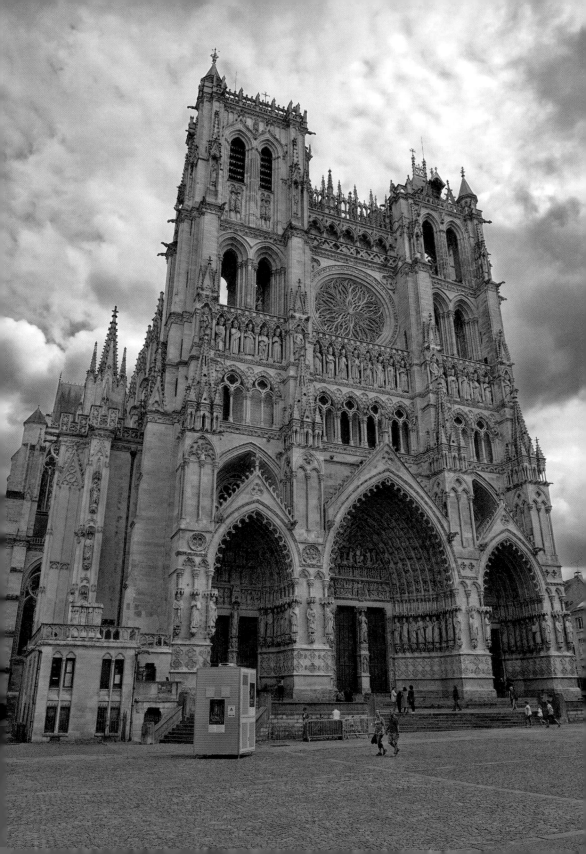

030 聖心堂

Basilica of the Sacred Heart of Paris

地理位置：巴黎‧蒙馬特
興建年代：1875 年～ 1923 年
建築樣式：羅馬式、拜占庭式

感念耶穌聖心的白色教堂

　　巴黎聖心堂位於制高點蒙馬特山丘上，地點極佳。羅馬式融合拜占庭式的大教堂建築，白色立面與高聳的白色圓頂都很有辨識度，異於巴黎的其他教堂建築而獨樹一格，是巴黎著名地標與觀光勝地。

　　聖心堂的興建與二個事件有關。1870 年爆發普法戰爭，巴黎被德軍圍城長達四個月，天主教徒商人發願如果法國能夠獲勝，就興建一座教堂感念耶穌聖心。沒想到戰事結束之後，又發生「巴黎公社事件」，當時起義的公社成員有許多人在此地犧牲，所以後來決定在蒙馬特興建一座大教堂，以紀念普法戰爭期間與巴黎公社事件中不幸犧牲的軍民。

　　建造教堂前曾經引起各方激辯，最後決定以朝聖者的捐款作為財源。由巴黎大主教吉伯特（Guibert）主持興建計畫、建築師保羅‧阿巴迪設計，羅馬拜占庭式的建築風格靈感，來自當時君士坦丁堡的聖索菲亞教堂（頁 30）與威尼斯聖馬可大教堂（頁 116）的啟發。1875 年開始興建，1919 年啟用，1923 年正式完工。

　　建築石材來自巴黎附近採石場的特殊白石，接觸雨水會分泌出白色物質，因此建築物即使在風雨中被沖刷依舊可以保持白色外觀。白色圓頂內部裝飾著巨幅耶穌鑲嵌畫，被稱為基督聖像（Christ in Majesty），是世界上最大的鑲嵌畫之一。教堂正面有三個馬蹄形拱門，兩側則有聖女貞德與法國國王路易九世的騎馬雕像，象徵國家主義。

　　在巴黎幾乎能從任何地方看到聖心堂，許多畫作都以此為主題。充滿藝術氣息的蒙馬特山丘和遊客如織的聖心堂，也是電影《艾蜜莉的異想世界》（Image from Amelie）的取景地。

Sergey Dzyuba / Shutterstock.com

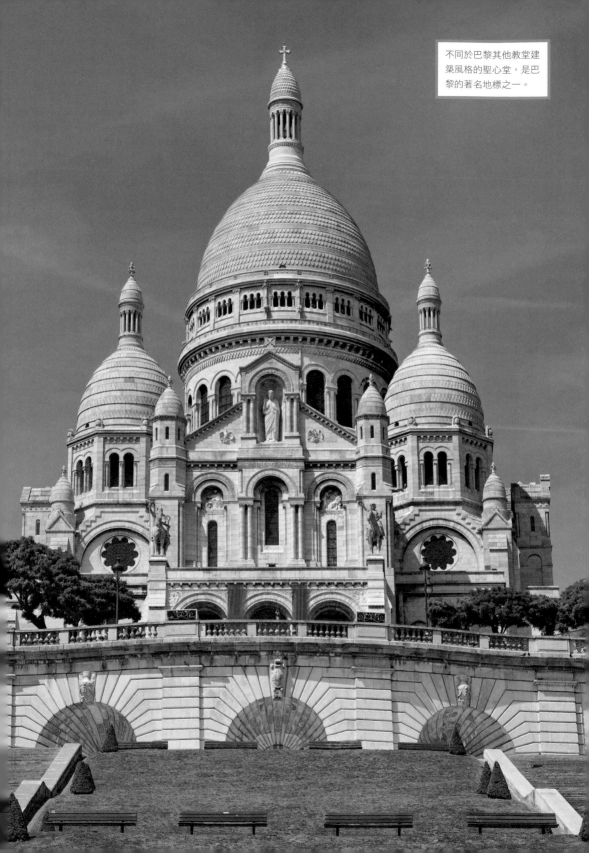

不同於巴黎其他教堂建
築風格的聖心堂，是巴
黎的著名地標之一。

0 3 1　沙特爾大教堂
Cathedral of Chartres

地理位置：法國·沙特爾
興建年代：1194 年～ 1220 年
建築樣式：哥德式

1979 年登錄世界文化遺產

哥德式教堂的經典之作

　　沙特爾市（Chartres）位於法國巴黎西南方約 70 公里處，是法國中北部的大城，此處座落著哥德式教堂中的經典之作──沙特爾大教堂。據傳聖母瑪利亞曾在此處顯靈，教堂仍保存著聖母穿過的聖衣。因此，這裡不僅是建築愛好者的熱門據點，更是天主教徒重要的朝聖地之一。1979 年，被聯合國教科文組織列入世界文化遺產。

　　教堂的前身是古羅馬的巴西利卡風格（Basilica）建築，8 世紀到 12 世紀之間經歷過多次火災。1194 年 6 月 10 日，一場極為嚴重的大火將教堂摧毀殆盡，但教堂內耶穌誕生時瑪利亞所穿的聖衣，在廢墟中卻依然完好，被視為聖母的神蹟。因此，人們決定在原處重建教堂，共耗費了二十六個寒暑，於 1220 年完成今日的樣貌。

　　教堂的主體高約 115 公尺，面積 5940 平方公尺；完工於 1170 年的南塔，頂端有著月亮的符號，是古羅馬式與哥德式風格的融合；啟用於 1507 年的北塔，則展現出標準的哥德式特色。由於建築時期正值法國哥德式美學的高峰，堪稱是第一座完全成熟的哥德式教堂，因此沙特爾大教堂在建築結構與平面配置方面，成了後世許多教堂的規畫藍本，影響甚為深遠。

　　西面大門有三個以華麗石雕點綴的拱門，正門門楣上雕刻著耶穌從誕生到升天的故事，有「王者之門」（Portal Royal）的美譽；北面大門上刻有《舊約聖經》中記載的人物；南面大門的浮雕則描述了基督的一生。此外，教堂內外皆散布著各式石雕，都是早期哥德式石雕藝術的經典之作，因此這裡也是許多人口中的「石雕聖經教堂」。

andre quinou / Shutterstock.com

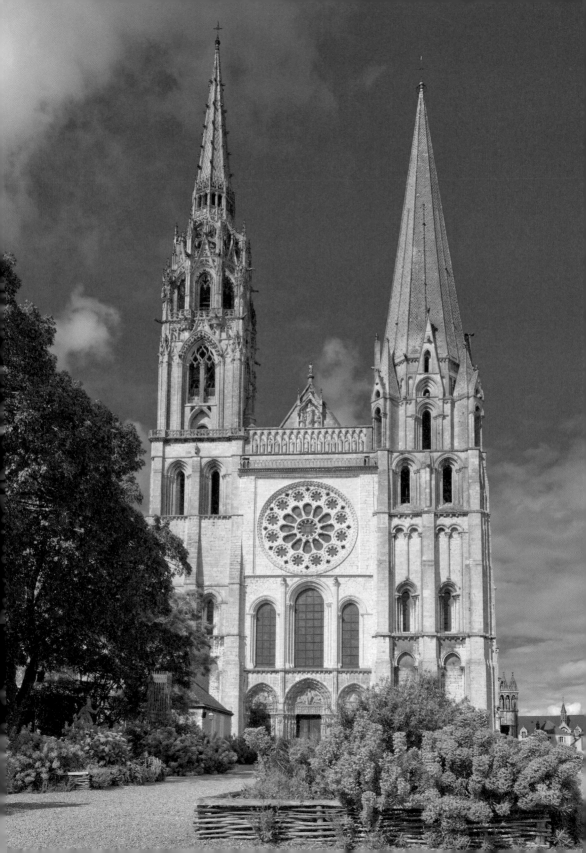

梅斯大教堂
Metz Cathedral

地理位置：法國・梅斯
興建年代：1220 年～ 1380 年
建築樣式：哥德式

彩繪玻璃的藝術殿堂

梅斯市（Mets）位於法國東北部洛林大區（Lorraine Region），距離巴黎約 320 公里。這個城市擁有長達 3000 年的歷史，古羅馬時期便已經存在，悠久的歷史加上美麗的風景，讓此處成為極負盛名的觀光都市，每年吸引無數旅客到訪。其中位於城市中心的梅斯大教堂，便是造訪此座城市必定不能錯過的地標。

梅斯大教堂，是天主教梅斯教區的主教座堂。其前身為建於 13 世紀的聖艾蒂安教堂（Cathédrale St-Étienn）中殿，被附加在一座更古老的羅馬式教堂北面。西元 1220 至 1380 年之間，採用特殊的黃色若蒙石灰岩（Jaumont Limestone），以哥德式風格進行徹底的改建。因此，梅斯主教堂可以說是由兩座教堂合併而成的。

閃耀著金黃光芒的梅斯大教堂，中殿高達 41 公尺，是全法國第三高。站在教堂的外頭，可以仰望二座高聳的塔樓，特別是傍晚時分，在燈光照射之下，整棟建築物閃著金黃色的光芒，十分耀眼。走進內部，一扇扇巨大而絢麗的彩繪玻璃，透射著斑斕炫目的光線，令人更加心醉。它們散布在教堂的各個角落，製作年代橫跨文藝復興時期到 20 世紀，其中更包括畫家馬克・夏卡爾（Marc Chagall）與知名工匠雅克・維庸（Jacques Villon）的作品。

靜靜地坐在大廳中，感受光影的千變萬化；又或者參觀散落在教堂各處的美麗窗戶，來趟宗教藝術的歷史之旅。這座彩繪玻璃的藝術殿堂，景色可一點都不輸給梅斯市的自然風光呢！

Leonid Andronov / Shutterstock.com

travelview / Shutterstock.com

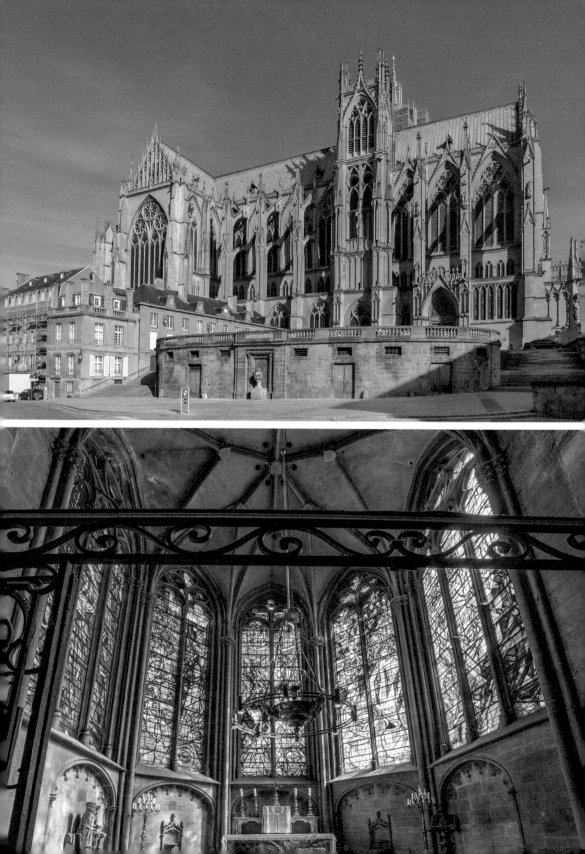

聖米歇爾山修道院

0 3 3

Mont Saint-Michel Abbey

地理位置：法國・鄰近諾曼第的岩石小島
興建年代：11 世紀～ 16 世紀
建築樣式：羅馬式、哥德式

1979 年登錄世界文化遺產

千年歷史的海上聖殿

聖米歇爾「山」，諾曼第附近聖馬洛海灣中的一座岩石小島，距離海岸約 1 公里，著名的聖米歇爾山修道院就建於岩石頂端。小島漲潮時，被海水包圍的聖米歇爾山像座孤島般懸浮於海上，法國文豪雨果（Hugo）形容為「海上金字塔」。

修道院建物群集羅馬式與哥德式風格於一體，例如羅馬式的教堂建於 11 世紀；哥德式的奇蹟堂（La Merveille）則建於 13 世紀，是一座三層樓的建築。「三」象徵當時的社會階級：聖職人員、貴族與平民。最頂層的大理石迴廊是修士們冥想之地，從迴廊可眺望大海，迴廊石柱上方有雕刻精細的植物圖案；第二層是修士們工作的騎士室與迎接貴族朝聖者的貴賓室；最底層則是一般朝聖者接受招待的餐廳與住宿。

14 世紀英法爆發百年戰爭，聖米歇爾山成為要塞，抵抗英國 30 年的圍困。戰後大天使米歇爾成為法國的守護神。15 世紀時教堂內殿改建成火焰哥德式風格，修道院成為中世紀的宗教建築瑰寶。法國大革命期間修道院關閉做為監獄之用，直到 19 世紀中葉作家雨果帶頭疾呼，聖米歇爾山修道院才被列為國家古蹟。過去一直漂泊在海上的聖米歇爾山築起了一條對外提道連接對岸陸地，終於不再孤立。

聖馬洛海灣是歐洲潮汐差異最大的海域，潮差高達 15 公尺。黃昏漲潮時，大西洋的潮水湧向島上淹沒沙洲，聖米歇爾山變成一座孤立島嶼；退潮時又極快速的退去留下一片沙洲。但是 19 世紀建造的堤道破壞了海水漲落的自然規律，水流受阻加上海灣鹽化，聖米歇爾山的孤島風貌已瀕臨消失，直到 2015 年完成改造工程，才恢復海中仙山的絕景。

DaLiu / Shutterstock.com

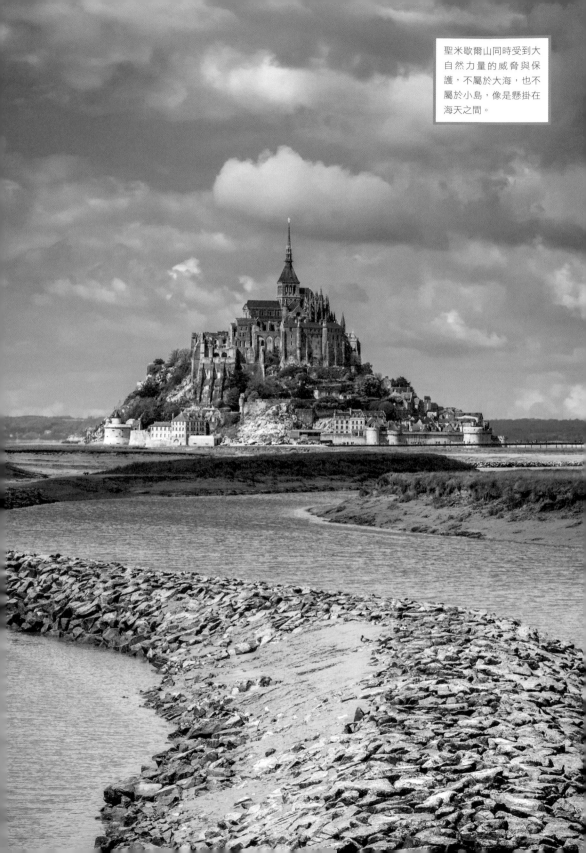

聖米歇爾山同時受到大自然力量的威脅與保護，不屬於大海，也不屬於小島，像是懸掛在海天之間。

巴黎聖母院
Notre-Dame Cathedral in Paris

地理位置：法國・巴黎
興建年代：1163 年～ 1345 年
建築樣式：哥德式

1991 年登錄世界文化遺產

期待浴火重生的法國精神象徵

　　巴黎聖母院是全世界最著名的教堂之一，歷史價值無與倫比，被公認為法國哥德式建築的曠世巨作，也是歐洲建築史劃時代的標誌。聖母院原址是一座羅馬神廟改建的教堂，但因舊教堂已殘破不堪，巴黎主教莫里斯（Maurice de Sully）決定蓋一座新的大教堂與首都地位相襯，於 1163 年開啟了這座哥德式藝術代表作的建築工程，至 1345 年落成。

　　此後的巴黎聖母院一如其他著名偉大的歷史古蹟，披掛著劃時代標誌的光彩，也背負著磨難和戰亂的破壞。18 世紀末法國大革命時，教堂珍寶被洗劫掠奪、雕像遭到嚴重破壞，甚至一度淪為藏酒倉庫，直到 1801 年拿破崙與教皇簽訂協議，法國恢復宗教信仰，聖母院才恢復為宗教之用，但此時聖母院已是千瘡百孔。1831 年，雨果出版《鐘樓怪人》使人們注意到凋零的聖母院，文學與建築的互相輝映促成聖母院的修復計畫，1845 年建築師杜克（Viollet-le-Duc）終於使聖母院重現久違的光彩，也就是目前世人所熟知的樣貌。

　　2019 年 4 月 15 日當地時間 18：50 左右，正在進行屋頂翻修工程的聖母院發生大火，哥德式尖塔坍塌、木質屋頂燒毀，這座象徵法國精神的世界遺產遭受巨大損失。所幸消防人員全力搶救教堂內收藏的無價藝術珍寶，並且阻止火勢蔓延到兩座因為《鐘樓怪人》而家喻戶曉的鐘塔，建築物周圍也有許多雕像因為施工，早在火災之前就暫時移除而躲過火劫。法國總統馬克宏當晚隨即宣布將展開全球募款，誓言重建巴黎聖母院。根據估計，至少需要 20 年甚至更久的時間，總經費超過 10 億歐元。

maziarz / Shutterstock.com

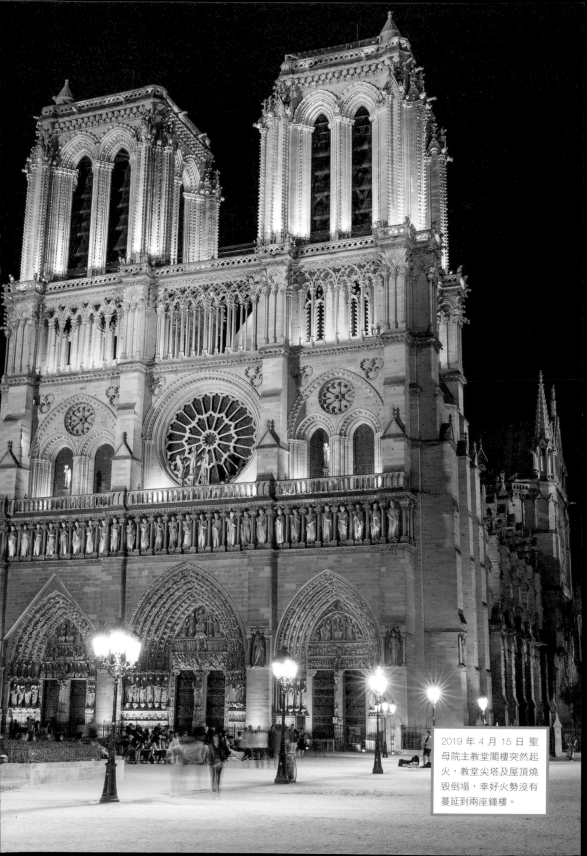

2019 年 4 月 15 日 聖母院主教堂閣樓突然起火，教堂尖塔及屋頂燒毀倒塌，幸好火勢沒有蔓延到兩座鐘樓。

廊香教堂
Ronchamp Chapel

地理位置：法國・廊香
興建年代：1950 年～ 1955 年
建築樣式：現代主義

2016 年登錄世界文化遺產

建築教父柯比意的現代主義傑作

　　日本建築大師安藤忠雄不只一次提過，年輕時參觀廊香教堂深受震撼和啟發，從而決定投入建築設計。這間決定安藤忠雄的建築夢的廊香教堂位於法國東陲地帶，靠近瑞士邊界，由現代主義建築教父勒・柯比意（Le Corbusier）設計建造，被視為 20 世紀偉大的宗教建築。

　　廊香教堂的建築雖然充滿現代精神，卻有段古老歷史。此處 4 世紀時已有教堂，13 世紀成為獻給聖母瑪利亞的朝聖之地，二次大戰末期遭到炸毀。戰後教會決定在古老的朝聖遺址上重新建一座教堂，柯比意由 1950 年展開設計規畫，於1955 年完工。

自古以來廊香即為朝聖之地。20 世紀中期，柯比意感受到古老遺址與周圍自然環境的神聖關聯，創造了這間影響現代建築深遠的教堂。

Mihai-Bogdan-Lazar / Shutterstock.com

從山下村落步行上坡，一棟地中海氣氛濃厚的白色建築物映入眼簾，類似三角形的「懸浮」屋頂像戴了頂帽子，屋頂尖角斜斜向上似乎要奔向天空。柯比意顛覆自己以往方正風格的建築，改以弧形牆面柔化四個角，雕塑外觀的不規則性。教堂內部空間不大，只能容納 200 人。東側牆利用突出的屋頂設計成戶外的禮拜堂，每年兩次的聖母節慶，用來主持露天彌撒與接待上萬的朝聖人群。中世紀流傳下來的古聖母雕像就在東側牆面的聖龕裡，不論裡外都能看見，一牆之隔的室內也是祭壇。

　　這座極具現代感的白色教堂，建造之初引起了教區和當地人的憤怒，柯比意也曾猶豫過，但他最後基於對教堂歷史與自然環境的尊重，創造了一個寂靜的神聖空間，可以讓信徒在此平靜祈禱、感受內心喜悅。聯合國教科文組織為紀念柯比意「對現代主義運動的傑出貢獻」，2016 年將其 17 個著名建築作品列入世界遺產，廊香教堂就在其中，因此它既是信徒的信仰朝聖地，也是建築人的建築朝聖地。

史特拉斯堡大教堂
Strasbourg Cathedral

地理位置：法國・史特拉斯堡
興建年代：1176 年～ 1439 年
建築樣式：哥德式

1988 年登錄世界文化遺產

詩人歌德也驚嘆的帝王之窗

　　史特拉斯堡（Strasbourg）位於法國國土東端，隔伊爾河（Ⅲ）與德國相望，特殊地理位置加上同時擁有發達的陸運與河運，自古便是兵家必爭之地，歷史上此地的主權曾多次由德國和法國交替擁有。佇立在此的史特拉斯堡大教堂，完美地展現了哥德式的美學，大文豪雨果稱它為「集巨大與纖細於一身的建築奇蹟」，歌德（Goth）則評其為「莊嚴高聳的上帝之樹」，無疑這是一座無可取代的中世紀建築傑作。

　　考古發現，早在這棟教堂興建之前，其原址已經連續存在著好幾棟宗教建築。西元 1176 年，原本的羅馬式大教堂在大火中被燒毀，同年，主教決定在原址進行重建工程。原本打算依舊採用羅馬式建築風格，但是 1225 年因為一支新參與的團隊，使得哥德式的建築風格成為主軸，甚至為此拆除了羅馬風格的部份。1439 年北塔完成，在當時是世界上最高的建築，而計畫中的南塔後來則未建成，因此大教堂一向以不對稱的形式為世人所熟知。

　　作為晚期哥德風格建築的非凡傑作，大教堂莊嚴宏偉的砂岩外牆呈現出獨特的粉紅色調與精緻繁複的細節設計。歌德曾讚嘆：「我來到這座教堂前，眼前的景象卻是令我所料不及的震驚！我的魂魄被徹頭徹尾的宏偉所填滿。」特別是西門的玫瑰圓花窗，直徑長達 13.5 公尺，又被稱為「帝王之窗」，細膩斑斕的色彩與光影，舉世聞名，連大詩人也反覆欣賞、驚嘆不已。

　　教堂內收藏著一座高達 18 公尺的天文鐘，其年代可追溯至 16 世紀，結構相當精密複雜。每到下午 12：30，「十二使徒遊行」的機械裝置就會開始運轉，向人們宣導教義，就這麼轉過好幾個世紀。

Vytautas Kielaitis / Shutterstock.com

Borisb17 / Shutterstock.com

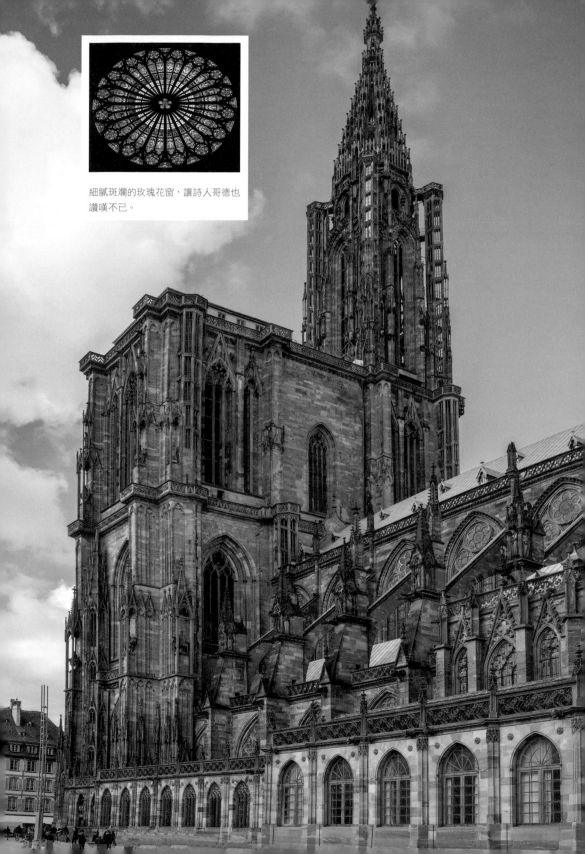

細膩斑斕的玫瑰花窗，讓詩人哥德也讚嘆不已。

韋茲萊隱修院
Vezelay Abbey

地理位置：法國·韋茲萊
興建年代：9 世紀
建築樣式：羅馬式

1979 年登錄世界文化遺產

天主教徒的朝聖之地

韋茲萊（Vezelay）位於法國中部的勃艮第地區（Bourgogne），是個與宗教息息相關的古老山城。在中世紀近三百年的時間裡，它和耶路撒冷、羅馬及聖地牙哥一起被稱為基督教的四大聖地，對天主教來說擁有相當重要的歷史地位。1979 年，韋茲萊隱修院和山丘雀屏中選，成為法國第四個世界文化遺產，而它正是這座古老小鎮的精神所在。

韋茲萊隱修院的前身建於 9 世紀，起初只是一座山丘上的普通教堂。西元 1037 年，此處安置了耶穌首席女門徒聖女瑪利亞·馬德萊娜（St Mary Magdalene）的遺體，自此揚名於天主教世界，成為教徒們不辭辛勞也要前往的朝聖之地。被後世稱為「賢人」的路易九世（Louis IX）是瑪利亞的忠實信徒，便先後四次到此處祭拜。

儘管 12 世紀時，修道院被擴建為大教堂而進入鼎盛時期，卻在 13 世紀時陡然由盛轉衰。由於聖女瑪利亞的聖物被轉移，朝聖者日趨減少，加上發生於 14 至 15 世紀的百年戰爭（Hundred Years' War）重創教堂主體，遂使其湮沒在往後的數百年時光裡。直到 19 世紀中期，才在政府的主導之下，開始進行修復工作。

而今我們所見的韋茲萊隱修院，是 12 世紀法國勃艮第地區的羅馬建築風格傑作。不僅外觀展現出中世紀獨有的雍容與氣派，其光影的設計更是使人驚嘆。建造者特意對窗口的位置進行了設計，使得陽光正好投射到牆上、地上和廊柱上，投射在中殿地上的九條光線整齊排列在大殿中心位置，人們在日光的推移中虔誠祈禱，彷彿信仰也更加有力量。

Leonard Zhukovsky / Shutterstock.com

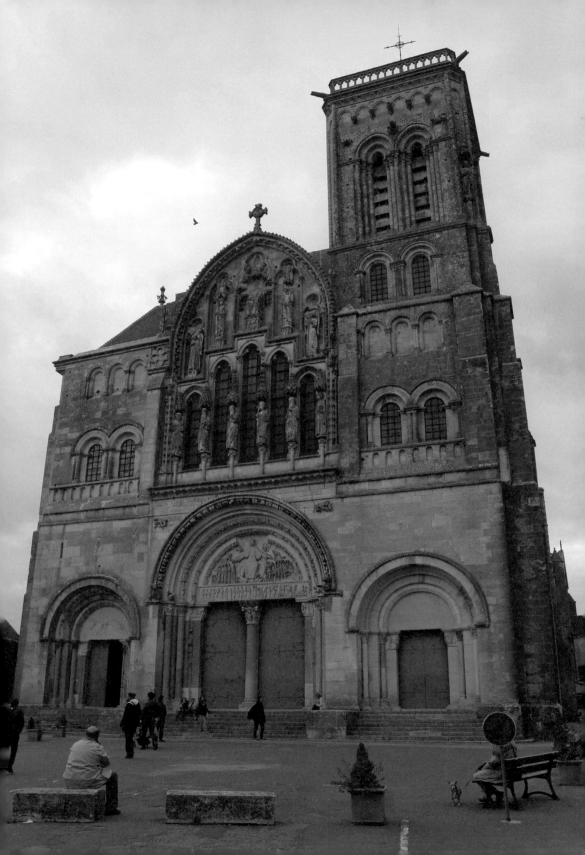

科隆大教堂
Cologne Cathedral

地理位置：德國‧科隆
興建年代：1248 年～ 1880 年
建築樣式：哥德式

1996 年登錄世界文化遺產

最接近天堂的教堂

　　位於德國第四大城科隆（Cologne）的科隆大教堂，無疑是這座城市的標誌性建築物。157 公尺高的鐘樓，使它成為德國第二、世界第三高的教堂，同時更是名列世界第三的哥德式教堂。大樓般高聳入雲的鐘塔，一出科隆火車站就能看見，震撼的視覺成為到訪城市的經典印象。西元 1880 至 1888 年間，這裡曾是世界最高的教堂，至今仍有「最接近天堂的教堂」之美譽。

　　座落在二千多歲的城市裡，科隆大教堂有著悠長的歷史淵源。4 世紀末至 5 世紀初，其所在地開始興建小規模的教堂，之後不斷擴建和改建。1164 年，神聖羅馬帝國將聖物「三王聖龕」（Dreikönigenschrein）贈給當時的科隆大主教，使得到訪的信徒激增，空間越顯不足，再加上老教堂遭到祝融肆虐，遂於 1248 年破土興建全新的哥德式教堂。建造工程斷斷續續，1560 年更因為資金不足而徹底停工，直到三百多年後隨著德國民族意識的高漲，科隆大教堂作為國家統一的象徵，才終於有了完工的機遇。

　　教堂的輪廓挺拔簡約，兩座高聳筆直的鐘塔直衝天際，頗具德國人剛強堅毅的風格。走至近處，層次分明的梁柱與雕刻，以細膩而繁複的線條，無懈可擊地呈現了幾何對稱之美。教堂內部更是極盡華美，每根巨大的石柱都刻著精緻的浮雕，祭壇上的聖龕金光閃閃，十分尊貴。身處其中，怎能不為上帝的偉大所感動而臣服？

　　曾在二戰中受轟炸波及而傷痕累累的科隆大教堂，近年仍斷續地進行著維修工程。它的存在，證明了戰爭的無謂與短暫，而唯有信仰與文化，才是萬世流芳的不朽功業。

IndustryAndTravel / Shutterstock.com

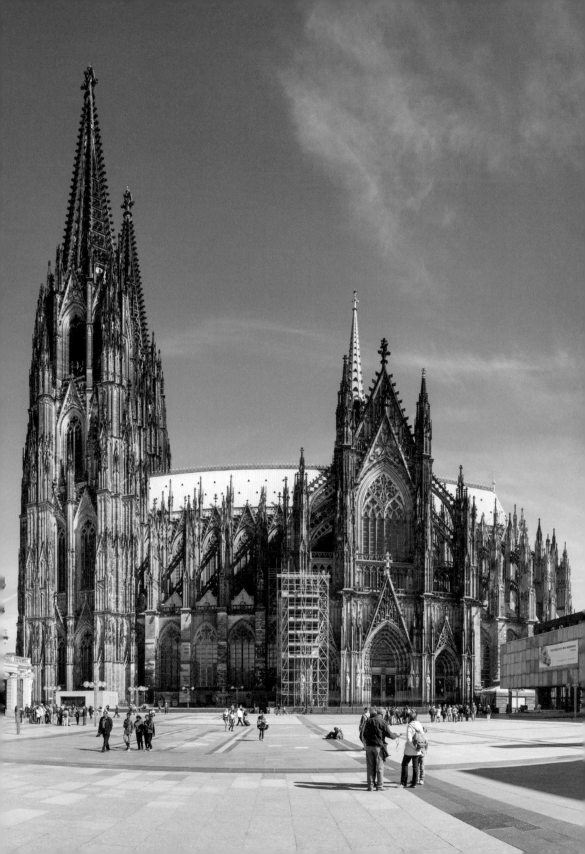

威廉皇帝紀念教堂
Kaiser Wilhelm Memorial Church

地理位置：德國・柏林
興建年代：1891 年～ 1895 年
建築樣式：新羅馬式、現代主義

歷經戰火的毀滅與重生

　　威廉皇帝紀念教堂位於德國首都柏林（Berlin），是該城市著名的地標之一。佇立在熙來攘往的街頭，這座教堂以新建築與舊建築並列的姿態，展現其獨有的存在意義。對於柏林的市民來說，它代表著第二次世界大戰後努力重生的奮鬥，也象徵著國家的和平與統一。

　　最初的教堂興建於西元 1891 年到 1895 年之間，由德意志帝國皇帝威廉二世（Wilhelm II）下令建造，目的是為了紀念首任皇帝威廉一世大帝（Wilhelm I），以淡化鐵血宰相俾斯麥（Otto von Bismarck）統一德意志的功績。在威廉二世親力親為的參與下，建築師採用了凝灰岩外牆及不對稱走道，將教堂設計為新羅馬式風格。

　　第二次世界大戰期間，教堂在 1943 年的一次空襲中受到嚴重的破壞，差點在戰後全部清除掉，所幸在市民的激憤抗議下，這件事有了轉圜。最終一致決定，將飽受戰火摧殘的遺址保留下來，並在旁邊建造了全新的現代主義式教堂。新教堂建於 1959 年至 1961 年之間，蜂窩形狀的空間裡，鑲嵌著藍色的玻璃方塊，室內在藍色光線的折射之下，營造出獨特的冥想氛圍。雖然以皇帝為名，卻展現出截然不同於帝國時代的信仰思維，走進其中，可以鮮明地感受到，這是屬於每一位柏林市民的心靈空間。

　　而今，到訪這座教堂的遊客總是怵目驚心，斑駁的牆痕與絢麗的藍光交織，殘破的舊時建築與新穎的摩登空間，形成了強烈的對比。從彰顯皇權的尊貴，到鼓舞人們的重生，威廉皇帝紀念教堂以戰火中的蛻變，血淋淋地警惕著人們戰爭之惡，更告訴我們什麼樣的信念才值得百世流芳。

conceptualmotion / Shutterstock.com

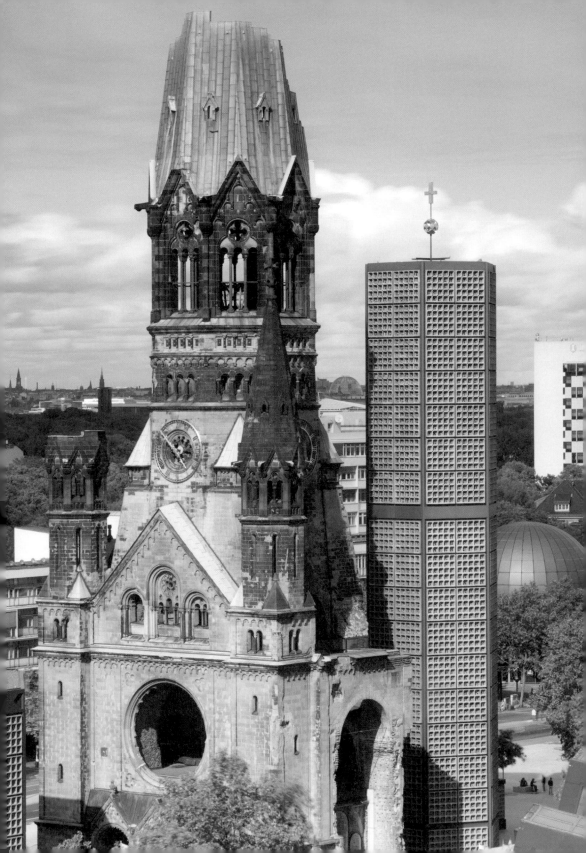

慕尼黑聖母主教座堂
Munich Frauenkirche

040

地理位置：德國・慕尼黑
興建年代：1468 年～ 1494 年
建築樣式：哥德式

魔鬼在此留下足跡

德國南部第一大都市慕尼黑（Munich）不僅是德國科技、經濟與交通的重要樞紐，亦是保留了巴伐利亞王國風情的文化古都，因此又被稱為「百萬人的村莊」。位於市中心的聖母主教座堂，是全市最高的建築之一，由於法律規定禁止建造高度超過 100 公尺的建築物，所以無論在市內哪裡，都能輕易地看見其兩座巨大鐘樓的身影。

這座慕尼黑最醒目的地標，雙塔高達 99 公尺，長 109 公尺、寬 40 公尺，是採用紅磚建造的。由於沒有華麗的雕飾，筆直簡單的輪廓，反而顯得大器而莊重。1468 年，人們決定在此地興建一座新教堂，以取代原來的舊教堂。儘管教堂於 1494 年宣布落成，但是尖頂卻遲遲沒有竣工，直到原先 15 世紀流行的哥德式風格已經被文藝復興美學所取代，才讓哥德式教堂被硬生生地安上了拜占庭圓頂。

傳說，這是一座按照魔鬼的需求所建造的教堂。魔鬼聽說要蓋一座新教堂之後，找到了負責的建築師，向他提出了要求。魔鬼希望他所站立的地方，不能看到任何窗戶，這樣教堂就不會有光，而是一片黑暗。若不按照他的需求建造，建築師就會被奪走靈魂。最後魔鬼來驗收時，果然看不到任何一扇窗，設計者巧妙地運用柱子擋住了窗戶，因此雖然看不見窗，整個教堂卻非常的明亮。無計可施的魔鬼怒不可遏地跺腳離去，便在聖母主教座堂裡留下了腳印。

魔鬼的黑色腳印至今仍留在大殿中，不過由於教堂幾經修建，格局早就變動不少，我們很難透過站在同樣的位置，考究傳說的真實性。可以確定的是，這則傳說為教堂帶來不少人潮。許多人來到這裡不是為了禮拜聖母，而是想要一睹魔鬼的足跡呢！

FooTToo / Shutterstock.com

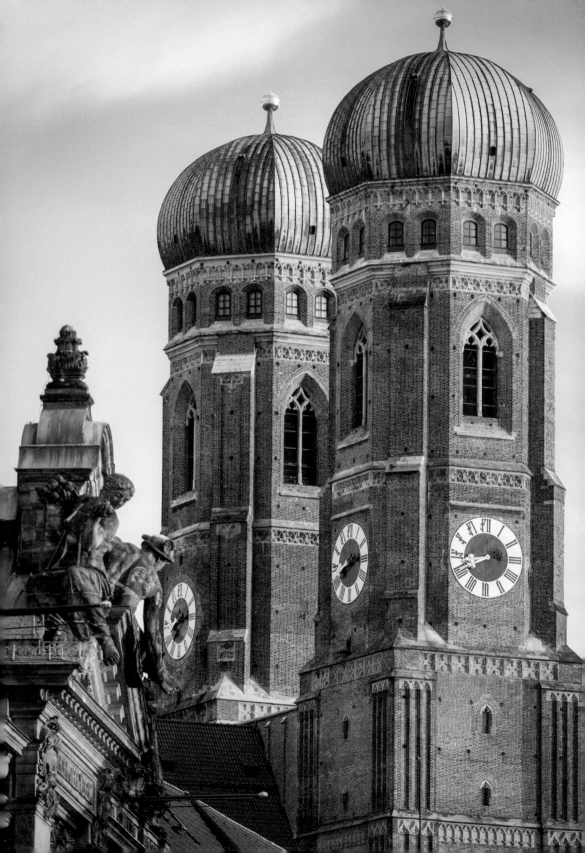

林道聖母大教堂
Munster Unserer Lieben Frau, Lindau

地理位置：德國．林道
興建年代：1748 年～ 1752 年
建築樣式：巴洛克式

和平島嶼上的文藝復興傑作

　　林道（Lindau）位於德國、奧地利與瑞士三國的交界處，是一座位於博登湖（Bodensee）東岸小島上的美麗古城，也是德國阿爾卑斯山之路的起點。因為緊鄰瑞士，所以這個城市從未受到戰爭波及，古老建築得以被保存下來，每棟老房子都有著自己的故事，吸引無數熱愛古蹟的旅人到訪。佇立於東部市集廣場的聖母大教堂，擁有上千年的悠久歷史，正是這個城市最耐人尋味的宗教建築。

　　教堂的起源可以追溯至西元 810 年，從很早以前便是這座城市的重要教堂，然而 1728 年的一場大火，使得老教堂的建築被摧毀殆盡。現今的教堂建於 1748 年，由擅長巴洛克風格的建築大師約翰‧卡斯柏‧巴尼亞托（Johann Caspar Bagnato）負責規畫興建，1752 年完工落成。

　　林道聖母大教堂的外觀相當樸實，筆直簡約的輪廓，沒有多餘的雕飾，展現出德國式建築的樸實與大器。然而當你走進其中，將會看見另一個截然不同的空間。金黃色調的雕飾與壁畫，從牆壁與拱柱向上蔓延至屋頂，讓白色灰泥材質的廳堂，洋溢著洛可可風格的活潑與元氣，充分展現出文藝復興時期的浪漫神韻。穹頂的壁畫中，聖母瑪利亞在天使的包圍下，閃耀著慈愛的光輝，那光芒彷彿籠罩了大殿，洗沐了正在堂中祈求恩澤的信徒們。

　　走出貴氣逼人的教堂空間，也別急著離開林道。不妨放慢腳步，在石板舖成的古道上隨意漫遊，感受在這裡累積了千年的從容與優雅。迎著湖上揚起的微風，深吸一口屬於這裡的和平空氣，連心情也會特別寧靜。而這也許就是聖母給予這個小島最大的恩賜吧！

trabantos / Shutterstock.com

維斯朝聖教堂

Pilgrimage Church of Wies

地理位置：德國・史坦加登
興建年代：1745 年～ 1754 年
建築樣式：洛可可式

1983 年登錄世界文化遺產

落淚的救世主雕像

史坦加登（Steingaden）是德國南方的小鎮，隸屬於巴伐利亞邦
（Bavaria），總人口不過二千多人，鎮上滿是盎然的綠意。維斯朝聖
教堂的德國名字「Wieskirche」，就是「草原上的教堂」之意。相
傳，教堂內的救世主像曾經落淚，使得這裡被視為發生神蹟的聖地。
1983 年，此處又被聯合國教科文組織列為世界文化遺產。因此就算
地處偏僻，每年仍然吸引無數的教徒及遊客，不辭辛勞前往朝聖。

穿過蒼鬱的樹林，紅頂白牆的教堂就靜謐地座落在綠油油的草
地上，彷彿遺世的堡壘。這座教堂建造於 1745 年至 1754 年間，由
約翰・巴普蒂斯特・齊默爾曼（Johann Baptist Zimmermann）和多米尼庫
斯・齊默爾曼（Dominikus Zimmermann）兄弟規畫，採用了當時最流行
的洛可可設計。教堂的外觀雄偉質樸，內部則金碧輝煌，從梁柱蔓延
到天花板的繪畫，輕靈而華美，點綴出大堂的莊嚴雍容。

教堂的大廳內供奉著一尊救世主遭受鞭打的雕像，它和教堂的身
世有著密不可分的關係。這座雕像原是修道士為了受難日遊行而作，
後來被收藏在一間修道院中，又輾轉被此地的牧場所收藏。1738
年，一位農婦在雕像的眼中看到幾滴眼淚，神奇的事蹟被傳頌開來，
人們便在此處修建禮拜堂，成為維斯朝聖教堂的前身。

現在，每年都有超過百萬人來到這裡，為了就是一睹這曾經落淚
的聖像。朝聖的旺季從 5 月 1 日開始，6 月 14 日和接下來的星期日
則是「耶穌的淚滴節」。人們會一起聚集在這裡，祈禱著有天神蹟再
次降臨。

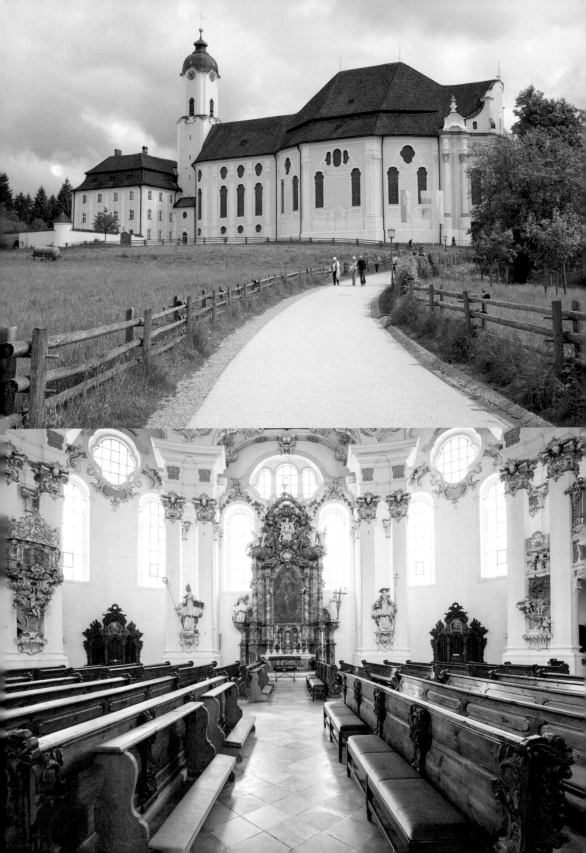

施派爾大教堂

Speyer Dom

地理位置：德國・施派爾
興建年代：1030 年～ 1106 年
建築樣式：羅馬式

1981 年登錄世界文化遺產

現存最大的羅馬式教堂建築

　　施派爾大教堂位於德國西南部古城施派爾（Speyer），全名為「聖母升天聖史蒂芬聖殿皇帝主教座堂」（Imperial Cathedral Basilica of the Assumption and St Stephen）。紅色砂岩砌成的建築體，長 134 公尺、寬 14 公尺，中殿高 30 公尺，擁有四座塔樓和二座圓頂，是目前世界上現存最具規模的羅馬式教堂建築。

　　1030 年，統治德國與神聖羅馬帝國的康拉德二世（Konrad II）為了彰顯王朝的國力，下令建造這座教堂。然而，康拉德二世卻沒有辦法親眼目睹它的落成，一直到 1061 年其孫亨利四世（Heinrich IV）在位時，才得以交付使用。教堂動工二十年之後，亨利四世為了將規模打造得比原來的設計更大，更下令拆除將近一半的建築重新建造，直到亨利四世離世的 1106 年，才真正完工落成。

　　作為皇家權力的象徵，教堂見證了德國近千年的歷史。1689 年，施派爾遭受到法軍入侵所帶來的祝融之禍，西樓倒塌，皇家墓塚更遭到洗劫。18 世紀後期的法國大革命期間，人民的暴動更毀壞了教堂內所有聖壇。被拿破崙佔據期間，這裡甚至被當做飼養牲畜及儲存糧食的倉庫。

　　今日的施派爾大教堂，歷經數次大型整修，展現出羅馬式建築的質樸與雄偉。它被認為是德國境內第一座長方形廊柱大廳式教堂，柱子將中央殿堂和教堂的其他部分分隔開來，每根柱子前面都有半圓柱，排列起來產生一種整體空間的層次感。曾經神聖而偉大的皇權，而今長眠於教堂的地下墓室，唯有大教堂依然屹立，昂然著不屈不撓的信仰。

chtaum / Shutterstock.com

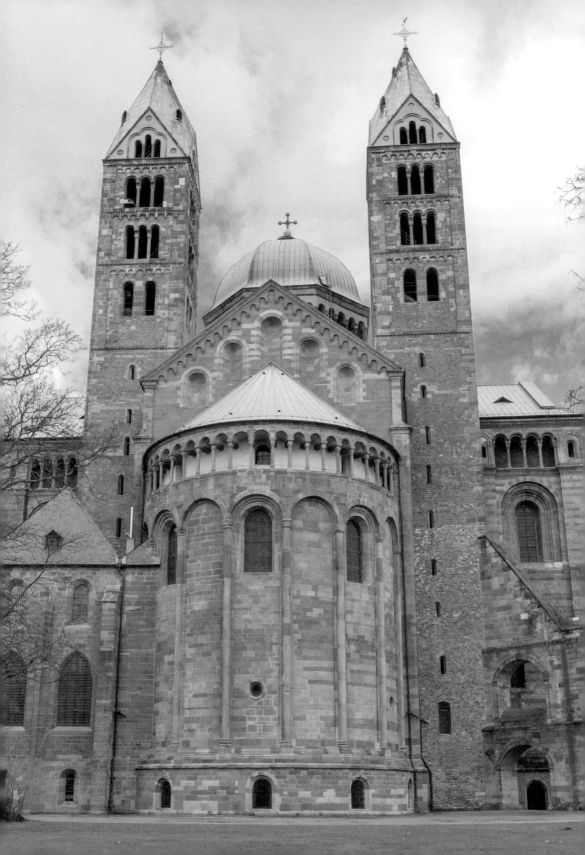

聖馬利亞教堂
St. Mary's Church, Lubeck

地理位置：德國‧呂貝克
興建年代：1250 年～ 1350 年
建築樣式：磚砌哥德式

1987 年登錄世界文化遺產

磚砌哥德式風格的濫觴

呂貝克（Luebeck）是德國波羅的海沿岸的第一大港，為歷史上漢薩同盟（Hansa）的首阜，也是深具意義的文化古都，至今許多地方仍保存著中古世紀的風貌。1987 年，這座城市成為歐洲第一個整座被列入世界文化遺產的都市。聖馬利亞教堂位於運河圍繞的舊城地區，在市內許多古老教堂中，是最具代表性的一座。

聖馬利亞教堂不僅是德國第三大教堂，更是呂貝克最高的建築。它擁有世界最高的 38.5 公尺磚砌拱頂，雙塔更是高達 124.95 公尺及 124.75 公尺，高聳的法國哥德式美學結合當地出產的磚塊，打造出德國北部及波羅的海地區獨有的磚砌哥德式風格。這是世界上第一座用在地燒製的磚塊替代天然石料所建成的哥德式教堂，所以又被稱為「哥德式磚結構教堂之母」。

教堂興建於 1250 年至 1350 年。13 世紀初開始，這個城市的人們野心勃勃地向世界展示出自己的聲望，以漢薩商人為主導的鎮議會，選擇在靠近市政廳與市集的地點興建這座教堂，宏大壯闊的規模讓附近由統治者獅子亨利（Henry the Lion）所建立的呂貝克大教堂（Lubeck Cathedral）相形見絀。這顯示了商人們對於自由意志及世俗權威的渴望，直到今日，聖馬利亞教堂仍是漢薩同盟財富和權勢的象徵。

然而，即使漢薩同盟權傾一時，仍敵不過 20 世紀的戰火。1942 年 3 月 28 日，一場發生於棕枝主日（Palm Sunday）的空襲，使得近五分之一的呂貝克市區都被摧毀，這座教堂亦無法倖免，直到 1959 年才修復完成。親眼見證過殺戮的可怖，聖馬利亞教堂的雍容與華美依舊提醒著人們和平的可貴。

Leonid Andronov / Shutterstock.com

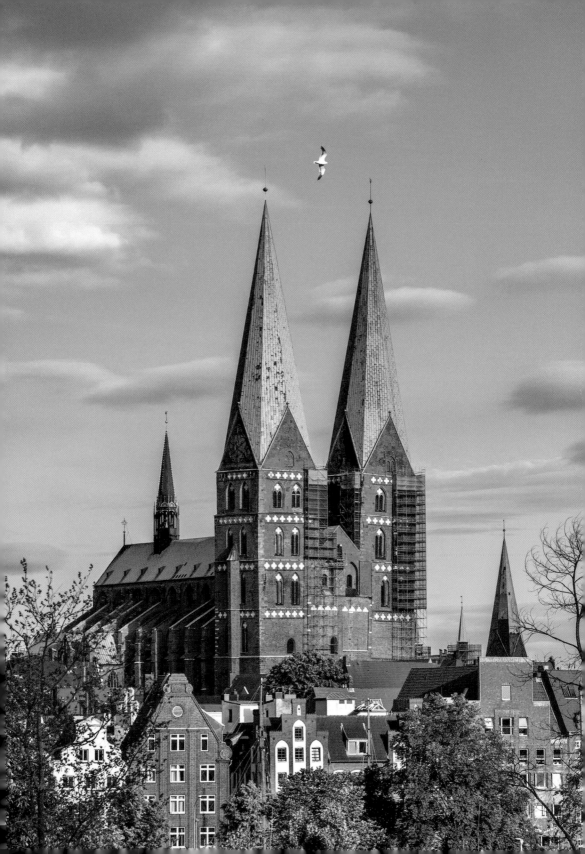

聖米迦勒教堂
St. Michaelis Church, Hamburg

地理位置：德國・漢堡
興建年代：1751 年～ 1762 年
建築樣式：晚期巴洛克式

漢堡港市的精神堡壘

　　漢堡漢薩自由市（Freie und Hansestadt Hamburg）位於德國北部，擁有近 180 萬人口，是歐盟的第七大城市。歷史上，這裡曾被維京戰艦入侵，也被法國併吞過。由於位處歐洲的中心，本身又是港口城市，所以對於德國乃至於歐洲，都有重要的意義。聖米迦勒教堂以高聳的鐘塔，主宰著這座城市的天際線，由於位置鄰近港口，所以當船隻駛進易北河（Elbe）時，第一眼就能看到它。對於遊子來說，是家鄉無可取代的風景。

　　作為這個城市五座主要的新教教堂之一，和另外四座教堂相比，它是最年輕的。17 世紀中葉，古城牆外的地區建立了新鎮，這裡才出現教堂的蹤跡。1751 年至 1762 年間，在約翰・里昂納多・普瑞（Johann Leonhard Prey）和恩斯特・喬治・索尼（Ernst Georg Sonnin）兩位建築師的主導下，以晚期巴洛克風格完成了原址上的第三座教堂。

　　聖米迦勒教堂寬 44 公尺、長 52 公尺，擁有 2500 個座位，是漢堡最大的教堂。值得一提的是，出自索尼手筆的鐘塔，有著典型的巴洛克式圓頂及德國最大的鐘，高達 132 公尺，被認為是港口周邊船隻定位的標誌。塔樓的 83 公尺處設有觀景平台，能將城市與海灣盡收眼底，無論攀爬或搭乘電梯，都是到訪者絕不能錯過的風景。

　　教堂正門上方，大天使米迦勒的青銅雕是建築最顯著的特徵，祂手持十字矛與盾牌，將長著翅膀的惡魔踩在腳下，動作栩栩如生，將力與美展現得淋漓盡致。走進教堂之前，別忘了向這位英勇的戰神致敬，讓心中的魔鬼在此退去。

Leoind Andronov/ Shutterstock.com

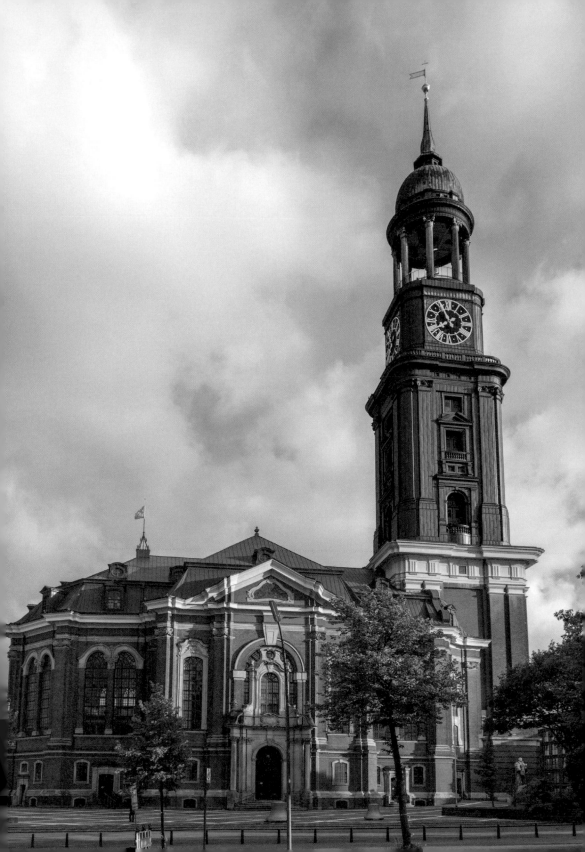

046 特里爾主教座堂
Trier Cathedral

地理位置：德國・特里爾
興建年代：4 世紀
建築樣式：古羅馬式為主

1986 年登錄世界文化遺產

德國最古老的教堂

　　特里爾（Trier）位於德國西部莫澤爾河（Mosel）河谷，這座城市擁有超過二千年的歷史，西元前 16 年由奧古斯都大帝（Augustus）建城，曾是西羅馬帝國的首都，許多羅馬時期所建造的華美建築至今仍屹立於此，而特里爾主教座堂便是其中之一。

　　這座德國境內最古老的教堂，又被稱為「聖彼得主教座堂」（Hohe Domkirche St. Peter），據說是以君士坦丁大帝遺留住宅的一部分改建而成。其長 112.5 公尺，寬 41 公尺，建築體在十幾個世紀的時代交替下，揉合了不同時代的元素，古羅馬的圍牆、中世紀的城堡，巴洛克的屋頂等等，裝飾藝術也集羅馬時代至 19 世紀德國雕刻藝術之大成。

　　作為阿爾卑斯山（Alps）北側最早的基督教主教教區，此處在西元 270 年左右就有基督教社群的出現。根據記載，4 世紀初他們建造了一座典型的古羅馬公共建築，此後的千年之間，教堂在民族遷徙與外族入侵中不斷被毀壞再翻新重建。1717 年，一次大火毀壞了許多地方，在此次的修建中祭壇、墓碑、唱詩席增添了巴洛克式的風格。大教堂最新一次的修建是 1960 年至 1974 年，旨在回復其中世紀的面貌，不僅在建築體有所翻新，祭壇區也被重新設計。

　　1986 年，特里爾主教座堂與市內其他古羅馬遺址，共同被列入聯合國教科文組織指定的世界文化遺產。其雄渾與質樸的建物線條，展現出中世紀教堂特有的風格，是到訪特里爾市絕不能錯過的地點。這裡同時也是基督聖袍的收藏地，代表著基督信仰的堅貞與完整。

milosk50 / Shutterstock.com

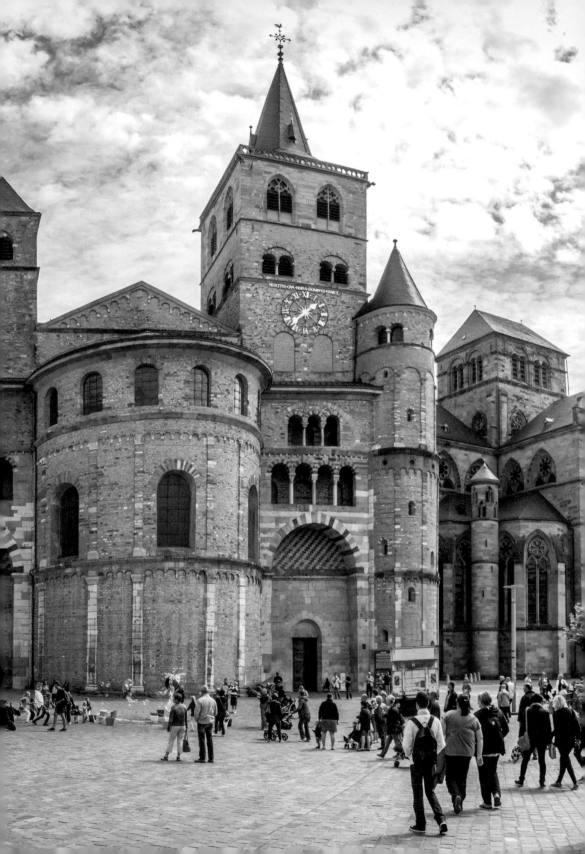

烏爾姆大教堂

Ulm Minster

地理位置：德國‧烏爾姆
興建年代：1377 年～ 1890 年
建築樣式：哥德式

世界最高的教堂

位於多瑙河畔的烏爾姆（Ulm），是德國南方的古老城市，世界最高的教堂——烏爾姆大教堂即座落於此。烏爾姆大教堂共有三座塔樓，東側的雙塔樓高 86 公尺，西側的主塔樓則高達 161.53 公尺，是當今世界上最高的教堂塔樓。教堂總建築長 139.5 公尺，寬 59.2 公尺，面積約 8260 平方公尺，內部最多可同時容納三萬人，也是德國第二大哥德式教堂。

14 世紀末，烏爾姆處於戰亂之中，要前往城門之外的教堂相當不方便，市民們於是決定自己籌措經費，興建一座位於城牆之內的教堂。1377 年，在建築師海因里希二世‧帕爾勒（Heinrich II. Parler）的主導之下，開始了興建的工程。大教堂的工程耗時甚鉅，先後由好幾任建築師接手，都未能如預期將高聳的塔樓建成，1543 更因為宗教改革及資金不足的原因，一度停止修建，在跨越數個世紀之後，這項浩大的工程才於 1890 年宣告完成。

從大門廣場望去，這座經典的哥德式建築巍峨聳立直向天際，左右成排的尖塔，簇擁著世界最高的鐘樓，宛如即將升空的火箭。走進內部，尖肋拱頂的空間撐起挑高的大廳，映襯著雙層的講壇。身處其中，令人對信仰的偉大更感到心悅誠服。

來到這裡，爬上擁有 786 級台階的主塔樓，是不可錯過的行程。攀爬者需沿著狹窄空間的石階拾級而上，通道狹窄僅容得下一人通過，如果一時體力不支想禮讓後方遊客先行，還得刻意錯身讓對方通過，封閉空間相當考驗體力與毅力。但是成功攻頂的剎那，遠眺遼闊的多瑙河綠意，微風迎面拂上，一切的辛苦都將值回票價。

Mikhail Markovskiy / Shutterstock.com

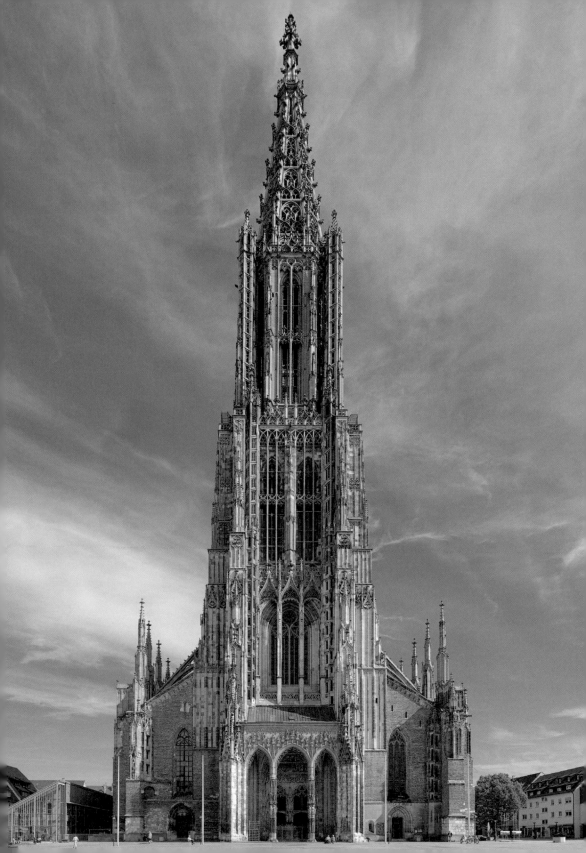

米提奧拉
Meteora

地理位置：希臘・色撒利區
興建年代：14 世紀～ 15 世紀
建築樣式：拜占庭式

1988 年登錄複合遺產

最接近上帝的天空之城

希臘中部色撒利區（Thessaly）平原聳立著許多陡峭的巨岩，米提奧拉修道院群就屹立在不同的奇峯巨岩頂端。「Meteora」是希臘語「懸在半空中」的意思，具體呈現出修道院群的絕世獨立奇景，因此有「天空之城」的美譽。這裡是希臘東正教最大和最重要的聖地之一。

傳說 9 世紀時已有隱士來此修行，居住在洞穴中，11 世紀初人數逐漸增加而形成一個信仰聚落。14 世紀初，來自北方阿索斯聖山（Athos）的修士聖阿塔納西奧提斯（Athanasios）在高度 615 公尺的巨岩頂上建造一座小教堂獻給聖母瑪利亞，並將整個區域的巨岩取名為「Meteora」。此後，修士們在這些神賜的天空之柱上過著清簡的生活，以繩索、梯子和籃子一磚一瓦將石材搬運至山頂建造修道院。16 世紀全盛時期，這個地區共修築了 24 座修道院。這些無法輕易登頂的修道院在鄂圖曼帝國時期，成為許多遭受迫害基督徒的避難所。

米提奧拉目前僅存 6 座修道院對外開放，其中大米提奧拉修道院（Great Meteoron Monastery）由聖阿塔納西奧提斯於 1340 年創建，是修道院群中規模最壯觀、最古老，也是最高的修道院。19 世紀，這些修道院成為希臘人反抗土耳其獨立戰爭的寶貴據地，維護希臘語與希臘東正教，並提醒著希臘人保持民族意識和對自由的渴望。

米提奧拉修道院群不僅是住的地方，亦是大自然真實傑作與堅定信仰的具體展現，聯合國在 1988 年將此區登錄為世界遺產中的複合遺產（文化、自然雙重遺產），希望以全人類的力量共同來守護。

matzsoca / Shutterstock.com

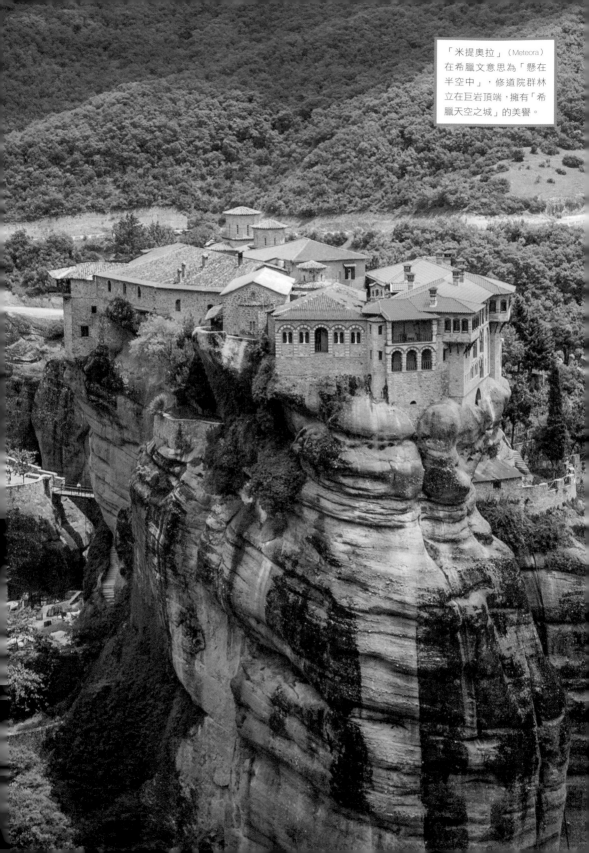

「米提奧拉」（Meteora）在希臘文意思為「懸在半空中」，修道院群林立在巨岩頂端，擁有「希臘天空之城」的美譽。

聖彼得大教堂
St. Peter's Basilica

地理位置：教廷・梵蒂岡城
興建年代：1506 年～ 1626 年
建築樣式：文藝復興式、巴洛克式

1984 年登錄世界文化遺產

全世界天主教的信仰中心

　　位於義大利梵蒂岡城中心的聖彼得大教堂，是天主教的信仰中心，歷任教宗皆埋骨於此，因此也是全世界天主教徒的聖地。整座梵蒂岡城連同大教堂，1984 年被列入世界文化遺產。

　　現址起造的第一座教堂，是羅馬帝國皇帝君士坦丁於西元 324 年在彼得埋骨之處所建，後來羅馬城曾遭多次內憂外患，經年累月的風吹雨打也致使教堂日漸傾頹，教宗儒略二世（Julius II）時決定修建新的大教堂，在 1506 年親自奠下第一塊基石，1626 年完工落成。

　　教堂全長 211 公尺、最寬處有 130 公尺，可容納超過六萬人，是全世界最大的教堂。大廳中央上方就是著名的圓頂，從地面到圓頂頂尖上的十字架高達 137 公尺。圓頂內壁有鮮豔的鑲嵌畫及彩繪玻璃窗，上方則點綴著藍色繁星，是藝術大師米開朗基羅晚年的建築傑作。

　　教堂中收藏許多非常珍貴的藝術品，例如大廳中央有一座貝尼尼設計的巴洛克式聖體傘（Baldacchino），高 29 公尺，傘頂由四根大支柱做支撐。聖體傘之下是教宗的祭壇、祭壇下方則是聖彼得的陵墓。不能錯過的還有米開朗基羅在 1499 年完成的大理石雕像《聖殤》（Pieta），當時他只有 25 歲，後來成為米開朗基羅最著名的作品之一，也是他唯一署名的作品。雕像表現出聖母瑪利亞懷抱耶穌受難時的哀慟情景，以及哀而不怨、順從上帝旨意的神情。

　　這座全世界最大的教堂既是歐洲藝術的精華，也是一部歐洲藝術史，是由布拉曼特、拉斐爾、米開朗基羅、貝尼尼等義大利文藝復興及巴洛克時期建築家與藝術家所共同完成的永恆傑作。

Vladimir Mucibabic / Shutterstock.com

wayne.prelt / Shutterstock.com

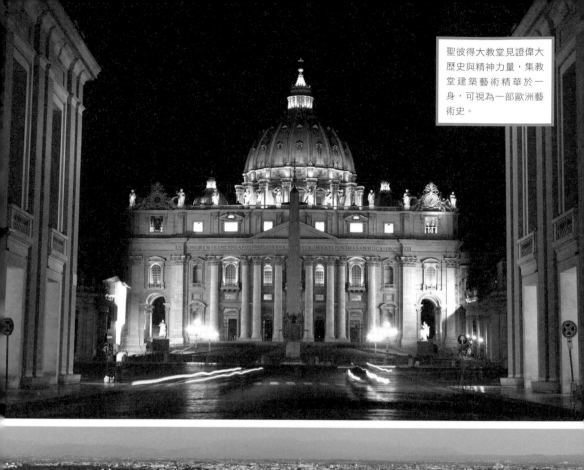

聖彼得大教堂見證偉大歷史與精神力量，集教堂建築藝術精華於一身，可視為一部歐洲藝術史。

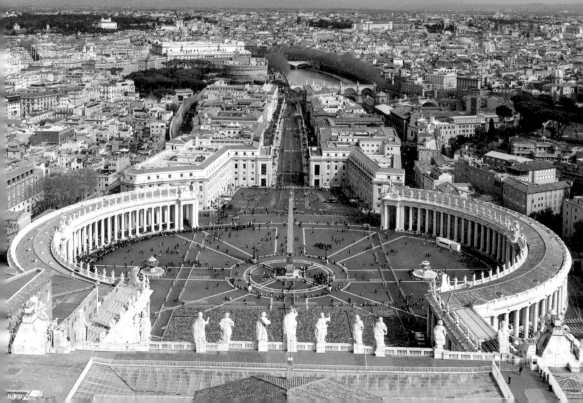

菸草街猶太會堂
Dohany Street Synagogue

**0
5
0**

地理位置：匈牙利・布達佩斯
興建年代：1854 年～ 1859 年
建築樣式：摩爾式

歐洲最大的猶太教聖殿

　　這座歐洲規模最大的猶太會堂位於匈牙利首都布達佩斯的菸草街，建於 1854 年至 1859 年，長 53 公尺、寬 26.5 公尺，室內約可坐三千人，為世界第二大的猶太教堂，僅次於紐約以馬內利會堂，是匈牙利最重要的猶太人宗教中心之一。

　　菸草街猶太會堂是第一座以東方摩爾式（Morrish）風格興建的猶太教堂，由維也納建築師佛斯特（Ludwig Forster）設計，影響了全世界許多後來建造的猶太教堂。兩座高 43 公尺的鍍金裝飾洋蔥圓頂非常搶眼，外牆則以紅色與黃色磚塊條紋交錯排列砌成，圍繞著星芒雕刻壁飾。正門上方刻著出自舊約《出埃及記》的希伯來銘文：「他們要為我建造聖所，使我可以在他們中間居住。」

　　1944 年二次大戰即將結束，匈牙利猶太人的冬天卻才真正來臨，納粹軍隊開入布達佩斯，結合境內的箭十字政權展開瘋狂屠殺。除了波蘭奧斯威辛集中營，猶太人也被集中於這處猶太教堂，信徒與上帝的交會之地瞬間成為死神降臨之地。教堂外堆滿被槍決的屍體，也有猶太人被用繩索綑綁一起帶往多瑙河，只要一人頭部中彈落入河裡，其他人也會順勢掉落。那段日子，多瑙河總被鮮血染成紅色。

　　如今，教堂外矗立著名雕刻家瓦格（Imre Varga）的作品「悲傷的柳樹」，將犧牲者的名字刻在金屬製的樹葉上，獻給在大屠殺中受難的人們。黑色紀念碑上則以希伯來文寫著：「你的哀痛比我的沉重。」走過傷痛，菸草街猶太教堂現在是猶太人夏季音樂節的場地，因為教堂的音響效果甚佳，李斯特室內樂團與布達佩斯 Klezmer 樂隊也都會在這裡舉行音樂會。

Pit Stock / Shutterstock.com

posztos / Shutterstock.com

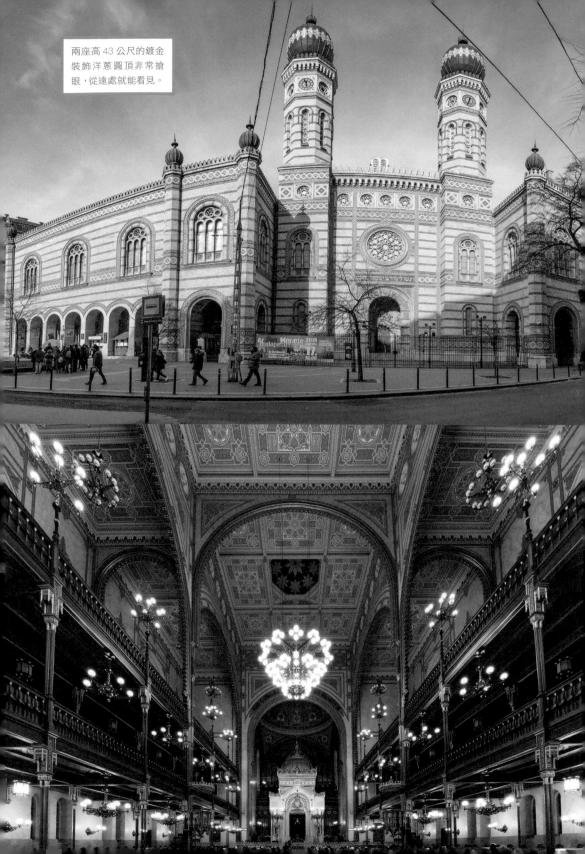

兩座高 43 公尺的鍍金
裝飾洋蔥圓頂非常搶
眼，從遠處就能看見。

埃斯泰爾戈姆大教堂
Ezstergom Cathedral

地理位置：匈牙利·埃斯泰爾戈姆
興建年代：1822 年～ 1869 年
建築樣式：新古典主義

開國君王的加冕之地

　　位在匈牙利北部邊境的埃斯泰爾戈姆（Esztergom），是該國最古老的城鎮之一，有匈牙利的宗教首都之稱，也是首任匈牙利國王史蒂芬的出生地。11 世紀初史蒂芬國王在多瑙河畔的山丘上，興建匈牙利境內第一座教堂，也是該國規模最大的教堂。

　　時光回溯到一千多年前，當時匈牙利四鄰皆為基督教國家，史蒂芬國王為使匈牙利成為西方世界一員，勸說人民轉信天主教。西元1000 年，史蒂芬取得羅馬教皇的正式認可，加冕成為匈牙利首位國王，並受頒一頂華麗的皇冠，這頂「聖史蒂芬皇冠」後來成為匈牙利的國寶，一直被保存下來。

　　原先由聖史蒂芬打造的教堂，在鄂圖曼帝國入侵時被毀，現在的埃斯泰爾戈姆大教堂是 1822 年以新古典主義風格重建的，1856 年舉行祝聖儀式，被譽為「鋼琴之王」的匈牙利作曲家李斯特還為此譜寫彌撒曲，並親自在儀式上的演出擔任指揮。最後完工於 1869 年的大教堂擁有高 100 公尺、直徑 33.5 公尺的氣派圓頂，是匈牙利最高的建築物。大門外廳則由八根高大的石柱支撐，氣勢相當雄偉。祭壇上面懸掛一幅義大利畫家米開朗基羅的名作複製品──〈聖母瑪利亞升天〉，長 13.5 公尺、寬 6.6 公尺，是世界上最大的單幅油畫。

　　如果有機會來到此地，別錯過登上大圓頂的瞭望台，可以俯瞰整座城鎮及多瑙河。奧地利音樂家小約翰史特勞斯基的〈藍色多瑙河〉圓舞曲，曲名靈感來自匈牙利詩人卡爾貝克的詩末句：「真情就在那兒甦醒，在多瑙河畔，美麗的藍色多瑙河畔。」據說詩中所指的就是埃斯泰爾戈姆教堂的這段多瑙河曲流。

Mikko Haapanen / Shutterstock.com

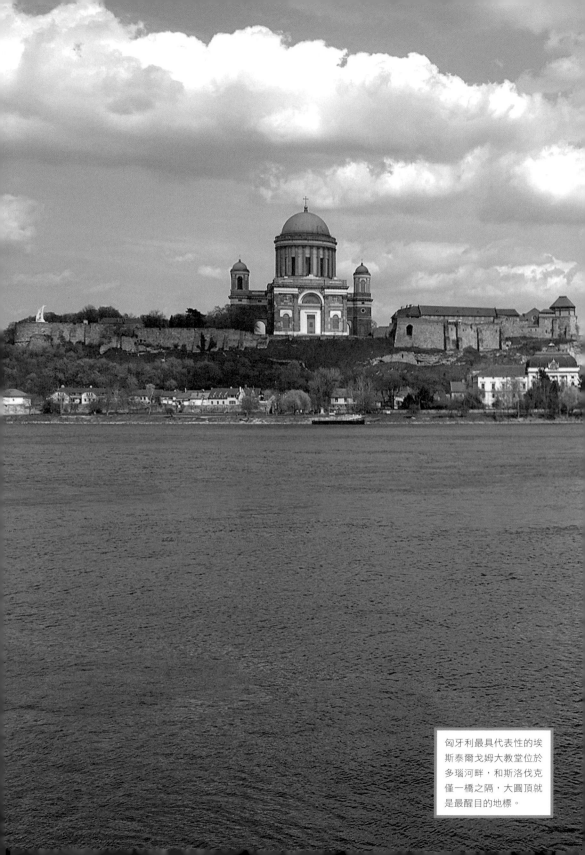

匈牙利最具代表性的埃
斯泰爾戈姆大教堂位於
多瑙河畔，和斯洛伐克
僅一橋之隔，大圓頂就
是最醒目的地標。

聖史蒂芬大教堂
St. Stephen's Basilica

地理位置：匈牙利‧布達佩斯
興建年代：1851 年～ 1905 年
建築樣式：新古典主義

參拜國王的「神聖右手」

　　位於多瑙河兩岸的匈牙利首都布達佩斯（Budapest）是國內政治、商業與交通的樞紐，座落於此的聖史蒂芬大教堂，其名來自匈牙利第一位國王聖史蒂芬一世（St. Stephen I），匈牙利語為伊什特萬一世（I. (Szent) István），因此大教堂又稱為聖伊什特萬聖殿。11 世紀末史蒂芬國王被封為聖徒，開挖陵寢時發現他的右手並未腐爛，此後「神聖右手」一直被視為國寶級聖物保存在大教堂中。

　　今日的大教堂遺址，18 世紀時是個專門舉辦動物搏鬥的舞台，後來因為周邊居民逐漸增加，當地信徒才開始籌款，建立一個屬於自己的教堂。工程從 1851 年開始，耗費超過半個世紀才於 1905 年完工，工程期間還因為穹頂倒塌，使得許多已經完工的部分需要拆掉重建。

　　大教堂的建築屬於新古典主義風格，其外表不如巴洛克式或哥德式建築來得繁華，卻在許多細節上展現出對於均衡、簡約的追求。寬度 55 公尺、長度為 87.4 公尺、高 96 公尺，是布達佩斯兩座最高的建築物之一。平面為希臘式十字，正立面看去左右兩側是對稱的鐘樓，充分展現出對於古羅馬公平正直的嚮往。大教堂的南塔上，收藏著匈牙利最大的鐘，其重量超過 9 噸，過去曾用於軍事用途，現在每年僅有 8 月 20 日及除夕午夜迎接新年時會響起。

　　造訪這座教堂，除了向開國君主的「神聖右手」致意，也可搭乘電梯或爬上 364 級的樓梯登上圓頂。由於法律規定，目前布達佩斯的建築高度不得超過 96 公尺，所以來到這裡能夠在 360 度的全景中，恣意享受遼闊的城市風景。在多瑙河平靜無波的水色中，感受這個城市的古典之美。

maryo/ Shutterstock.com

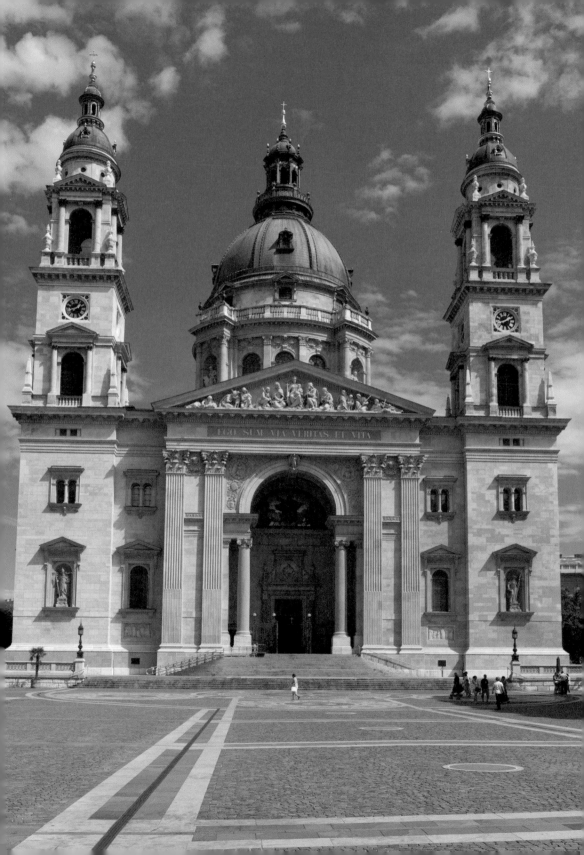

哈爾格林姆教堂

Hallgrimskirkja

0 5 3

地理位置：冰島・雷克雅未克
興建年代：1945 年～ 1986 年
建築樣式：現代主義

冰島民族精神的象徵

　　哈爾格林姆教堂是冰島最大的教堂，也是風景明信片上最常出現的代表性地標，象徵了冰島的民族精神。外觀造型獨特的白色教堂，座落在雷克雅未克（Reykjavik）市中心的小山丘上，從城市任何一處都能抬頭仰望。

　　這座造型像火箭飛船的路德派教堂，由冰島國家建築師 Guðjón Samúelsson 設計，創作靈感來自冰島獨有地貌──火山活動後熔岩冷卻所形成的玄武岩景觀。1945 年動工、1986 年完工，高 74.5 公尺，並以冰島人所敬愛的 17 世紀詩人哈爾格林姆（Hallgrímur Pétursson）命名，他也是鼓吹冰島信仰路德教派的重要牧師。

　　教堂正面兩片銅製大門於 2010 年安裝，底部鑲嵌紅色馬賽克，象徵基督的血、愛和犧牲。大門上的四葉形式雕刻是基督教藝術的特色，右邊是基督，左邊是人一起被荊棘冠冕圍繞著，象徵人類的苦難也是基督的苦難；荊棘的冠冕結束在門的把手上，則象徵上帝的手和人類的手合而為一。大門上方的文字是冰島詩人哈爾格林姆《激情讚美詩》的〈詩歌 24〉，描繪詩人的彩繪玻璃則放在教堂入口處。教堂內部沒有繁複的裝飾，不同於一般教堂把巨大的十字架掛在牆上，這裡的十字架低調地立放在祭壇上，簡單樸素的風格符合路德教派的精神，現代化的哥德式線條和光滑拱頂則讓人聯想起冰島的冰層。

　　此地的另一大特色是一座看起來像大型武器的管風琴，1992 年在德國設計建造。高 15 公尺，有 72 個音栓和 5275 個音管，重 25 噸具科技感的管風琴有非凡的音響效果，每年 6 月至 8 月都會在此舉辦「國際管風琴夏日音樂會」，相當受到歡迎。

Marco Merk Bruno / Shutterstock.com

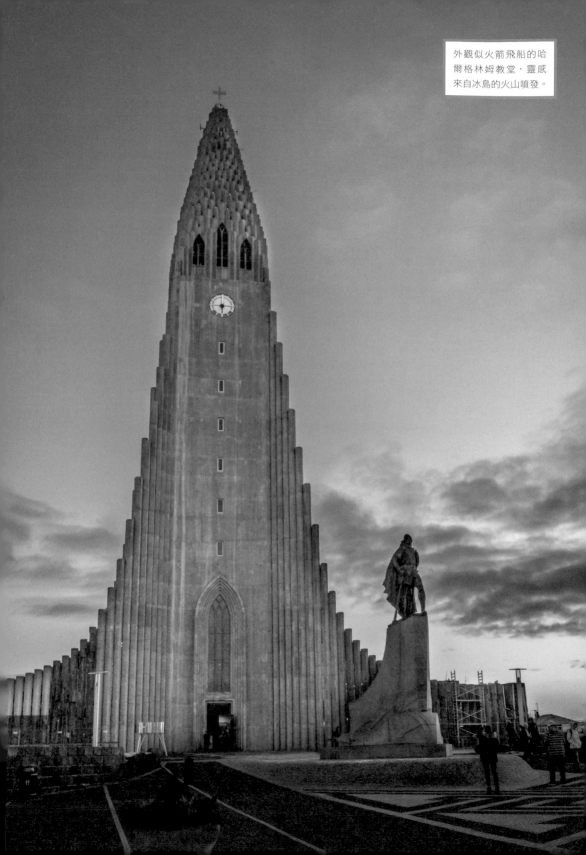

外觀似火箭飛船的哈爾格林姆教堂，靈感來自冰島的火山噴發。

聖派翠克大教堂
St. Patrick's Cathedral, Dublin

地理位置：愛爾蘭‧都柏林
興建年代：1190 年～ 1270 年
建築樣式：哥德式

愛爾蘭國家大教堂

　　位於都柏林的聖派翠克大教堂，以愛爾蘭聖者聖派翠克（St. Patrick）為名，是愛爾蘭最大的宗教建築，同時也是官方認可的國家大教堂。傳說 5 世紀中葉聖派翠克曾在一座古井旁為新教徒施洗祝福，因此在這裡建造了聖派翠克大教堂的前身，後來經過多次整修改建才有今日的規模。歷任最著名的牧師就是《格列佛遊記》的作者強納森‧斯威夫特，執掌時間長達三十二年。

　　目前的教堂主建築修建於 1190 年，採英國哥德式風格，是愛爾蘭最高、最大的教堂，管風琴規模也是全國最壯觀的，塔樓上的時鐘則是都柏林的第一個公共大時鐘。教堂內的彩繪玻璃也是美麗的藝術品，在人們尚未普遍擁有閱讀能力，這些玻璃被用來以圖像形式解釋《聖經》的故事。故事開始於左邊側窗底部的圖像，然後向右移動，最後再讀取中央的圖像。

　　教堂西側的窗口被稱為聖派翠克之窗（St. Patrick's Window），講述了聖派翠克 39 場不同情境的生活故事。聖派翠克誕生於今日的英國，西元 432 年被派往愛爾蘭傳揚基督教，傳說他以綠色三葉草向愛爾蘭人闡釋「聖父、聖子、聖靈」三位一體的重要教義。此後聖派翠克終生都在愛爾蘭傳教、蓋學校、蓋教堂。

　　人們為了感念這位守護聖者，遂將 3 月 17 日聖派翠克逝世的這一天定為聖派翠克節（St. Patrick's Day），亦是愛爾蘭的國慶日。酢漿草也成了愛爾蘭的象徵物品，綠色則成為代表此節慶的顏色。每年節日來臨前，全球許多城市的愛爾蘭人及後裔都會舉行盛大的慶祝活動，同時準備迎接春天的到來。

POM POM/ Shutterstock.com

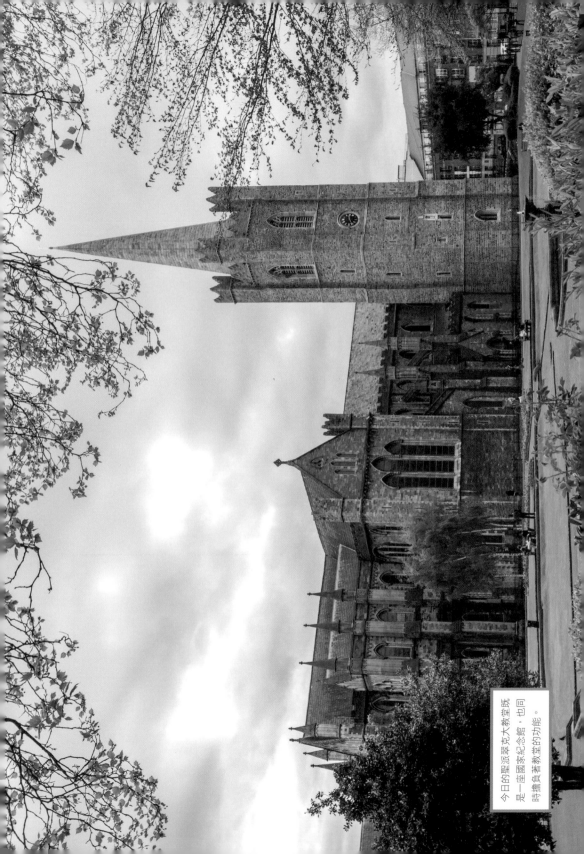

今日的聖派翠克大教堂既是一座國家紀念館，也同時擔負著教堂的功能。

聖馬可大教堂

Basilica of San Mark

地理位置：義大利‧威尼斯
興建年代：1071 年～ 1073 年
建築樣式：拜占庭式

聖徒遺體的安息之地

威尼斯（Venice）位於義大利的東北部，由被運河分隔的 118 座小島所組成，其境內水路交錯縱橫，風景浪漫優美，集「水都」、「漂浮之城」、「尊貴之城」等美譽於一身，是享譽國際的旅遊城市。舉世聞名的聖馬可大教堂，便座落在這個美麗城市正中心的聖馬可廣場上（Piazza San Marco），與過去的行政機關總督宮（Palazzo Ducale）相連。最早，它只不過是威尼斯公爵的教堂，1807 年起成為威尼斯宗主教的駐地，正式名稱為「聖馬爾谷聖殿宗主教座堂」（Basilica Cattedrale Patriarcale di San Marco）。

聖馬可大教堂的前身建於 828 年，最初只是總督府中一座暫時的建築，用來存放商人偷運出來的聖馬可（San Mark）遺骸。聖馬可是耶穌的門徒之一，殉難之後遺體被追隨者藏了起來，過了 800 年才被威尼斯商人發現，將其帶回家鄉，並且興建教堂供奉。

現今的聖馬可大教堂完工於 1071 年至 1073 年之間，是公認的拜占庭建築經典之作。由五個巨大的圓頂主廳和二個迴廊式的前廳所組成，形成一個巨型的希臘十字架。從正面望去，五座菱形的羅馬式大門，搭配頂部東方式與哥德式的尖塔，富麗堂皇地展現出威尼斯人的經濟實力。大門的尖塔頂部安有一尊聖馬可塑像，手持《馬可福音》護祐著眼下這片土地。

步入大廳，教堂內部的陳設則更令人驚嘆。牆面上裝飾著許多以金黃為主色調的鑲嵌壁畫，讓整個空間展現出十足的貴氣，令人驚嘆不已。「世界上最美教堂」的稱號，看來絕非浪得虛名！

Peter Probst / Shutterstock.com

ChameleonsEye / Shutterstock.com

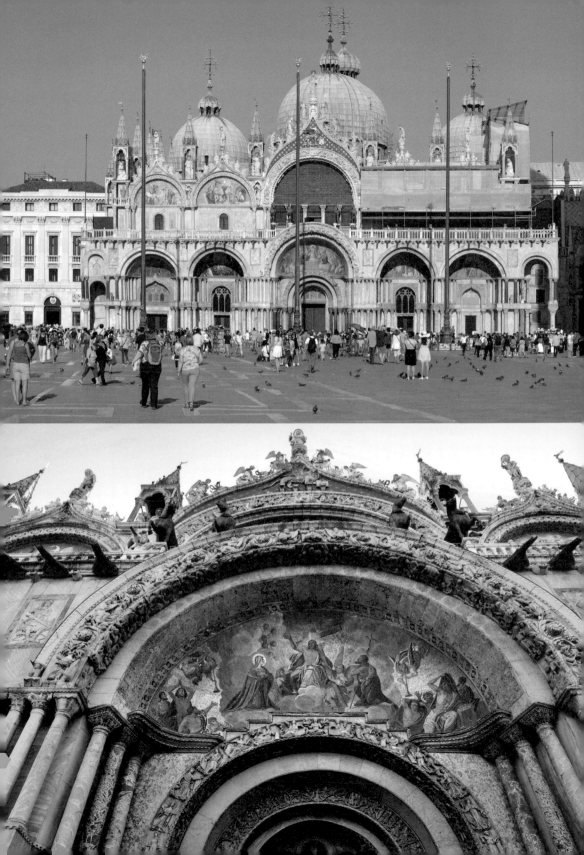

雷斯肯湖教堂
Church Tower in Lake Reschen

地理位置：義大利‧波爾札諾
興建年代：14 世紀
建築樣式：羅馬式

湖中央的孤獨鐘塔

　　阿爾卑斯山一帶，義大利波爾札諾自治省和瑞士、奧地利交界處附近，有一座湖水湛藍清澈的雷斯肯湖（Lake Reschen），鏡面一般地倒映著天空與雪峰，景色十分秀麗。不過，讓這座湖泊揚名世界的，並不是優美的自然風景，而是孤立於水面的塔樓。荒廢的鐘樓在湖中形成遺世的絕景，但是它的身影卻有點悲傷，彷彿幽幽訴説著小鎮感傷的往昔。

　　雷斯肯湖是一座人造湖，容量為 1.2 億立方公尺，是阿爾卑斯山 1000 公尺以上最大的湖泊。它的湖底，原是自古羅馬時期便已經存在的兩座小鎮。1930 年代法西斯主義者墨索里尼（Mussolini）執政期間，政府無視當地居民的反對與抗議，決定讓電力公司在此處建造一座 22 公尺深的大壩，以提供充裕的季節用電。施工期間，原本鎮上的房子都被夷為平地，唯有這座建於 14 世紀的教堂，因為法律保護歷史建築的緣故不能任意拆除，於是被保留了下來。

　　1948 年開始進行截流工程，水位上升、湖面擴大。求助無門的居民們，獲得的補助極少，只能眼睜睜見著自己的家園被淹沒而無計可施。大壩完工於 1950 年，最終整個山谷都被淹入水裡，根據統計，當時共有 163 所房屋和 523 公頃的耕地，為了換取電力而犧牲，如今只剩下教堂的鐘樓孤零零地屹立著探出湖面。

　　現在冬季湖面結冰的時候，人們可以走在湖上，步行至鐘塔看看這座挺過滄桑時局的堅毅身軀。傳説，儘管塔上的鐘已經被拆除，在大雪紛飛的隆冬或幽暗的深夜裡，仍有湖畔遊人會聽見教堂鐘響，像是不願屈服的哀鳴，要世界警惕專制霸權的蠻橫與可惡。

MNsk / Shutterstock.com

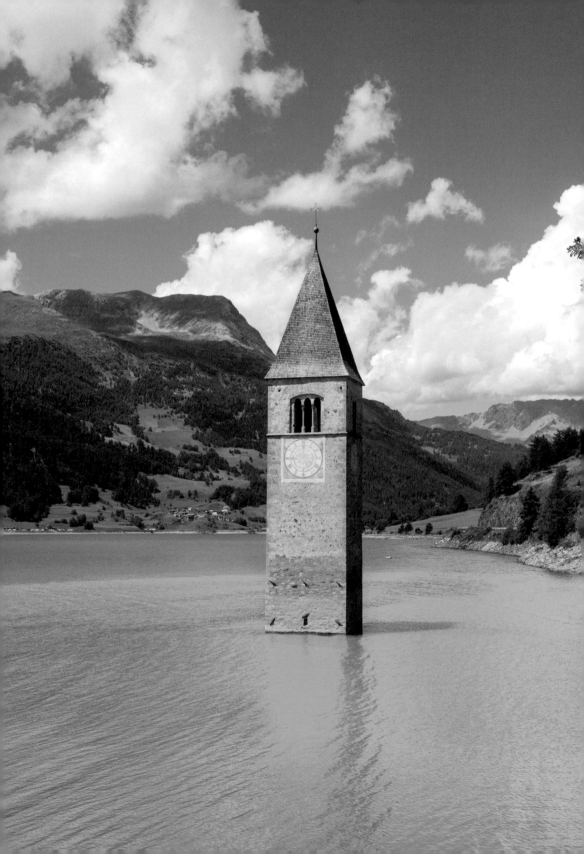

聖母百花聖殿
Florence Cathedral

地理位置：義大利‧佛羅倫斯
興建年代：1296 年～ 1436 年
建築樣式：哥德式

世界最大磚造圓頂

佛羅倫斯（Florence）位於義大利中部，是文藝復興思潮的發源地，也是世界藝術與思想的搖籃之一，擁有數之不盡的文化遺跡，1982 年整座佛羅倫斯歷史中心，被聯合國教科文組織列入世界文化遺產，更被美國《國家地理雜誌》評選為世界 50 大必訪城市之一。而諸多華美古蹟之中，最值得前往一覽者，當屬天主教佛羅倫斯總教區的主教座堂──聖母百花聖殿。

1296 年，由於城市發展與人口增加，佛羅倫斯開始興建屬於自己的大教堂，工程耗費百來年，跨越了三個世紀，直到 1436 年才宣告落成。1418 年，整個大教堂只剩拱頂沒有完工，但由於規模實在太大，且圓拱的底座不是正八角形，沒有人知道該如何完成它。最後，建築師菲利波‧布魯內萊斯基（Filippo Brunelleschi）在公開徵選中擊敗了其他的對手接下這個重任，並且完成了這項浩大的工程。

這位因為此項建築工程而留名青史的建築師，過去曾是金屬工匠，對於他為何會變成工程師，後人知之甚少。他的建築工法非常有創意，採用雙層拱頂結構，以八條懸鍊拱作為支撐，並以石製與木製的鎖環結構抵銷圓頂因為重量而崩塌的力量，再以磚塊水平、垂直交錯的螺旋排列方式，支撐磚塊自身的重量，讓沒有中央支撐結構的問題順利得到解決。為了運送建造時所需的磚塊至高處，他甚至自己發明了一種起重機呢！

而今的聖母百花聖殿，在鮮豔的大理石堆砌下，拼成繁複而華麗的幾何圖形，展現出令人震攝的雄偉。在完工約六百年後，其穹頂依然是磚造圓頂的世界之最，繼續稱霸於佛羅倫斯的天際線。

Catarina Belova / Shutterstock.com

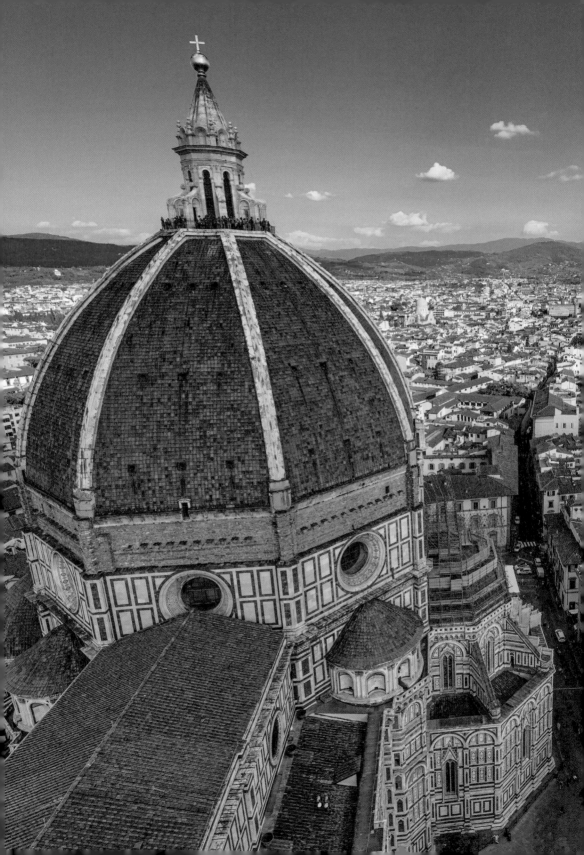

千禧教堂
Jubilee Church

地理位置：義大利‧羅馬
興建年代：1998 年～ 2003 年
建築樣式：現代主義

現代主義建築的世紀之作

　　1990 年代開始，羅馬教廷展開了大規模的教堂興建計畫。由於整個大羅馬市區，有 60 萬居民的住家周邊沒有教堂可以參加，所以梵蒂岡當局決定在城區增建 50 座新教堂。其中，最後一座完成的千禧教堂，由知名的建築大師理查‧麥爾（Richard Meier）設計規畫，是最受矚目的一座，被譽為天主教羅馬教區千禧計畫中「皇冠上的珍珠」。

　　這座由教宗若望保祿二世（Pope John Paul II）親自命名的教堂，其正式名稱為「仁慈天父堂」（Dio Padre Misericordioso），於 1998 年開工興建，並於 2003 年完工啟用。負責的建築師理查‧麥爾曾獲頒有建築界諾貝爾獎之稱的「普立茲克建築獎」，擅長以簡單的幾何線條與白色來建構空間。他認為，唯有最簡單的白色，方能映照出世界的色彩變化；因此看似最簡單的顏色，反而是最富變化的。

　　因此，查理‧麥爾以白色混凝土以及透光玻璃這兩項元素，為這座教堂營造出光影交織的極簡空間。三座以懸臂支撐的彎曲外牆，從外觀上看起來彷彿乘風前行的船帆，它的曲面從各個方向遮擋了直射的陽光。因此，儘管大面積的玻璃，讓自然光照亮了教堂內部，卻沒有一個光源是直射的，既能減少建築物內的溫度變化，也能更有效地運用能源，相當符合現代的環保精神。

　　千禧教堂座落於羅馬的托特泰斯（Tor Tre Teste），為這個原本僅有傳統農工業與集合住宅的郊區，增添了新的地景亮點。建築師成功使用了現代主義的建築語彙，詮釋「人」與「神」在新世紀的新關係，並為傳統宗教下了屬於這個時代的註腳。

EyeSeeMicrostock / Shutterstock.com

比薩大教堂
Pisa Cathedral

地理位置：義大利·比薩
興建年代：1063 年～ 1350 年
建築樣式：巴西利卡式、羅馬式

1987 年登錄世界文化遺產

擁有比薩斜塔的中世紀教堂

比薩大教堂的正式名稱為聖母升天主教座堂（Cattedrale di Santa Maria Assunta），位於義大利托斯卡尼區（Tuscany）比薩市（Pisa）的奇蹟廣場（Piazza dei Miracoli）上，是中世紀的建築代表之作，對此後數百年間的義大利建築有著深遠影響。聞名世界的比薩斜塔（Torre di Pisa）與其相鄰，正是這座教堂的鐘樓。

大教堂最初建於 1063 年，據說是當時的比薩國王為了紀念打敗阿拉伯人的功績而建造的。其長 95 公尺，縱向四排 68 根科林斯式圓柱（Corinthian Order），展現神聖而壯闊的氣勢，融合了古希臘巴西利卡式（Basilica）與羅馬式建築風格。教堂的正立面高約 32 公尺，入口處有三扇大銅門，雕塑著聖母與耶穌的生平事蹟，華美而細膩的雕刻技術，值得在步入教堂之前停下腳步細細品味瞻仰。

知名的比薩斜塔位於教堂東南約 20 公尺的地方。於 1174 年開始建造，原設計是八層樓、高 56 公尺，材料全部採用大理石，卻因為設計者忽略了地質情況，在建造到第三層時就出現了傾斜的現象。1350 年建好時，塔頂已經和地面垂直線偏離了 2.1 公尺。1590 年，物理學家伽利略（Galileo Galil）在此進行了自由落體實驗，讓這座斜塔成為世界最知名的建築物之一。

目前的奇蹟廣場上有著四棟最主要的建築，包含比薩大教堂、比薩斜塔、洗禮堂及墓園。1987 年，整個廣場都被列為世界文化遺產。如果有機會到訪此處，可別只是欣賞斜塔，其實廣場上的每棟建築都有獨特的藝術價值喔！

Dima Moroz / Shutterstock.com

里加大教堂
Riga Cathedral

地理位置：拉脫維亞・里加　　　　　　1997 年登錄世界文化遺產
興建年代：1211 年～ 1270 年
建築樣式：羅馬式、哥德式、巴洛克式和新藝術風格

波羅的海中世紀教堂典範

　　有 800 年歷史的里加大教堂，是波羅的海國家規模最大的中世紀教堂，里加則是波羅的海三國最大的都市，1997 年整座里加歷史中心被列入世界文化遺產。里加大教堂是拉脫維亞古老的象徵之一，現為路德教派教堂，建築融合了羅馬式、早期哥德式、巴洛克式與新藝術風格的特色。

　　12 世紀日耳曼人來到波羅的海，1201 年建立了里加城，傳教士們開始傳布天主教信仰。1211 年 7 月，由德國主教艾伯特（Albert）舉行奠基儀式，以樸實的羅馬式幾何圖騰風格動工興建，準備成為波羅的海國家的典範，第一階段於 1270 年完工。後曾經過多次整建，成為今日所見匯集了數種不同建築特色的風貌。

　　里加大教堂最富盛名的是管風琴，1883 年至 1884 年由德國管風琴製造商建造，被認為是晚期浪漫主義管風琴建造藝術上的傑出成就。木質與金屬音管尺寸最短的僅 1.3 公分，最長的有 10 公尺長，共 6718 支放置在 26 個風箱上，是當時世界上最大的管風琴，目前則是全球第四大，匈牙利音樂家李斯特曾為管風琴落成譜寫了一首合唱曲〈讚頌上帝〉。此外，教堂也身兼音質傑出的音樂廳，不少國際知名音樂家都曾在此地開過演奏會。

　　高 90 公尺的塔樓尖頂有一隻金色風向雞，是里加的代表標誌，中世紀時提供里加居民判斷風向之用。《新約聖經》中提及耶穌被釘上十字架前，門徒彼得在雞鳴叫三次之前不認耶穌而感到極度後悔，因此後來公雞有代表悔改與對抗邪惡的寓意。今日尖頂上的風向雞是 1985 年更換的，功成身退的金雞則放置在教堂拱廊提供參觀。

Boristb17 / Shutterstock.com

里加大教堂是中世紀時期在拉脫維亞和波羅的海最古老的神聖建築之一。

維爾紐斯大教堂
Vilnius Cathedral

地理位置：立陶宛‧維爾紐斯
興建年代：1783 年～ 1801 年
建築樣式：新古典主義

1994 年登錄世界文化遺產

追求自由的奇蹟之地

　　維爾紐斯大教堂是立陶宛基督教的精神中心，位於首都維爾紐斯著名的舊城區中心。1994 年整座維爾紐斯歷史中心被列入世界文化遺產。基督教傳入立陶宛之前這裡是供奉雷神（Perkūnas）的神殿。13 世紀中，立陶宛公國的創建者明道加斯（Mindaugas）接受基督教信仰並建立教堂，但是明道加斯死後，原本的信仰又捲土重來，1387 年成為歐洲最後一個信仰基督教的國家，教堂改建成哥德式風格。

　　今日的大教堂為新古典風格，建於 1783 年至 1801 年，由著名的立陶宛古典建築師 Laurynas Gucevicius 負責。教堂正立面仿希臘神殿為六根多立克柱式門廊，左右兩側各有一排對襯的列柱門廊，裝飾著聖龕和雕像。教堂內部位於聖壇右邊的聖卡錫米爾（St. Casimir）禮拜堂被視為藝術珍寶，其巴洛克式風格建於 17 世紀。

　　教堂旁邊有一座高 57 公尺的白色鐘樓，大教堂與鐘樓間有一塊標示「STEBUKLA（奇蹟）」的地磚。波羅的海三國曾二次遭到俄國侵佔，1989 年 8 月 23 日，超過 200 萬的三國人民手牽手組成「波羅的海之路（Baltic Way）」，形成一道 600 公里長的跨國人牆連接三國首都，宣示人民脫離蘇聯佔領、尋求獨立與自由的決心。而起點正是維爾紐斯大教堂廣場上的這塊「奇蹟地磚」。

　　隔年 3 月立陶宛通過獨立宣言，1991 年愛沙尼亞與拉脫維亞也宣告獨立、蘇聯解體。立陶宛人認為「奇蹟地磚」是自由和希望的象徵，鼓勵人們相信奇蹟，也用以記住這段歷史。據說如果找到奇蹟地磚站在上面順時針轉圈，你的願望就會實現。

Irina Burmistrova / Shutterstock.com

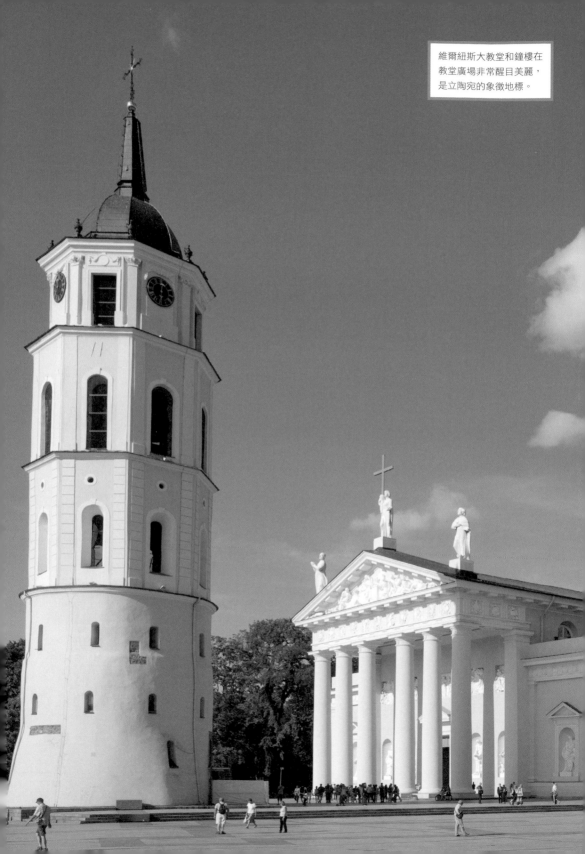

維爾紐斯大教堂和鐘樓在教堂廣場非常醒目美麗，是立陶宛的象徵地標。

摩納哥大教堂

Monaco Cathedral

地理位置：摩納哥・摩納哥城
興建年代：1875 年～ 1903 年
建築樣式：新羅馬式、新拜占庭式

王子與公主的皇室童話

摩納哥公國是世界第二小的國家，僅次於梵蒂岡，全境三面皆被法國包圍。1956 年，這個蔚藍海岸邊的小國舉行了一場全球矚目的世紀婚禮，摩納哥親王蘭尼埃三世（Rainier III）與美國影星葛麗絲・凱莉（Grace Kelly）在摩納哥大教堂結婚，將摩納哥推向世界的舞台，大教堂也因此受到關注。

建於 1875 年至 1903 年摩納哥大教堂，原址是 1252 年完工的摩納哥第一座教區教堂，正式名稱為「聖母無染原罪主教座堂」（Cathédrale Notre-Dame-Immaculée），象徵小公國在 19 世紀後期的重生。摩納哥在法國大革命時期遭法國吞併，1861 年親王查理三世將境內較富饒的領土割讓給法國換取獨立，重要的自然資源隨之流失後，改以賭博和旅遊重建該國經濟基礎。之後摩納哥教區從法國尼斯教區分離出來，並修建一座新的大教堂，即為今日的摩納哥大教堂。

大教堂屬新羅馬式與新拜占庭式風格，外部是簡單線條和明亮的白色石頭，採用產自法國阿爾卑斯山附近的石灰石。教堂內有美麗的新拜占庭馬賽克雕飾、雕像與繪畫。17 世紀留下的禮拜堂是摩納哥大主教的葬禮教堂，屬西班牙文藝復興風格。1976 年安裝多達 7000 根音管的巨型管風琴，此後重大的宗教音樂會都在此舉辦。

摩納哥親王蘭尼埃三世，曾與葛麗絲王妃於 1982 年 4 月來台灣訪問。戲劇性的是，王妃在同年秋天因車禍不幸辭世，安葬於摩納哥大教堂。在白色大教堂裡，葛麗絲王妃的安息之地永遠有盛開的玫瑰，旁邊就是 2005 年過世的蘭尼埃三世。童話故事的起點與終點，都在這座教堂。

Valary Bareta / Shutterstock.coms

Kemal Taner / Shutterstock.coms

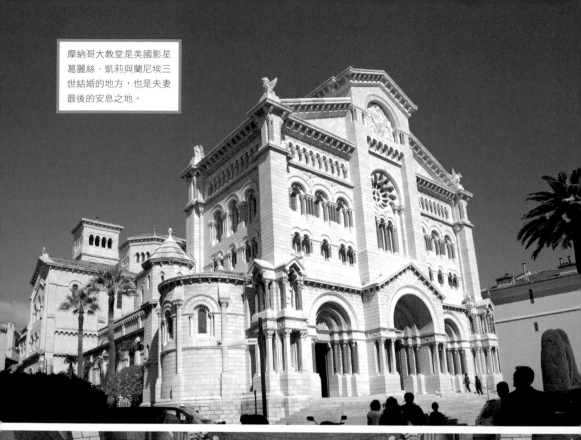

摩納哥大教堂是美國影星葛麗絲‧凱莉與蘭尼埃三世結婚的地方，也是夫妻最後的安息之地。

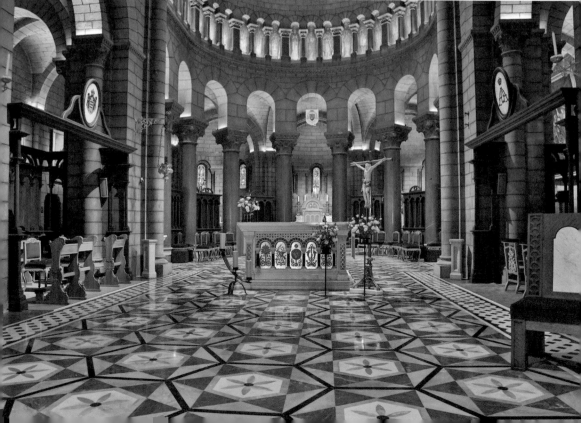

博爾貢木板教堂
Borgund Stave Church

0
6
3

地理位置：挪威・博爾貢
興建年代：1180 年～ 1250 年
建築樣式：維京式、羅馬式

維京人的木造建築典範

　　木板教堂是中世紀北歐利用複雜技術建造的木製建築，層次分明的外觀和獨特的全木結構，在歐洲建築史上佔有重要地位。位於挪威著名松恩峽灣（Sognefjord）附近的博爾貢木板教堂，建於 1180 年至 1250 年，是挪威目前現存 28 座木板教堂中保存最完善的，被視為木板教堂的典範。

　　維京人原本為多神教，信奉北歐神話裡的諸神，基督教約在西元 10 世紀傳入北歐。1015 年，奧立夫國王將基督教定為挪威國教，加速了基督教的傳播，並興建了大量教堂。由於森林資源豐富和長期從事海上活動，維京人因而擅於修建船隻和房屋，進一步發展成木雕技術傳統。木板教堂便是這項技藝的集大成者，一度有近千座的木板教堂矗立於挪威的山光水色之間。

　　深色原木材質的博爾貢木板教堂，外觀呈階梯狀，屋簷是龍鱗狀的木瓦片，屋頂上有尖塔，屋頂左右有豐富的龍頭裝飾。大門雕花有基督教風格的圖案，也有具維京風格的動物和龍的圖案，顯現出當時挪威人融合的美感。教堂內部 12 根支柱刻有不同表情的臉，交叉的木頭架構被認為和維京時期海盜船上的架構相同。保留中世紀氣氛的室內有墨色的簡單裝飾和崇高質樸的祭壇，沿著牆壁的木地板和長椅也保留了部分原狀。教堂旁矗立著挪威僅有的一座獨立式中世紀木造鐘樓。

　　中世紀風行於西北歐的木板教堂，目前倖存的多數位於挪威，大部分建於 12 和 13 世紀前後，是基督教在挪威萌芽、多神信仰慢慢結束的時代，見證了挪威千年以來政治與文化的更迭。教堂旁的遊客中心，有提供木板教堂建築形式的構造解說和維京時期的文化展覽。

Jan-Dirk Hansen / Shutterstock.com

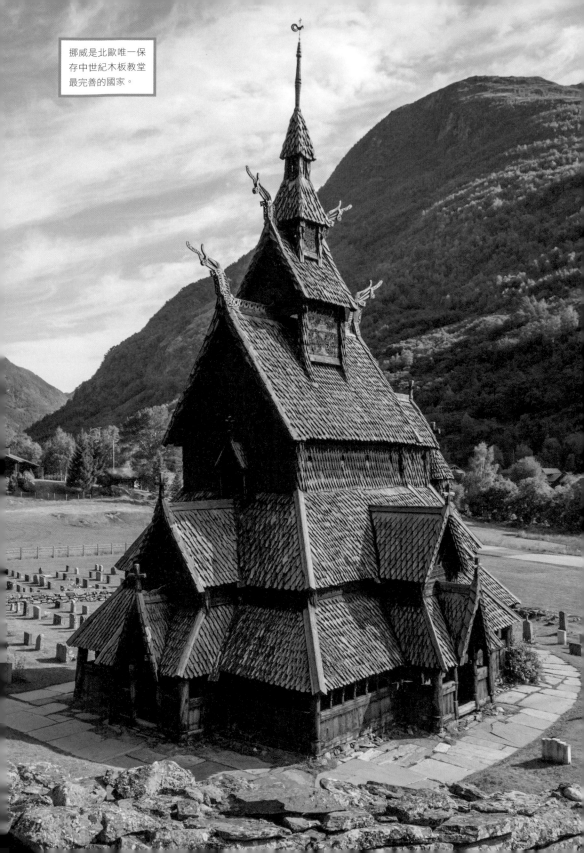

挪威是北歐唯一保
存中世紀木板教堂
最完善的國家。

尼達洛斯大教堂
Nidaros Cathedral

**0
6
4**

地理位置：挪威・特倫汗
興建年代：1070 年～ 1300 年
建築樣式：羅馬式、哥德式

世界最北端的中世紀大教堂

　　尼達洛斯大教堂位於特倫汗，是挪威規模最大、最具代表性的國家神殿，也是世界最北端及北歐地區第二大中世紀大教堂。中世紀時這裡是挪威的宗教中心，也是歷代皇室的加冕與葬禮之所，建立在守護神聖奧拉夫的墓地上，至今仍是北歐重要的朝聖教堂。

　　大教堂歷史始於維京族首領奧拉夫・哈洛德森（Olav Haraldsson），年少時受法國諾曼第公爵影響，皈依基督教，1015 年回到挪威打敗敵人成為國王，並積極推廣基督教，1030 年時在特倫汗附近的戰鬥中陣亡。一年之後開始傳聞奧拉夫是為基督教殉難，打開其棺木竟瀰漫出一股玫瑰香味，指甲和頭髮都還繼續生長。此後奧拉夫被尊奉為聖人，在他的墳地上建了一間木造教堂，人們開始前往朝聖。

　　聖奧拉夫的侄子 1070 年起在原址興建石造教堂，約 1300 年完成。期間 1152 年第一位大主教以羅馬式風格改建，後來工程中斷，重建時改以哥德式風格做為主要呈現，成為一座羅馬式與哥德式風格兼具的大教堂。經過幾次火災後教堂幾成廢墟，如今見到的風貌是 1869 年所重建，採用挪威的白色和綠色大理石砌造，終於恢復原來的宏偉壯觀。

　　外觀莊嚴大器的尼達洛斯大教堂，哥德式西正面是雄偉的雕塑壁龕、雙塔和一個中央玫瑰窗。中世紀的雕像僅存五座，現收藏在教堂的博物館，目前大部分的雕像和浮雕是 1869 年重建時來自於挪威藝術家的貢獻。內部彩繪玻璃是 20 世紀時留法的挪威藝術家加布里埃爾・謝朗設計，風格受到法國沙特大教堂的啟發。八角形的祭壇下方，則是最受崇拜的聖奧拉夫國王永恆安息之地。

Eder / Shutterstock.com

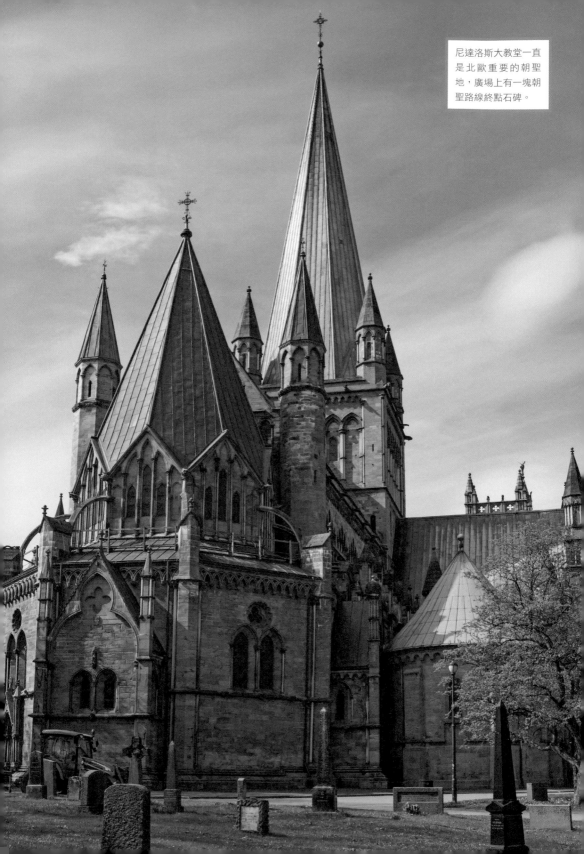

尼達洛斯大教堂一直是北歐重要的朝聖地，廣場上有一塊朝聖路線終點石碑。

斯塔萬格大教堂

Stavanger Cathedral

065

地理位置：挪威・斯塔萬格
興建年代：1100 年～ 1125 年
建築樣式：哥德式

挪威最古老的教堂

斯塔萬格（Stavange）位於挪威西南部，是該國第三大都會區。一萬年前冰河時期的冰川消退之後，此處便開始有人類居住。12 至 14 世紀之間，這一帶逐漸發展，成為周邊區域的經濟中心。在官方宣稱的歷史中，斯塔萬格市建立於 1125 年，因為歷史悠久，所以城區內有著大量的古老建築。其中，斯塔萬格大教堂的存在，更與城市的歷史有著密不可分的關係。

大教堂座落在城市的中心，是挪威最古老的教堂。西元 1100 年，斯塔格萬升格為主教區，並獲得城市的地位，由來自英國溫徹斯特（Winchester）的本篤會修士雷納德（Reinald）擔任第一任主教。斯塔格萬大教堂便是在他的籌備之下，於 1100 年開始興建，並在 1125 年落成。遺憾的是，因為與國王發生衝突，使得他在 1135 年被絞死。

這座教堂是獻給溫徹斯特早期的主教聖瑞恩斯特（Saint Swithun），儘管正式的史料對於他的記錄十分有限，坊間卻流傳著許多關於這位聖人的神蹟。最為人所熟知的，就是他曾經在一座橋上，讓被蓄意破壞的雞蛋恢復原狀。他的石雕便佇立在斯塔格萬教堂之中，被視為大教堂的守護神。

在近千年的漫長歲月裡，教堂的外觀與空間發生過幾次重大的變化。1272 年，使用不過半個世紀的教堂因大火受到嚴重的損害，教廷下令以哥德式風格進行整修重建。1960 年代，教堂又陸續經過幾次改變，牆上貼滿了石頭，逐漸失去中世紀時的樣貌。儘管如此，這座灰白堡壘仍舊充滿魅力，展現出挪威人務實素樸的信仰哲學。

Mykolastock / Shutterstock.com

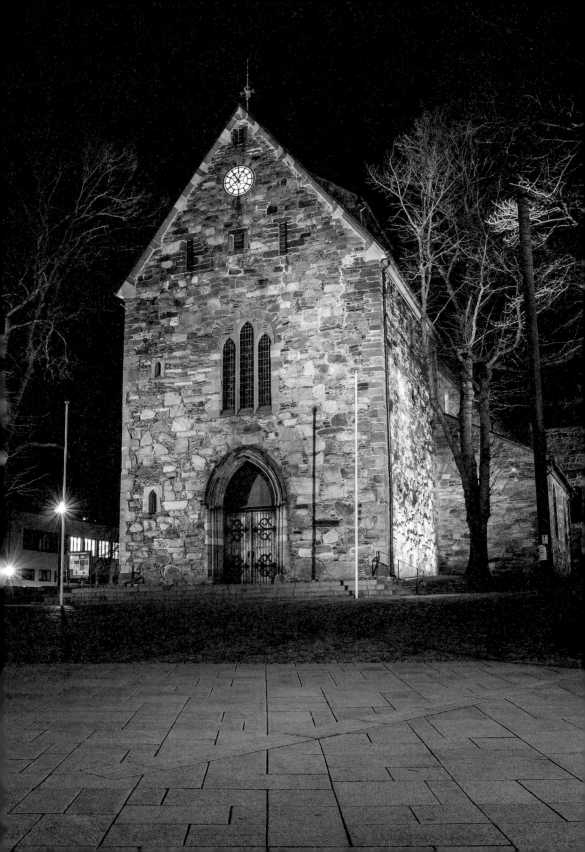

聖瑪利亞教堂

St. Mary's Church, Gdansk

**0
6
6**

地理位置：波蘭・格但斯克
興建年代：1379 年～ 1502 年
建築樣式：磚砌哥德式

以紅磚砌成的美麗教堂

　　位於波羅的海（Baltic Sea）沿岸的格但斯克（Gdansk），是波蘭（Poland）最美麗的城市之一，被譽為「琥珀之都」，在世紀史上有著重要的地位，第二次世界大戰的導火線就發生在這裡，1980 年誕生於此的波蘭團結工會工人運動，更促成了東歐共產政權垮台。佇立在這個充滿歷史意義的城市裡，聖瑪利亞教堂以慈愛包容的姿態，陪著人民一起度過近代的戰火與苦難。

　　位於格但斯克舊城區的聖瑪利亞教堂，是歐洲最大的磚砌哥德式建築，全長 105.5 公尺，寬 66 公尺，能容納 2.5 萬人。約莫在1243 年，此處便已經有木造教堂的存在，而今日磚造建築體則始建於 1379 年，歷時百餘年方於 1502 年完成。有著磚紅外牆的大教堂，沒有多數教堂極盡繁複的華麗，古樸素直的風格反而展現出獨有的韻味。支撐外牆的扶牆不同於一般哥德式建築建於外側，而是建於內側，這不僅提供了禮拜堂更大的空間，還可以在柱子上進行雕刻，十分具有特色。由於二戰戰火的摧殘，教堂的修建工程開始於 1946年，斷斷續續一直持續至今。

　　格但斯克曾是世界上最繁忙的港口之一，便利的海運使得藝術品與藝術家大量湧入，教堂珍藏了許多經典作品。二戰期間，為了防止珍寶受到破壞，多被送到其他地方保存，至今僅有部分回到教堂中，相當可惜。例如北方文藝復興運動代表人物漢斯・梅姆林（Hans Memling）的三聯畫作品〈最後的審判〉，現存教堂中的就是複製品，真本則在格但斯克博物館中。儘管戰爭帶來無數遺憾，但聖瑪利亞教堂教堂依然美麗，訴說著屬於這片土地的信仰與堅強。

Patryk Kosmider / Shutterstock.com

lindasky76 / Shutterstock.com

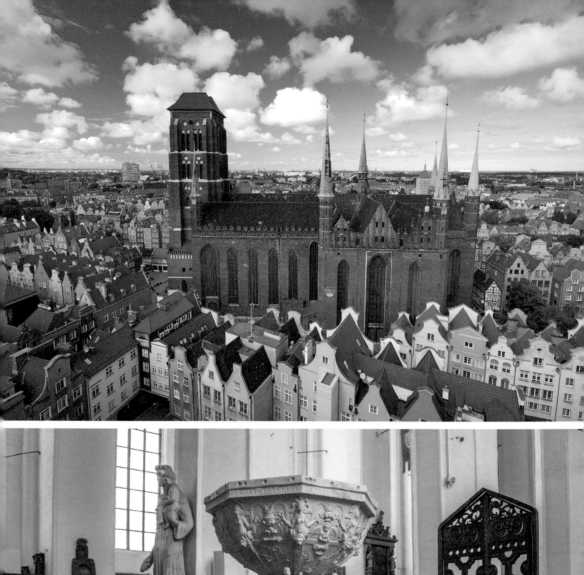

哲羅姆派修道院

Monastery of the Hieronymites

0 6 7

地理位置：葡萄牙‧里斯本
興建年代：1502 年～ 1580 年
建築樣式：哥德式、曼努埃爾式

1983 年登錄世界文化遺產

見證大航海的輝煌年代

里斯本（Lisboa）位於葡萄牙（Portugal）中南部大西洋沿岸，是歐洲歷史最悠久的都市之一。自 1256 年起，它便成為葡萄牙王國的首都，並發展成為歐洲和地中海一帶重要的港口與貿易城市。特別是 15 世紀至 17 世之間，位於貝倫區（Belém）的港口，是許多航海家探險的起點，而哲羅姆派修道院便座落於此，葡萄牙語則稱為熱羅尼莫斯修道院（Mosteiro dos Jerónimos）。

修道院最早的前身建立於西元 1450 年。第一位從歐洲航海到印度的探險家達伽馬（Vasco da Gama），在 1497 年出發前一夜，便和其他船員在這裡祈禱。其後，為了紀念達伽馬有功歸來，新的修道院於 1502 年開始興建，並且以航海貿易徵收來的稅金作為修築的資金。恢宏壯闊的工程，共經歷了四任建築師，直到 1580 年才宣告正式完工。

除了哥德式建築的基調之外，修道院的建築也展現了經典的曼努埃爾式（Manueline）美學。這是葡萄牙在 15 至 16 世紀之間，因極力發展海權主義而展現出的獨特風格。其後，由於設計師的更替，也融入了些許的文藝復興風格。探索修道院的寬敞內部，每根高大的柱子都刻有海洋和航行的象徵物，包括繩索、貝殼、珊瑚、船錨等等，展現出胸懷海洋的氣魄。

現今的哲羅姆派修道院，是世界上最經典的曼努埃爾式建築，被列為葡萄牙七大奇蹟之一，更在 1983 年被聯合國教科文組織列為世界文化遺產。盛極一時的葡萄牙海上榮光，終究隨著時代的浪潮而消退，唯有修道院仍然屹立，為我們見證著大航海的豪情與壯志。

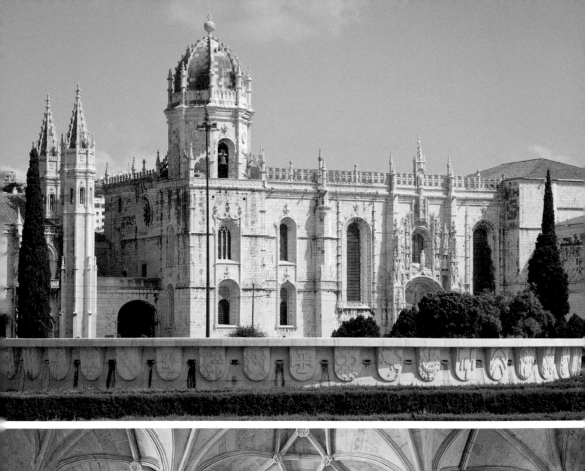
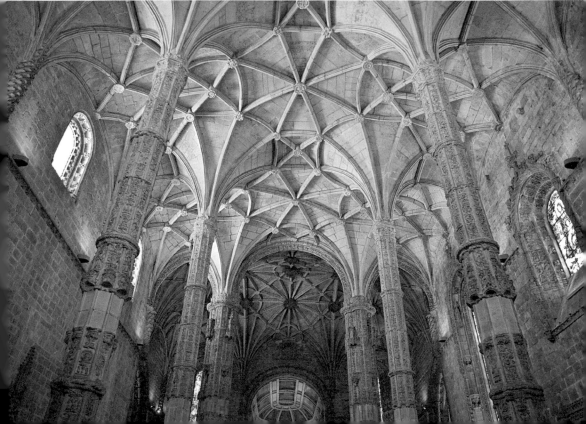

聖馬丁大教堂

St. Martin's Cathedral, Bratislava

地理位置：斯洛伐克・布拉提斯拉瓦
興建年代：13 世紀
建築樣式：哥德式

聆聽失而復得的和平鐘聲

　　西元 1993 年，斯洛伐克與捷克分道揚鑣，宣布成為獨立的國家，它的首都就設在與匈牙利和奧地利接壤，擁有 45 萬人口的城市——布拉提斯拉瓦（Bratislava）。有人說，捷克擁有眾多熱門的旅遊城市，佔盡精華的地利，相較之下斯洛伐克則顯得相對沉寂，鮮少有旅人關注。但也正因為如此，布拉提斯拉瓦少了一股濃郁的觀光氣息，卻多了幾分悠閒的生活氣息。悠久的歷史與文化，彷彿空氣與陽光一般，融入在他們的日常作息中。

　　而說到這座城市的歷史，便不能不提到座落在舊城區西部邊緣的的聖馬丁大教堂。這是一座建於 13 世紀的大教堂，起初以羅馬式風格於 1273 年登場，此後隨著城市不斷發展，才決定以哥德式的風格改建，逐漸發展成為今日的樣貌。今日的大教堂，長約 69 公尺、寬約 23 公尺、高約 16 公尺，鐘樓則高 85 公尺，擁有三個大小相等的通廊，內部空間相當廣闊。它不僅是這個城市最大、最古老的教堂，16 世紀布拉提斯拉瓦還是匈牙利王國的首都時，這裡更是王國的加冕教堂，共有 11 位國王與 8 位王后在此舉行過加冕典禮。

　　關於大教堂的鐘，有一個耐人尋味的小故事。這裡原本擁有七口鐘，其中五個卻在第一次世界大戰時被拿去鑄造加農砲，只留下最小與最大的兩口鐘。1990 年代，人們開始為了恢復往日的鐘聲而努力，直到 2000 年才又在各方募款奔走下，為教堂增加了五口鐘。在 2000 年底即將從 20 世紀跨越至 21 世紀時，這些被恢復的鐘首次聯合響起。此後每當得來不易的鐘聲響起時，似乎又在提醒著人們和平的可貴。

Nenad Nedomacki / Shutterstock.com

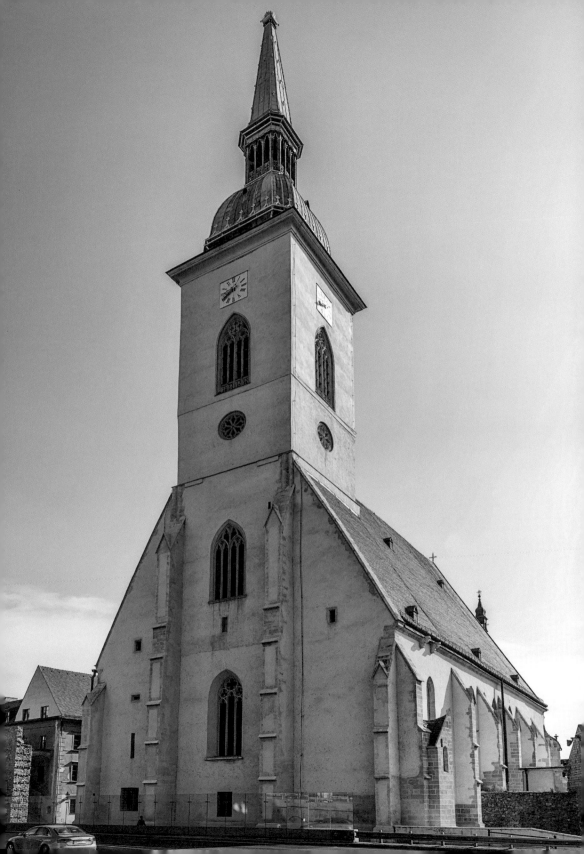

聖尼古拉斯大教堂
Cathedral of St. Nicholas

地理位置：斯洛維尼亞·盧比安納
興建年代：1701 年～ 1706 年
建築樣式：巴洛克式

斯洛維尼亞的歷史見證

聖尼古拉斯大教堂亦稱盧比安納大教堂（Ljubljana Cathedral），是斯洛維尼亞首都盧比安納的主教座堂，矗立於中央市場旁，為感念航海者的守護神聖尼古拉斯而建。13 世紀時這裡已有一座羅馬式的前身教堂，後歷經大火改建為哥德式。今日巴洛克風的大教堂建於1701 年至 1706 年，由耶穌會建築師波佐（Andrea Pozzo）設計，綠色圓頂則是 1841 年增建的。

教堂優雅的巴洛克式外觀有綠色圓頂與雙塔，內部則由粉色大理石、白灰泥粉牆、大量的金箔裝飾和壯觀的畫作構成，華麗的穹頂壁畫相當有看頭。兩扇令人驚嘆的銅製雕塑門，是 1996 年為了慶祝斯洛維尼亞基督教歷史 1250 週年而打造，當年教宗若望保祿二世還親自到訪獻上祝禱。

教堂西側的古銅色正門稱為「斯洛維尼亞門」，是雕刻家 Tone Demšar 的作品，講述了這個國家 1250 年來的基督教歷史，中央頂部則是教宗若望保祿二世的浮雕。南側門被命名為「盧比安納門」，描繪盧布安納教區的歷史，以 20 世紀盧比安納教區六位前主教的浮雕最為醒目，是雕塑家 Mirsad Begić 的創作。

教堂內部的宏偉裝飾都是不同時期知名藝術家的心血結晶。Giulio Quaglio 繪製了奇幻多彩的大型壁畫，有代表神的愛與宗教熱情之火圖像、盧比安納教區成立的故事和聖尼古拉斯神蹟的場景等。圓頂內部的壁畫則是馬修·蘭努斯（Matevž Langus）充滿巴洛克風的作品，呈現耶穌基督受難前平靜安慰的靈魂。主祭壇壯麗的天使是義大利雕刻家羅巴（Francesco Robba）的作品。

blazg / Shutterstock.com
panoglobe / Shutterstock.com

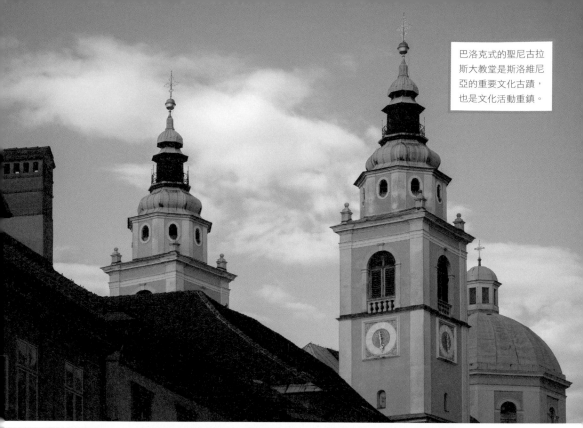

巴洛克式的聖尼古拉
斯大教堂是斯洛維尼
亞的重要文化古蹟，
也是文化活動重鎮。

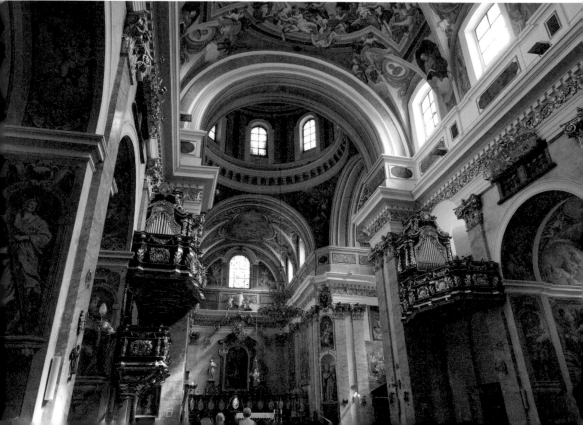

阿穆德納聖母大教堂
Almudena Cathedral

地理位置：西班牙・馬德里
興建年代：1879 年～ 1993 年
建築樣式：新哥德式、巴洛克式

活生生的建築美學教科書

　　每年的 11 月 9 日，是西班牙馬德里（Madrid）守護神「阿穆德納聖母」（Virgen de la Almudena）的慶祝日。對於市民來說，這是一個大日子，他們會特地穿上傳統服飾，前往廣場集合慶祝。從參觀百花祭壇、參加樞機大主教主持的彌撒、加入聖母像的百花遊行、聆聽音樂會，到深夜大教堂的青年守夜，人們在忙碌的吃吃喝喝中度過喜慶的一天。由此可知，這尊聖母對馬德里具有非凡的意義。

　　「阿穆德納聖母」又被稱為「穀倉聖母」，因為祂最初是在穀倉被發現的。西元 1083 年，信奉基督教的阿方索六世（Alfonso VI）從回教徒手中征服了馬德里，立刻下令淨化被其他宗教使用多年的聖母教堂。為了找回失蹤三百年的聖母像，虔誠的信徒一邊吟唱聖歌一邊圍繞著城牆祈禱。就這樣神蹟發生了，在一座穀倉附近，有一部份的城牆倒塌，而人們苦苦尋找的聖母像就藏在其中。

　　不過這座教堂的出現，卻是在好幾個世紀之後。16 世紀時，西班牙皇室遷移至馬德里，這座城市成為首都，人們開始計畫要興建一座新教堂。不過，一直要等到 1879 年，才以新哥德式的風格為主軸，正式開工建造。施工期間，由於西班牙發生內戰，工程一度遭到延宕。新的設計師接任後，又將外觀改為巴洛克風格，以呼應隔鄰馬德里皇宮灰色與白色為主的色調。

　　大教堂於 1993 年宣告完工，並於 2004 年在教宗的主持下，完成祝聖的儀式。多舛的興建過程，讓這座教堂融合了不同時代的美學，展現出獨有的風貌，堪稱是一本活生生的建築美學教科書，若有機會走一遭想必收穫滿滿！

Elfred / Shutterstock.com

Luv_Dancin / Shutterstock.com

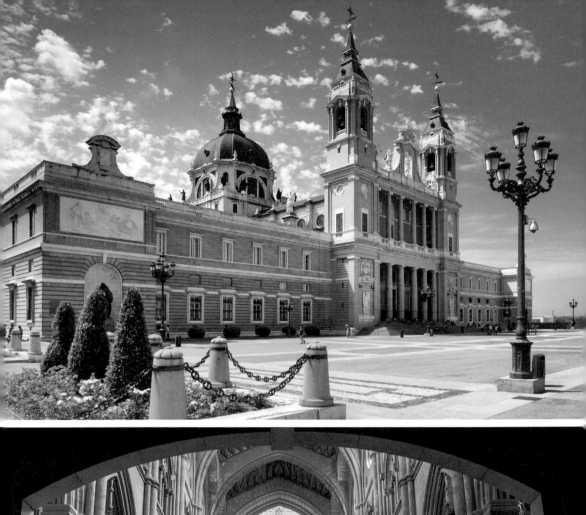

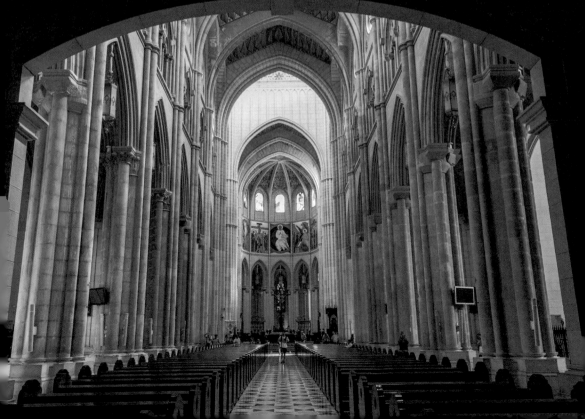

布爾戈斯大教堂
Burgos Cathedral

地理位置：西班牙·布爾戈斯
興建年代：1221 年～ 1567 年
建築樣式：哥德式

1984 年登錄世界文化遺產

融入伊斯蘭美學的哥德式建築

位於西班牙北部的布爾戈斯（Burgos），是聖地亞哥朝聖之路上的文化中心，在 15 世紀末西班牙統一之前，這裡便是卡斯蒂利亞王國（Castile）的商業重鎮，城內至今保留著中世紀的遺跡。布爾戈斯大教堂便座落於此地，以其建築規模的龐大而聞名，是西班牙唯一單獨列為世界遺產的教堂，主要供奉聖母瑪利亞，是天主教在這個總教區的主教座堂。

大教堂建造於 1221 年，在當時的卡斯蒂利亞王國王領導之下興建，整整經歷了四個世紀，至 1567 年方告竣工。這座灰白色的哥德式教堂，不僅格局壯闊恢宏，且建築風格相當獨特，有著伊斯蘭建築的影子。這是因為，西班牙過去曾有數百年的時間，被阿拉伯的伊斯蘭教徒所佔領，在建築的美學與技法上多多少少摻入其手法，例如大量的幾何圖案以及鏤空的石窗櫺。

佇立於大教堂前的聖瑪利亞廣場（Plaza de Santa Maria），可以清楚的看見西立面，兩座 84 公尺高的塔樓，氣勢非凡、聳入雲端，三個尖拱的入口，展現出哥德式美學的尊榮與華貴，這是仿效法國漢斯大教堂（Reims Cathedral）而建的。走進其中，裝置細膩的穹頂顯得金碧輝煌，迴廊旁和祭壇邊，都擺放著無數栩栩如生的雕刻珍品，讓人才走不到幾步路，就會忍不住駐足欣賞。

教堂內還有一塊彩色玻璃窗，據說已經有八百多年的歷史。當年拿破崙攻打西班牙時，曾經轟炸過這裡，而這塊彩色玻璃恰好被鐘樓擋住，幸運地在戰火中被保存下來。現在的我們有幸能夠欣賞到它，或許正是因為聖母慈愛的恩澤。

Deymos.HR / Shutterstock.com

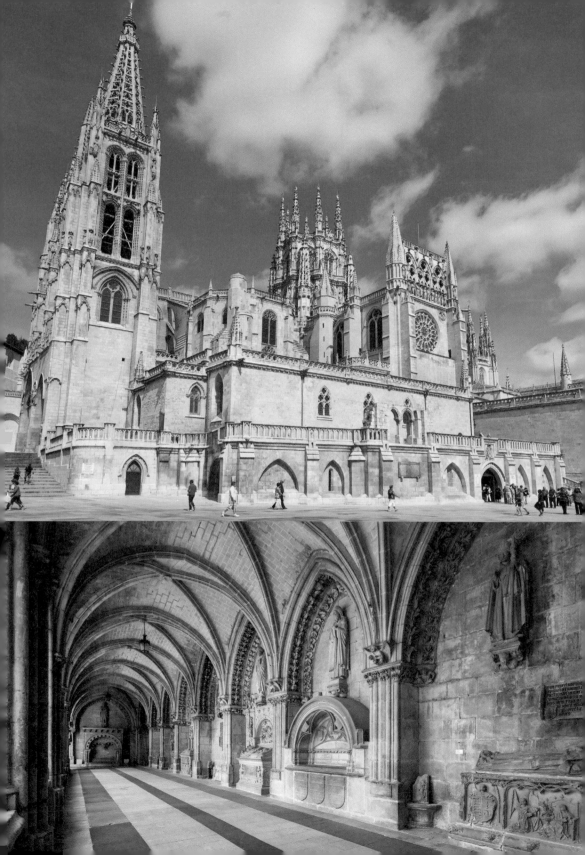

加的斯大教堂

072

Cadiz Cathedral

地理位置：西班牙．加的斯
興建年代：1716 年～ 1838 年
建築樣式：洛可可式、巴洛克式、新古典主義

哥倫布的航海起點

位於西班牙（Spain）西南海岸一個細長半島上的加的斯（Cadiz），是這個國度裡數一數二的古老都市，擁有三千多年的歷史。大航海時代，這裡曾是海軍主要駐紮的港口，發現美洲大陸的航海探險家哥倫布（Cristoforo Colombo），其探險團隊也數度從這裡出發。從停泊郵輪的港口望向舊城區，作為主教座堂的加的斯大教堂格外顯眼。尤其每當黃昏時分，巨大穹頂在斜陽下閃耀著金光，令人相信往日的帝國榮光，仍然常駐於此。

加的斯大教堂座落在大教堂廣場（Plaza de la Cathedra）上，是這個城市最著名的地標。建於 1716 年，為的是取代毀於大火的舊教堂，興建時間超過百年，直到 1838 年才建成，經歷過數任建築師，連建築風格也幾經修改。因此，儘管最初是以洛可可風格為方向，但也融入了巴洛克式的元素，最終則以新古典主義形式完成。由於它是以西班牙和美國之間貿易的資金所建造，所以又被稱為「美洲大教堂」（The Cathedral of The Americas）。

大教堂的外牆用色頗具特色，下半部是深啡色，上半部則是淡黃色。臨街的正面立面，揉合了不同建築風格的特色，更是顯得獨樹一格。正殿中，牆壁上的壁畫訴說著「最後的晚餐」及基督受難的故事，穹頂上天使在畫中盤旋，彷彿日夜守護著此地。除了可以在正殿欣賞莊嚴的壁畫，你也可沿著陡峭的螺旋斜坡爬上鐘樓，將加的斯舊城港口的景色盡收眼底，在這個古老的海港都市，感受胸懷世界的宗教情懷。

David Pegzlz/ Shutterstock.com

David Pegzlz/ Shutterstock.com

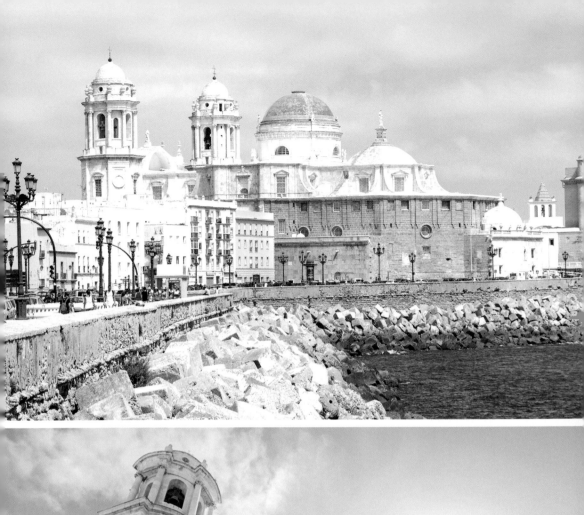

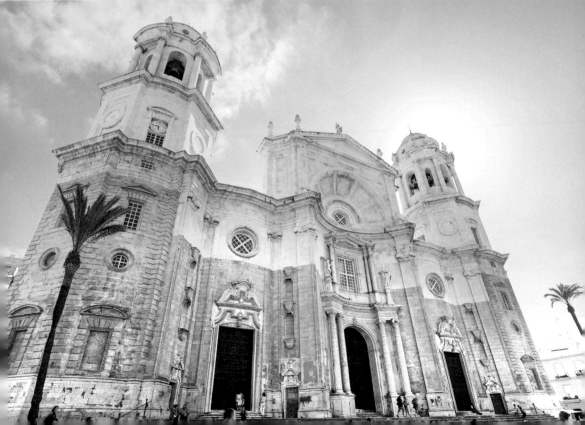

巴塞隆納大教堂
Catedral de Barcelona

地理位置：西班牙・巴塞隆納
興建年代：1298 年～ 1913 年
建築樣式：哥德式

跨越六世紀的興建工程

　　也許是聖家堂（Sagrada Familia）鋒芒太過，到訪巴塞隆納（Barcelona）的遊客們，一不小心就會忽略了位於同一座城市的巴塞隆納大教堂。其實，對於在地的居民來說，這座位於舊城區的主教座堂，重要性一點也不遜於聖家堂。它不僅是宗教聚會及重要慶典的主要舉辦場所，更可以說教堂的本身就是城市歷史的一個部份。

　　大教堂興建於 1298 年，在古羅馬時期大教堂的原址上，以哥德式的風格重新建造。主體完成於起初的 150 年，但必須等到 1913 年西北側新哥德式正立面建成後，才正式宣告完全竣工，前後共歷時六個世紀。從正面望去，大小尖塔交錯宛如燃燒的火焰向天空延伸，四周扶壁雕刻著細膩的裝飾，極度肅穆莊嚴。大堂內，交叉的拱頂撐起巨大的天花板，玫瑰玻璃映襯著祭壇的燭光，華美得令人目眩神迷。

　　據說，巴塞隆納人很早就受到基督信仰的洗禮，只可惜現存歷史文件中，並沒有教區或教會的組織記錄。一副停放在巴塞隆納大教堂地下室的石棺，見證了當時基督徒的存在，裡頭沉睡的是神聖埃烏利亞（Santa Eulalia）。在西班牙受羅馬統治的西元 4 世紀，她因為堅持自己的信仰而殉道，至今仍受市民的感念與憑弔，被視為巴塞隆納的守護神。為了紀念她，這教堂座又被稱為「巴塞隆納聖埃烏利亞主教座堂」（Catedral de Santa Eulalia de Barcelona）。

　　若想完整地欣賞教堂的建築之美，可自行付費搭乘電梯前往天台，把圓頂、鐘樓與八角塔樓一次盡收眼底。迎著來自海洋的溫暖微風，飽覽巴塞隆納的風光，更是一大享受。

Octavisuals / Shutterstock.com

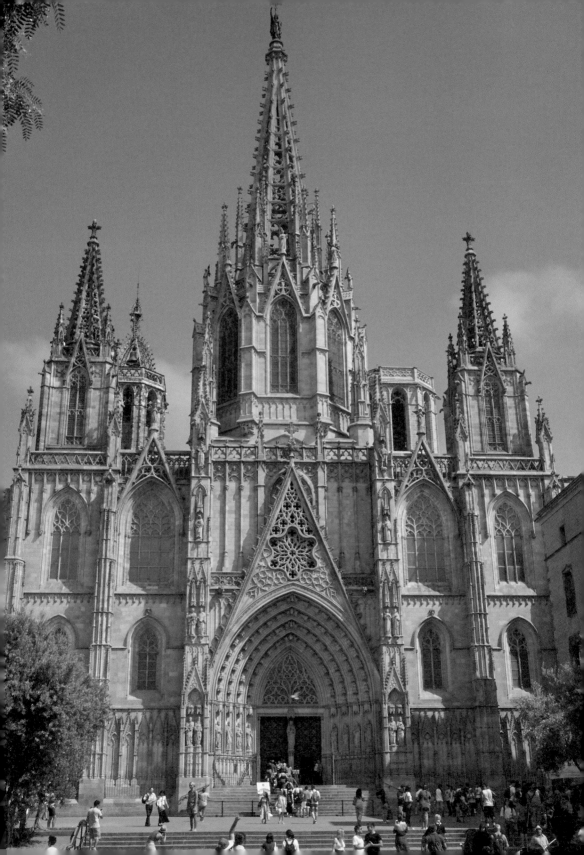

萊昂大教堂
Leon Cathedral

地理位置：西班牙‧萊昂
興建年代：1205 年～ 1302 年
建築樣式：哥德式

朝聖之路上的光之殿堂

位於西班牙西北方的萊昂（Leon），是古代萊昂王國所在地，也是聖地牙哥朝聖之路的必經之地，至今還保存著古羅馬時代高達 9 公尺的城牆。在這個文化古城的眾多建築遺跡中，萊昂大教堂無疑是最重要的一座，它不僅是 12 世紀哥德式建築的經典傑作，更在 1844 年被列為西班牙文化遺產。

西元 2 世紀時，這裡是古羅馬的浴場，當時浴池非常龐大，規模甚至更勝於現在的教堂。在基督徒征服此地的期間，這裡一度被改建成皇宮，直到 10 世紀時，國王奧爾多尼奧二世（King Ordono II）在一次戰役中獲勝，為了感謝上帝賜與的勝利，他才奉獻出自己的宮殿，將其改為教堂。奧爾多尼奧死後，他的墳墓便被安放在大教堂內。

在漫長的歷史中，教堂曾經歷數次維修及重建，現今我們所見到的哥德式風格樣貌，是同一個位置上的第三座教堂。建築工程開始於 1205 年，但由於資金的問題，工程延宕了近半個世紀，遲至 1302 才完成主要結構，耗時將近百年。其中修道院和北塔在 14 世紀完工，而南塔則得等到 15 世紀下半葉才落成。這座教堂以三角形為基本線條，延伸至整體的布局與立面，有別於西班牙教堂的傳統，而具有濃厚的法國風情，因此擁有「西班牙最大法國教堂」的美譽。

走進教堂宏偉的層層柱廊，在肋拱撐起的高挑屋頂下，四面八方的彩繪玻璃窗，將大殿映照得耀眼璀璨。教堂裡的花窗多半來自 13、14 世紀，總面積高達 1800 平方公尺，是參訪此座教堂的一大看點。光影的變化，彷彿神的關愛一般，讓人全身上下充滿信仰的力量。

Marques / Shutterstock.com

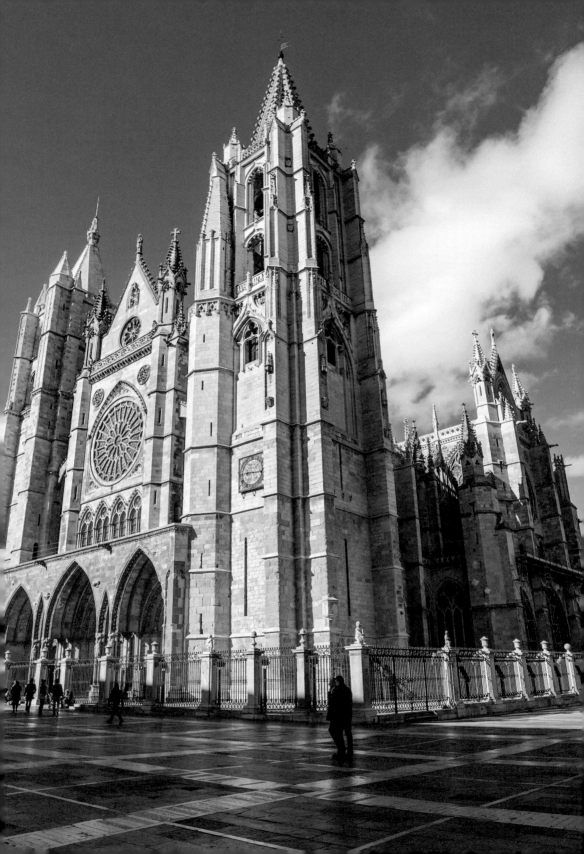

聖家堂
Sagrada Família

地理位置：西班牙・巴塞隆納
興建年代：1882 年～ 2026 年（預計）
建築樣式：加泰隆尼亞現代主義

1984 年登錄世界文化遺產

尚未完工的「世界遺產」

儘管經過一百多年仍在興建中，位於西班牙加泰隆尼亞（Cataluña）首府巴塞隆納的聖家堂，無疑是當今最偉大的建築藝術之一。聖家堂佔地 4500 平方公尺，可容納九千多人，年訪客人數超過 450 萬。它是讓建築鬼才安東尼・高第（Antoni Gaudí i Cornet）流芳百世的作品，也是唯一還沒完工就列入世界遺產的建築。

聖家堂又名「神聖家族贖罪大教堂」，是由一名書商為了侍奉耶穌的聖家族而發願興建，建築經費多數依靠信徒的捐助。首任建築師在動工一年之後，便因興建成本太高與主事團體不合而退出計畫。高第接手後，按照原本的設計圖建完地下聖壇，便重新設計整座教堂，將本來的新哥德式風格，改為加泰隆尼亞現代主義。直到 1926 年逝世為止，四十六年來心血皆投注於此。

高第說：「直線屬於人類，曲線屬於上帝。」而聖家堂正是最完美的體現，整個建築帶有強烈的自然色彩，在設計中融入大量植物型態，繁複曲線立體地呈現著《聖經》故事，令人僅僅只是身處其中，便能浸淫在天主教的義理思索中。根據設計圖，完工後的教堂將有三座立面──誕生立面、受難立面、榮耀立面，18 座塔樓分別代表聖母瑪利亞、耶穌基督、四大福音作者及十二信徒。遺憾的是，大部分的構想都未在高第生前建成。

經歷兩次世界大戰及西班牙內戰，原本就進度緩慢的興建工程，更是幾經延宕，甚至受到戰火波及。為了在 2026 年高第逝世 100週年完工，目前正以研究、興建與修繕齊頭並進的方式趕工當中。當然，無論屆時完工與否，它都早已註定永遠為世人驚嘆與歌頌。

Ivan Abramkin / Shutterstock.com

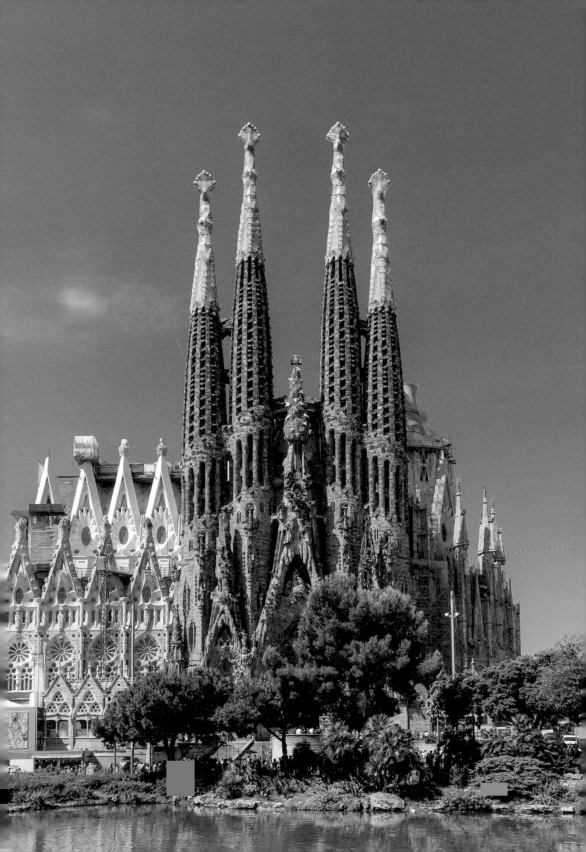

076 聖地牙哥－德孔波斯特拉主教座堂
Santiago de Compostela Cathedral

地理位置：西班牙‧聖地牙哥－德孔波斯特拉
興建年代：9 世紀～ 13 世紀
建築樣式：仿羅馬式、巴洛克式

1985 年登錄世界文化遺產

聖地牙哥朝聖之路終點

位於西班牙西北方的城市聖地牙哥（Santiago），人口不過十萬上下，但是作為朝聖之路的終點，每年卻吸引了 250 萬名旅人到訪，至今絡繹不絕。相傳西元 813 年，一名農夫看見星星從天空墜落，在其墜落處發現十二門徒之一大雅各（Santiago el Mayor）的墓地，便在此地興建教堂，並取名為「聖地牙哥－德孔波斯特拉」（Santiago de Compostela），意即「繁星原野聖地牙哥」。

儘管朝聖的路線有無數條，朝聖者也來自四面八方，無論他們是徒步、騎單車或騎馬，最終都會抵達聖地牙哥－德孔波斯特拉主教座堂。最早在此出現的大教堂建造於西元 9 世紀，也就是大雅各的墓穴被發現之後。此後，教堂在 997 年時遭摧毀，並於 1075 年開始修復，而現在我們看見的美麗結構，大都是在 11 至 13 世紀所建。

大教堂在超越千年的漫長歲月中，以仿羅馬式風格為基調，逐漸融入了不同的元素，卻意外地諧和融洽，展現出自己獨有的韻味。從廣場望向教堂，擁有雙子塔樓的正面，以大量的雕飾、尖塔與壁柱，展現出其巍峨與奢華，有著濃厚的巴洛克色彩。由花崗岩建成的內部，長方形廊柱帶有十字型翼部，則是純正的羅馬派頭，氣派而大方的格局，讓人為之俯首低眉，心悅誠服。

位於教堂西側大門的「榮光門廊」（Pórtico de la Gloria）是由馬戴奧大師（Maestro Mateo）於 1188 年時設計，上頭有超過二百座雕刻作品，被認為是世界上最美麗的仿羅馬式雕塑。若有一天你也踏上朝聖之路，別忘了見見這舉世聞名的藝術經典。

Alberto Loyo / Shutterstock.com

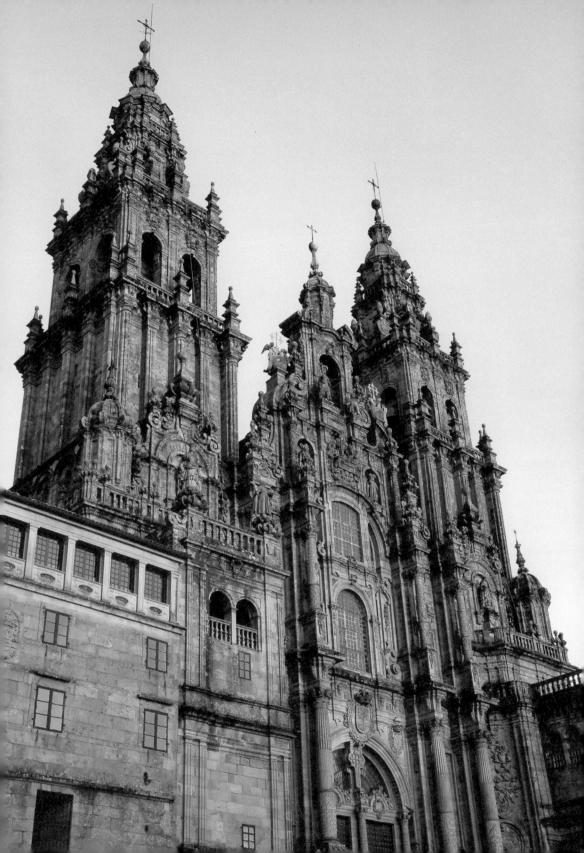

塞維亞大教堂

Seville Cathedral

地理位置：西班牙‧塞維亞
興建年代：1402 年～ 16 世紀
建築樣式：哥德式

1987 年登錄世界文化遺產

哥倫布長眠之地

　　塞維亞（Seville）位於西班牙的西南部，是西班牙第四大城市，也是安達魯西亞自治區（Andalucía）的首府。瓜達幾維河（Guadalquivir）穿越其中，並在這裡出海，其河水甚深，有利航運。大航海時代從新大陸運來的貨品在此處卸貨，並透過陸路轉運至歐洲各國，為城市帶來盛極一時的繁華。直到現在人們還會說：「沒到過塞維亞，就不知道什麼叫奇蹟。」

　　說到奇蹟，就不能不提到世界最大的哥德式主教座堂之一──塞維亞大教堂。它是天主教塞維亞教區的主教座堂，1987 年被列為世界文化遺產，不僅面積廣大，而且相當高聳，長 130 公尺，寬 76公尺，最高有 56 公尺。一走進市區，遠遠地就看得到它睥睨著城市千百年來的轉變。

　　塞維亞大教堂的所在地原是一座清真寺，建成於 1198 年。西元1248 年，伊斯蘭勢力被驅逐，城市重回天主教徒手中，便計畫在此興建新的教堂。興建工程開始於 1402 年，耗時超過百年，直到 16世紀才完成。以哥德式風格興建，採取五廊式設計，也就是隔著中央的主殿，在左右各有兩列側廊的樣式，左右各兩側，一共四列柱子。教堂內的禮拜堂數量多達三十幾個，佔地之廣堪稱世界數一數二。

　　到訪此處的遊客，除了欣賞 15 世紀哥德主義的美學之外，更大的原因是這裡是探險家哥倫布（Columbus）的埋骨之地。哥倫布的靈柩原置放在古巴，因 1898 年古巴獨立，才搬來這座大教堂。為了對哥倫布表示崇敬，還鑄造了四個西班牙國王的雕像在四隅抬著他的靈柩。若有機會到訪，別忘了向這位發現美洲的英雄致意！

Aleksandar Todorovic / Shutterstock.com

b-hide the scene / Shutterstock.com

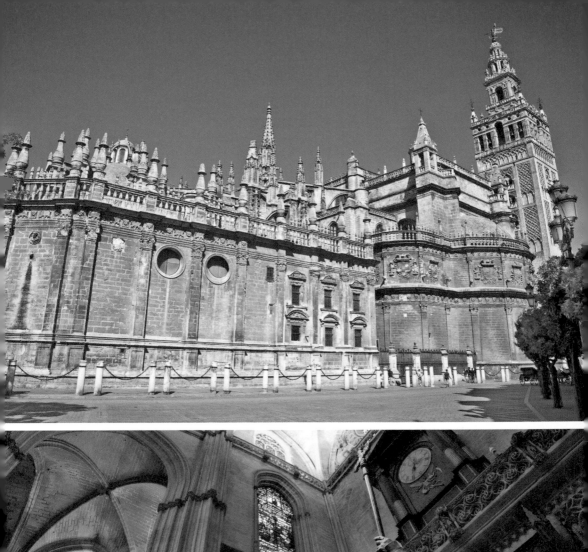

烏普薩拉大教堂
Uppsala Cathedral

地理位置：瑞典 · 烏普薩拉
興建年代：1270 年～ 1435 年
建築樣式：哥德式

斯堪地那維亞最大教堂

　　烏普薩拉是瑞典中世紀的政教中心，這座宏偉的烏普薩拉大教堂則是斯堪地那維亞最大的教堂，也是瑞典的宗教中心、烏普薩拉市的重要象徵。

　　大教堂從 1270 年開始興建，過程中因財政困難、氣候寒冷及瘟疫爆發，耗時一百六十五年才完成。哥德式的建築風格，由曾參與建造巴黎聖母院的法國建築師 Estienne de Bonnueill 設計，選用烏普薩拉當地的紅磚，賦予大教堂一種獨特的紅色，冬季時整個景觀生色發亮，夏天日落時閃耀紅色光澤。兩座高聳入雲的尖塔高 118 公尺，1702 年曾遭大火燒毀，19 世紀才整修恢復舊觀。

　　教堂內奪目的銀製大型十字架與水晶裝飾，都裝設於 1976 年。14 世紀的壁畫，描繪了瑞典守護神聖艾瑞克（St. Erik）的故事。聖艾瑞克是中世紀的國王，將瑞典和挪威基督教化，曾以十字軍之名進攻芬蘭，最終 1160 年被丹麥人處決。他的遺物被放置在中殿的一個金色棺木內。

　　教堂北塔是博物館，展示自古以來的珍貴藏品，館內六百年前瑪格麗特女王（Queen Margareta）參加慶典時所穿的金色禮服，是世界上僅存的中世紀晚禮服。教堂西側有一座 1871 年製造的管風琴，高12 公尺，上有 3200 個音管和 50 個音栓，設計風格突破當時的浪漫主義。2009 年又在北側新增一座 4065 個音管的管風琴。

　　烏普薩拉大主教對瑞典信仰與政治有重要影響力，對外亦代表瑞典教會。現任大主教 Antje Jackelen 是瑞典首位女性大主教，也是社會評論家，2014 年聯合瑞典的教會主教們共同聲明對抗氣候變遷。

Estea / Shutterstock.com

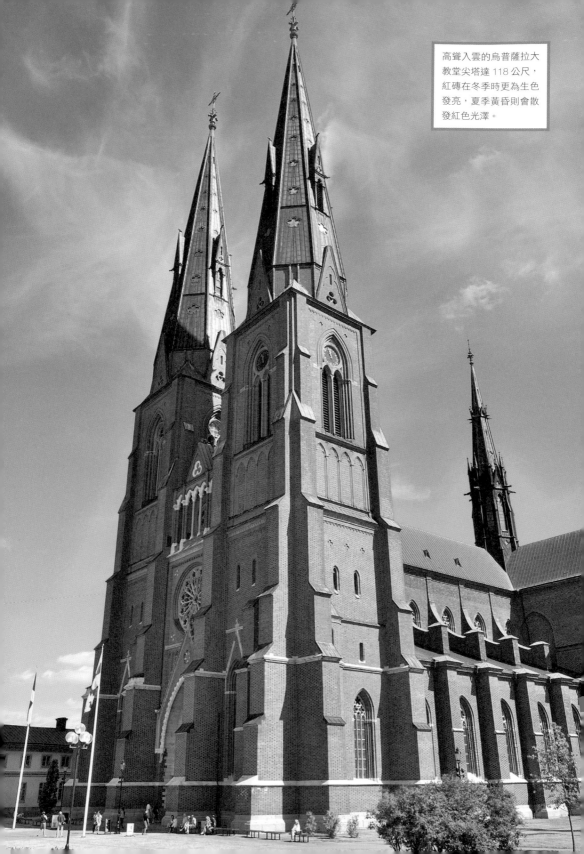

高聳入雲的烏普薩拉大教堂尖塔達 118 公尺，紅磚在冬季時更為生色發亮，夏季黃昏則會散發紅色光澤。

巴塞爾大教堂

Basel Minster

地理位置：瑞士・巴塞爾
興建年代：1019 年～ 1500 年
建築樣式：羅馬式、哥德式

宗教改革重鎮的紅色地標

　　巴塞爾是瑞士第三大城，位於瑞士、法國和德國三國邊境地區的中心。1460 年瑞士最古老的大學——巴塞爾大學在此成立，著名的荷蘭人文主義學者伊拉斯謨即在此執教，巴塞爾日漸發展成北方文藝復興與宗教改革的重鎮之一。

　　轟立在萊茵河畔的巴塞爾大教堂建於 1019 年，伊拉斯謨的安息地就在教堂內的北邊殿堂。建材採用紅色砂岩，因此外觀呈現暗紅色調，這在歐洲並不常見。原初設計採用羅馬式，在經歷 1356 年的地震與大火後，在原有的羅馬式基礎上修建為哥德式，1500 年塔樓完工。兩座纖細的塔樓和主屋頂形成一個十字形交叉狀，是巴塞爾的地標。彩色的屋頂瓦片以紅、綠為主色構成幾何圖案，令人聯想到維也納的聖史蒂芬大教堂（頁 38）。

　　大教堂由鄂圖王朝（Ottonian）最後一位皇帝亨利二世和妻子創立，後來被封為聖徒，因此正門有手持教堂模型的亨利二世與妻子雕像。門面裝飾豐富，使徒聖彼得和聖保羅的哥德式雕像站在兩個角落，西北角的聖彼得手持天國的鑰匙，聖保羅則在西南角依靠著他的殉難之劍。正門上方的雙塔樓，底部是晚期羅馬式，尖塔則是哥德式。

　　被列入瑞士國家遺產名單的巴塞爾大教堂最初是天主教教堂，宗教運動以後內部繁複的裝飾被改變許多，現為福音派教堂。1381 年的哥德式主教寶座，是歐洲少數倖存的中世紀石製主教位之一。建於 1486 年的哥德式講壇看起來像木雕，其實是用紅色砂岩建造的石雕，相當有特色。教堂後方的 Pfalz 觀景台，能觀賞舊城區和萊茵河美景，並遠眺德國黑森林區和法國孚日區的風光。

Evgenii Iaroshevski / Shutterstock.com

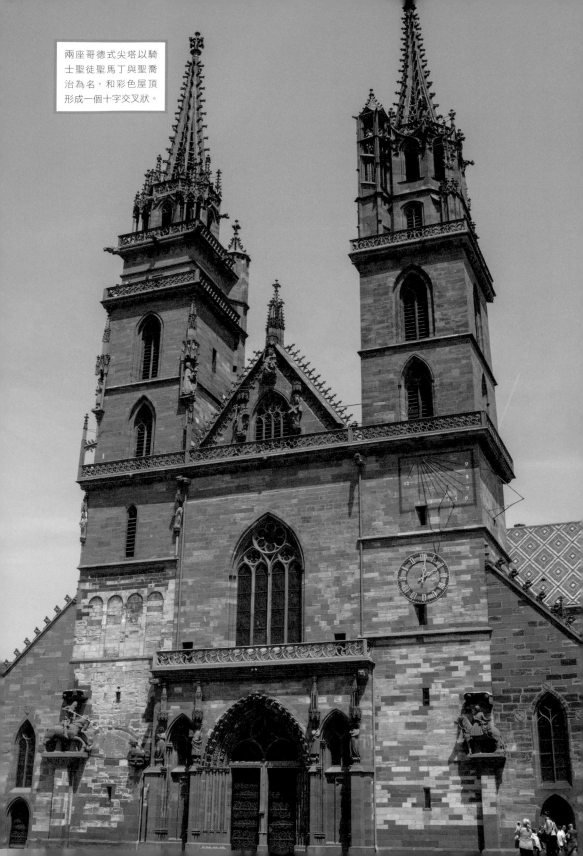

兩座哥德式尖塔以騎
士聖徒聖馬丁與聖喬
治為名，和彩色屋頂
形成一個十字交叉狀。

聖加侖大教堂
St. Gallen Cathedral

地理位置：瑞士‧聖加侖
興建年代：720 年
建築樣式：巴洛克式

1983 年登錄世界文化遺產

瑞士巴洛克建築之最

　　聖加侖（St.Gallen）位於瑞士東部，博登湖（Bodensee）和阿彭策爾地區（Appenzellerland）之間，緊鄰德國（Germany）、奧地利（Austria）與列支敦士登公國（Liechtenstein）。得天獨厚的地理位置與便利的交通，讓此處成為深受旅客喜愛的觀光勝地。更重要的是，這裡有座具有一千多年歷史的教堂──在 1983 年被列為世界文化遺產的聖加侖大教堂。

　　西元 612 年，一位來自愛爾蘭的傳教士加勒斯（Gallus）來到這裡，建立起自己的居住與修行小屋。西元 720 年，人們在他的居所修建了一座修道院來紀念他。在僧侶奧特瑪（Othmar）的主持下，它的規模迅速擴大。因遭逢火災以及宗教改革之破壞，今日的聖加侖大教堂為西元 1755 至 1768 年間重建，展現著典型文藝復興時期的巴洛克美學，從外牆的雕刻到內部的陳設，無一不是精雕細琢，堪稱全瑞士之最。

　　西元 747 年起，聖加侖大教堂就開始遵循「本篤規條」（Benedictine Rule），要求信徒研讀書籍進行潛修，並設立了一座圖書館。中世紀時，聖加侖聚集了財富與權勢，成為歐洲重要的文化和教育中心，而大教堂也受到國際的認可。來到此處，最不能錯過的是參觀擁有 14 萬冊館藏的圖書館，這裡的藏書不僅豐富，其中一部分更是擁有上千年歷史的手抄本。

　　參觀完教堂，也別忘了在周圍的舊城區走走。在禁止車輛通行的古老街道上晃晃，欣賞這個城市特有的凸肚窗，以短短的片刻，感受累積上千年的生活文化。

IGOR ROGOZHNIKOV / Shutterstock.com

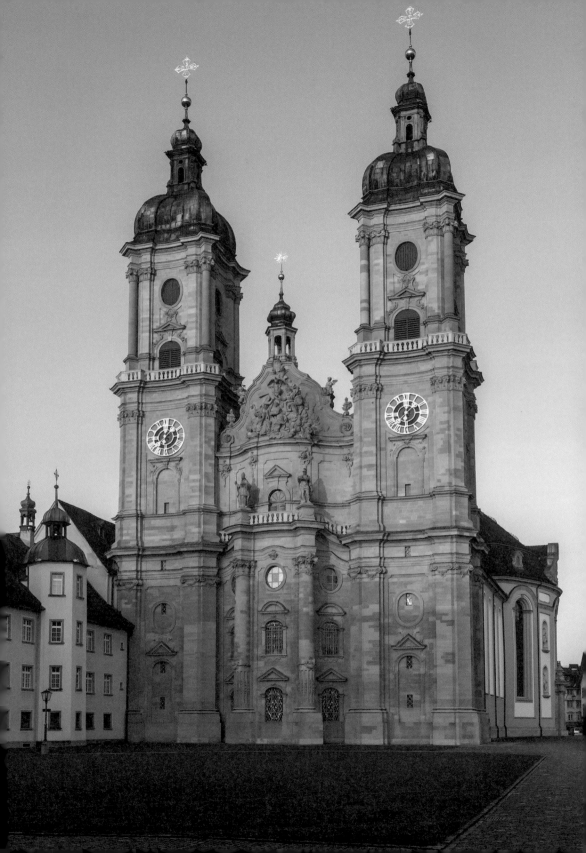

聖巴弗教堂

St. Bavo Church, Harrlem

地理位置：荷蘭・哈倫
興建年代：15 世紀
建築樣式：哥德式

荷蘭北部信仰中心

　　高聳在市集廣場的聖巴弗教堂是哈倫最大的教堂，以哥德式建築和冠頂鐘樓為其特色，當地人又稱為「Grote Kerk」或「Great Church」，以便和另一座 19 世紀興建的同名天主教教堂作區別。教堂中有獨特美麗的木製穹頂以及 1738 年建立的穆勒管風琴（Müller organ），因為音樂神童莫札特和巴洛克音樂大師韓德爾彈奏過而聞名於世。

　　早在 1245 年文獻中就提到了聖巴弗教堂的前身，教堂命名來自黑暗時代的比利時聖人，傳說因為他出現在天空中嚇跑了要攻擊哈倫的外族人。前身建築是木頭和石頭建造的教堂，原初的羅馬式風格建築在 1370 年遭大火焚毀，後來才重建。目前的哥德式建築修建於 15 世紀，中間是一座 78 公尺的塔樓，優雅的鉛製王冠頂及上方的鍍金球體，成為哈倫市天際線地顯著特徵。最初作為天主教教堂之用，16 世紀宗教改革期間被新教徒接管，教堂的哥德式外部雕飾在這段期間受到損害，並失去了大部分的雕像。

　　教堂內最引人注目的就是穆勒管風琴，高 30 公尺幾乎佔據了整面教堂西牆。這座音色優美的管風琴裝飾了超過 25 個實物大小的雕像，是世界上有最多描繪的樂器之一。1766 年，只有十歲的莫札特演奏這座壯麗的樂器時，據說高興地大叫。管風琴出色的樂音亦打動了韓德爾，舒伯特、孟德爾頌和李斯特等音樂大師也都曾參觀彈奏過。多達 5000 根金屬音管的穆勒管風琴，除了巴洛克音樂，也適合演奏其他類型的音樂。目前風琴音樂已經成為哈倫的文化景觀，兩年一次的國際管風琴節，以及夏天的風琴音樂會都持續固定舉辦。

Borisb17 / Shutterstock.com

Erik Laan / Shutterstock.com

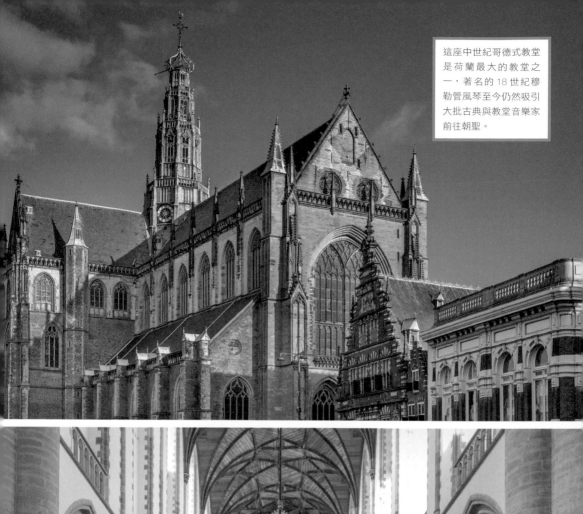

這座中世紀哥德式教堂是荷蘭最大的教堂之一，著名的 18 世紀穆勒管風琴至今仍然吸引大批古典與教堂音樂家前往朝聖。

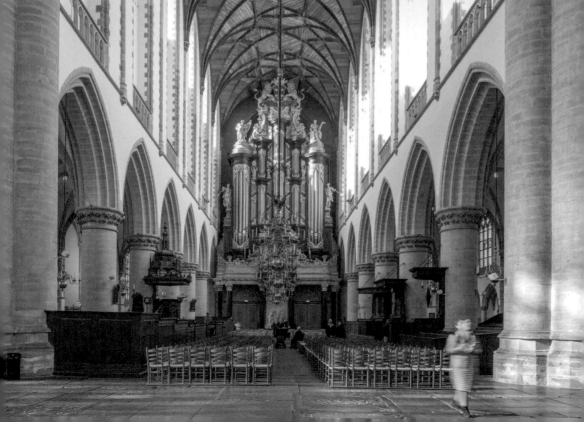

坎特伯里大教堂
Canterbury Cathedral

地理位置：英格蘭‧坎特伯里
興建年代：1070 年～ 1834 年
建築樣式：羅馬式、哥德式

1988 年登錄世界文化遺產

花園城市的天國之門

　　位於英格蘭東南方肯特郡的坎特伯里大教堂，是英國國教的精神中心，號稱不列顛的梵蒂岡。在英國眾多大教堂中，坎特伯里大教堂的地位最為崇高，被譽為「天國之門」。

　　教堂歷史源自西元 597 年，傳教士奧古斯汀受教皇委派，從羅馬赴英國傳教，來到撒克遜王國的都城坎特伯里，他所建立的修道院與教堂就是坎特伯里大教堂的前身。在王后的協助下，國王埃賽爾伯特接受了洗禮，奧古斯汀成為第一位坎特伯里大主教，把基督教傳播到整個英格蘭。坎特伯里逐漸成為基督教中心之時，為配合其地位，首任諾曼人大主教於 1070 年下令重建新教堂。歷經多次續建與擴建，如今大教堂匯集了各類中世紀建築風格。

　　1170 年，英國國王亨利二世任命親信兼好友湯瑪斯‧貝克特（Thomas Becket）為坎特伯里大主教，豈料貝克特後來宣稱自己不再是國王的奴僕，只聽命於羅馬教會。教會勢力和王權衝突的結果，導致貝克特在教堂裡被國王的騎士所殺害。貝克特於 1173 年被追謚為聖徒，坎特伯里大教堂成為英國最著名的宗教朝聖之地。16 世紀國王亨利八世斷絕與羅馬教會關係，掀起一場影響深遠的宗教改革，並建立起英國國教，坎特伯里因此成為英國國教的發源地。

　　教堂中殿長 170 公尺，是歐洲最長的中世紀教堂。聖奧古斯汀的大理石寶座仍完好如初地安放在光環禮拜堂，也是歷任大主教的就職場地。這裡的大主教即為全英的教會領袖，英王的加冕禮也由大主教主持。現任女王伊莉莎白二世 1953 年的登基加冕大典，與 2013年的登基六十年慶典，都是由坎特伯里大教堂的大主教所主持。

Pawel Kowalczyk/Shutterstock.com

Philip Bird LRPS CPAGB / Shutterstock.com

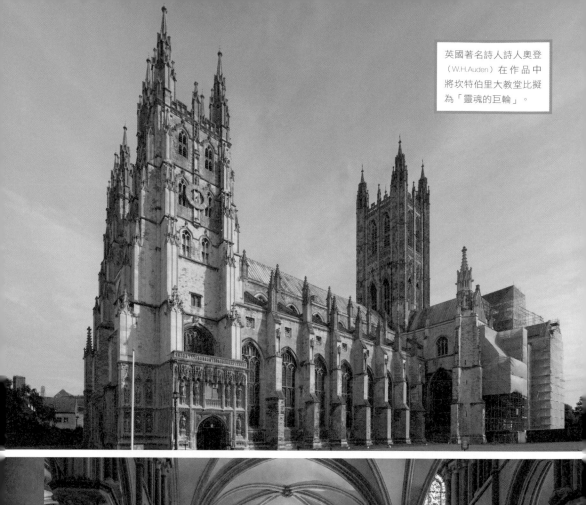

英國著名詩人詩人奧登（W.H.Auden）在作品中將坎特伯里大教堂比擬為「靈魂的巨輪」。

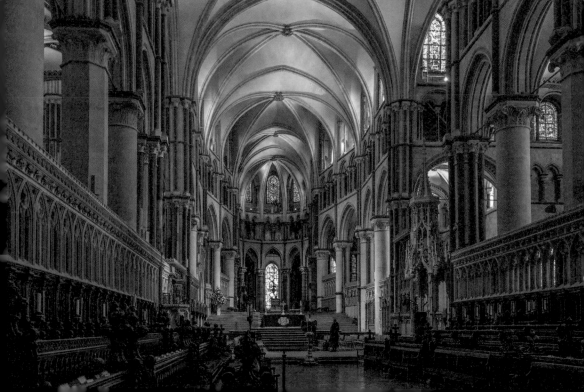

083 杜倫大教堂
Durham Cathedral

地理位置：英格蘭‧杜倫
興建年代：1093 年～ 1133 年
建築樣式：諾曼式

1986 年登錄世界文化遺產

英國最宏偉諾曼式建築傑作

　　杜倫位於英格蘭東北部，大教堂就屹立在威爾河（River Wear）三面環繞的山丘小島上，被推崇為英國最宏偉的諾曼式建築，著名建築歷史學家尼可勞斯‧裴文斯訥曾讚譽杜倫大教堂是歐洲偉大建築之一、諾曼式建築的傑作。1986 年，杜倫大教堂與旁邊的杜倫城堡一起被列入世界文化遺產，是英格蘭北部的宗教聖地。

　　大教堂建於 1093 年至 1133 年之間，是英國唯一保留諾曼工藝的大教堂，也是少數保留原始設計完整性、一致性的大教堂之一。教堂內九百多年歷史的圓柱、角柱上，有別出心裁的幾何式樣雕刻，是當時的創新特色。中殿建築是全世界第一個採用拱門裝飾的。杜倫大教堂還保有英國最完整的中世紀修道院建築：14 世紀修士宿舍的宏偉木材屋頂，以及令人驚嘆的修道院大廚房。教堂北邊大門上懸掛著一個青銅門環，傳說中世紀時期很多人歷經艱辛來到門前，為的就是握住這道門環以求赦免庇護。目前的門環是複製品，原始門環已經列入收藏品保護。

　　杜倫大教堂也是聖庫思伯特（St. Cuthbert）和聖比德（St. Bede）兩位聖徒的最後安息地，至今仍是信徒們的朝聖之所。庫思伯特主教一生享有清譽，傳聞死後 11 年屍身未腐，是英格蘭北部最受歡迎的聖人。另一位比德則是英國最早的歷史學家，寫下第一部英格蘭歷史。

　　電影《哈利波特》裡霍格華茲魔法學校的主要拍攝地點就在杜倫大教堂，《復仇者聯盟 3：無限之戰》2017 年也曾在此取景。英國BBC 曾舉辦過一項「最喜愛的建築」票選活動，杜倫大教堂高居首位，受歡迎程度可見一斑。

Gail Johnson / Shutterstock.com

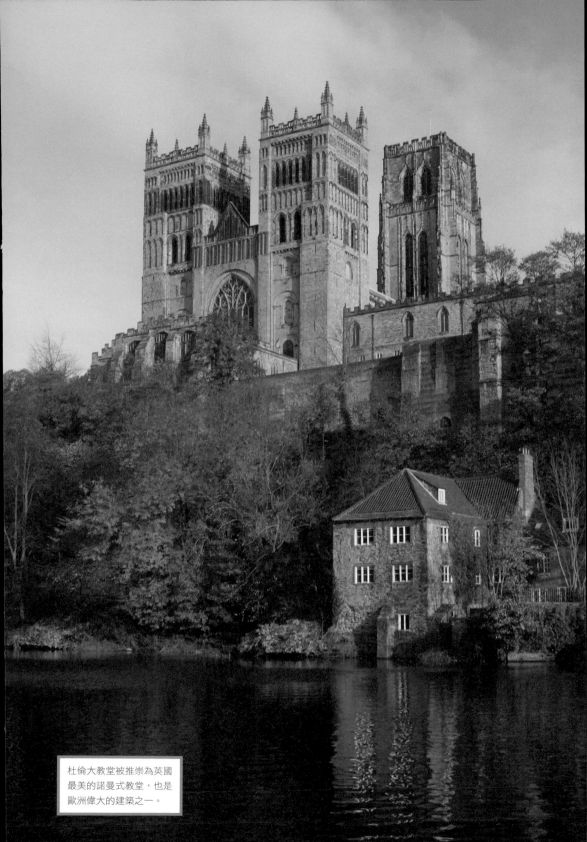

杜倫大教堂被推崇為英國最美的諾曼式教堂，也是歐洲偉大的建築之一。

利物浦大都會大教堂
Liverpool Metropolitan Cathedral

地理位置：英格蘭・利物浦
興建年代：1962 年～ 1967 年
建築樣式：現代主義

傳統與新穎相遇之地

造型與眾不同的利物浦大都會大教堂，是現代主義建築傑作，也是英國最大的天主教教堂，全名「基督君王都會大教堂（Metropolitan Cathedral Church of Christ the King）」，是利物浦大主教──英格蘭北部天主教區精神領袖──所在地。

19 世紀利物浦的天主教人口急遽增加，1930 年代，Downey 大主教提出「建立一座屬於我們時代的大教堂」構想，由路特彥斯爵士（Edwin Lutyens）設計出一座圓頂大於梵蒂岡聖彼得教堂的天主教堂。但教堂只完成了地下室，就因為二次大戰資金無以為繼而中止興建。

1960 年希南（Heenan）大主教意識到原有的計畫費用過於龐大，決定廢除原訂計畫重新開始。採用了吉伯德爵士（Sir F. Gibberd）的設計圖，以先前完成的地下室為根基，從 1962 年到 1967 年，以 100 萬英鎊的預算在五年內完成新的大教堂。這座圓形建築外觀一反傳統的教堂設計，中央頂端上的王冠造型象徵耶穌冠冕。

教堂內部的祭壇設置在圓形大廳正中央，四周成排的座椅像同心圓圍繞；祭壇上方的圓錐尖頂由黃、紅、藍色三色彩繪玻璃天窗構成，使圓形大廳的中殿散發淡藍色光線，色調既神聖又時尚。沿內牆而走，有多間不同主題的小禮拜堂，可見到同為現代藝術風格的雕刻和大幅畫作。

從外觀看利物浦大都會大教堂，像是一座現代美術館，是最早打破傳統縱向設計的大教堂之一。保留下來的舊教堂地下室，以花崗岩為建材的拱廊設計，讓傳統與新穎在此相遇，形成另一番景色。

Valdis Skudre / Shutterstock.com

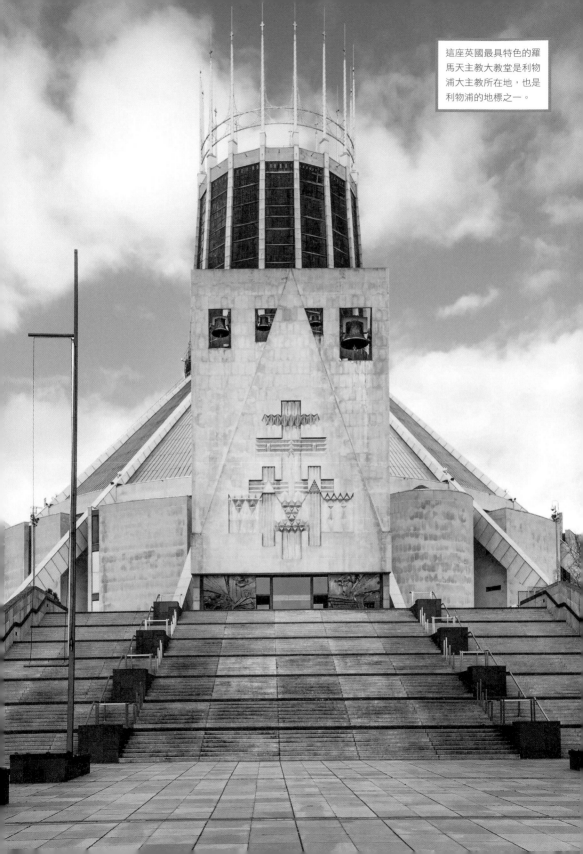

這座英國最具特色的羅馬天主教大教堂是利物浦大主教所在地，也是利物浦的地標之一。

索爾茲伯里大教堂

0
8
5

Salisbury Cathedral

地理位置：英格蘭‧索爾茲伯里
興建年代：1220 年～ 1258 年
建築樣式：哥德式

英國最高的教堂尖塔

索爾茲伯里位於英格蘭南部威爾特郡，是一個中世紀風格的古城鎮，全英國最高塔尖的索爾茲伯里大教堂就座落此地。大教堂主要建於1220 年至 1258 年間，是早期英國哥德式建築的典範。教堂工程僅歷時三十八年，不同於多數知名大教堂興建時間長、跨越多種建築風格，索爾茲伯里大教堂所展現的建築風格一致性，使它擁有獨樹一幟的地位。

教堂尖塔高達 123 公尺，是英國最高的塔樓和尖頂，增建於1280 年至 1310 年間。塔樓開放攻頂，可以看到尖塔的內部及原始的木製支撐框架，1386 年建造的歐洲最古老時鐘至今仍在運作。教堂圍繞中庭的迴廊是全英國最大規模，西正面有成排的中世紀壁龕，東邊的三一禮拜堂有一片彩繪玻璃「良心之窗」，由法國藝術家Gabriel Loire 所設計，並於 1980 年安裝。

神職人員室保存著一份現代民主發展最重要的珍貴法律文物——英王約翰 1215 年所簽署的《大憲章》，也是現存四份副本中保存最完好的，其餘三份典藏在大英圖書館與林肯大教堂（Lincoln Cathedral）。《大憲章》首次明文規範國王也位屬於法律之下，確立了「法律之前，人人平等」的精神，是英國憲政法治的開端，不只為英國民主傳統奠下根基，美國憲法亦起源於此。

優美的索爾茲伯里大教堂聳立在一片綠油油的大草地上，是英國浪漫主義畫家康斯塔柏（John Constable）著名畫作〈從主教的花園看索爾茲伯里大教堂〉的靈感來源。大名鼎鼎的世界遺產「巨石陣（Stonehenge）」，只距離此地 10 公里。

Ron Ellis / Shutterstock.com

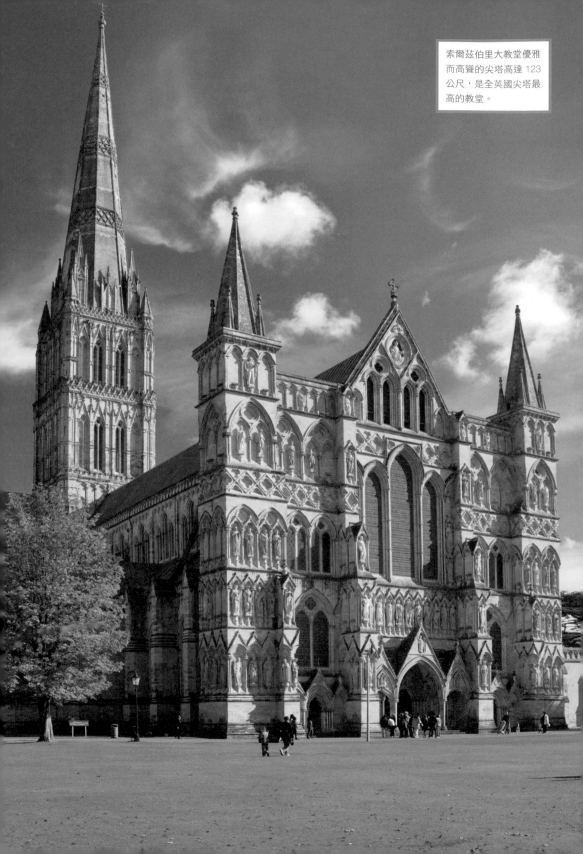

索爾茲伯里大教堂優雅而高聳的尖塔高達123公尺，是全英國尖塔最高的教堂。

聖吉爾斯大教堂
St. Giles' Cathedral

地理位置： 蘇格蘭‧愛丁堡
興建年代： 1385 年～ 1495 年
建築樣式： 哥德式

1995 年登錄世界文化遺產

蘇格蘭皇家大教堂

聳立在舊城區皇家哩大道（Royal Mile）中心點的聖吉爾斯大教堂，擁有九百多年的歷史，是愛丁堡最大的教堂，也被視為蘇格蘭長老教會的母教堂，亦是蘇格蘭宗教改革的中心。著名的仿蘇格蘭王冠尖塔設計是最具特色之處，造型體現了教堂重要地位，與黑灰色的哥德式建築外觀一起構成愛丁堡最醒目的地標之一。

教堂以聖徒聖吉爾斯（St. Giles）為名，據說他是一位居住在法國南部的希臘隱士，後來成為愛丁堡與痲瘋病的守護神。教堂前身大約建於 1120 年，是一座諾曼式教堂，現今的哥德式建築是在 1385 年大火之後重建，直到 1495 年獨特而著名的皇冠尖塔完工為止。16 世紀是蘇格蘭宗教動亂的時刻，宗教改革領袖、首席傳教士約翰‧諾克斯（J. Knox）在此地領導改革運動，致力於將新教普及於蘇格蘭。19 世紀時教堂進行了幾次修復，由愛丁堡大法官威廉‧錢伯斯（W. Chambers）出資，目的是建立一座「蘇格蘭的西敏寺」。

教堂內的一大亮點，是由羅伯特‧洛里默（R. Lorimer）設計，1911 年完工的薊花勳章禮拜堂（The Thistle Chapel）。薊花勳章是蘇格蘭最高榮譽的騎士團勳章，是英國國王詹姆斯七世在 1687 年所制定的。禮拜堂內部裝飾非常豐富，有許多精緻的雕刻與繪畫，具有獨一無二的蘇格蘭風格。

教堂內有座蘇格蘭宗教運動領袖諾克斯的青銅雕像，這裡也是他的安息之處。諾克斯晚年的故居同樣位在皇家哩大道上，已成為愛丁堡的著名歷史遺跡、市內最古老的建築物之一。故居平日皆有開放，館內展示其生平遺物。

Spiroview Inc / Shutterstock.com
Gimas / Shutterstock.com

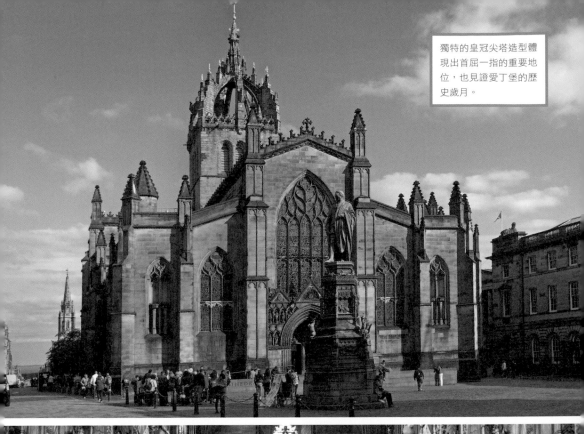

獨特的皇冠尖塔造型體現出首屈一指的重要地位，也見證愛丁堡的歷史歲月。

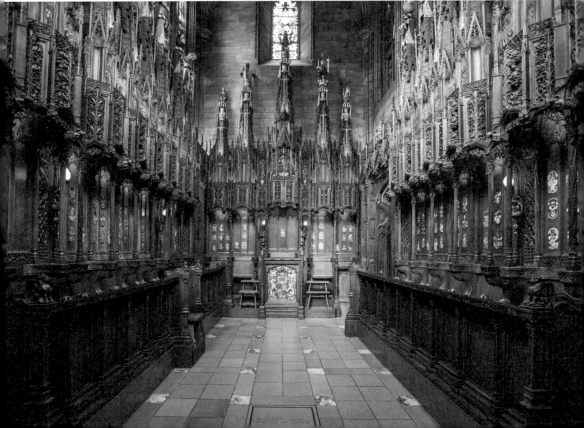

聖保羅大教堂

St. Paul's Cathedral

地理位置：英格蘭·倫敦
興建年代：1675 年～ 1710 年
建築樣式：巴洛克式

倫敦的榮耀之地

倫敦有許多著名教堂，其中最引人注目的非聖保羅大教堂莫屬，不僅是倫敦最大的教堂，也是英國國教總堂，重要地位不言可喻。以壯觀的圓頂造型聞名於世，為世界第二大的圓頂教堂，僅次於羅馬聖彼得教堂。

教堂歷史可上溯至 604 年，原建於中世紀的聖保羅大教堂在 1666 年倫敦大火中被燒毀，克里斯托弗·雷恩爵士（Sir Christopher Wren）受命於查理二世，在 1675 年重建這座富麗堂皇的巴洛克式大教堂，歷時三十五年完工。他也同時負責了火災後倫敦另外 51 座教堂的重建，但這座堪稱英國最龐大的建築傑作讓他名留青史。

從泰晤士河畔遠望，就能看到英國獨一無二的古羅馬式圓形穹頂，以及宏偉的教堂側面，大圓頂距離地面約 111 公尺、直徑達 34 公尺。聳立於西面兩側的兩座巴洛克式塔樓，和教堂內寬廣挑高的中殿都讓人讚嘆不已。鐘樓裡懸掛著一座重達 17 噸的英國最大銅鐘。大圓頂下詩班席的鏤刻木工、圓頂內部的壁畫、螺旋型樓梯的精湛鐵工，這一切都反映出英國當年高度的藝術與裝飾水準。著名的低語廊（Whispering Gallery）伸展於圓頂內，特殊的音響效果使得在迴廊的對面耳語都可聽得清清楚楚。塔頂則是眺望倫敦市區的絕佳地點。

這裡舉辦過許多重大歷史性事件，例如滑鐵盧戰役中擊敗拿破崙的威靈頓將軍、前首相邱吉爾和鐵娘子柴契爾夫人的葬禮，還有二戰結束的慶祝儀式、維多利亞女王登基六十年慶典，最廣為人知的則是 1981 年向全世界電視直播——查爾斯王子與黛安娜王妃的世紀童話婚禮。

MarkLG / Shutterstock.com

maziarz / Shutterstock.com

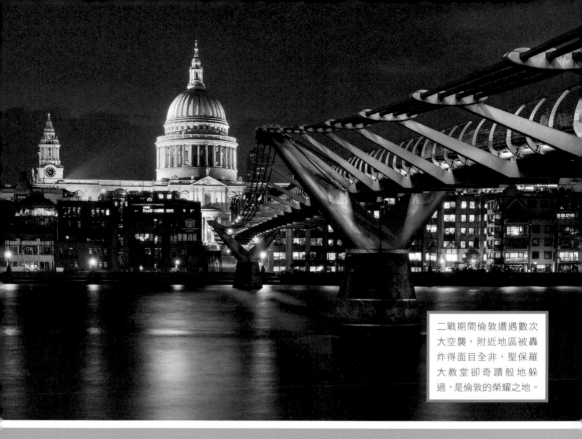

二戰期間倫敦遭遇數次
大空襲，附近地區被轟
炸得面目全非，聖保羅
大教堂卻奇蹟般地躲
過，是倫敦的榮耀之地。

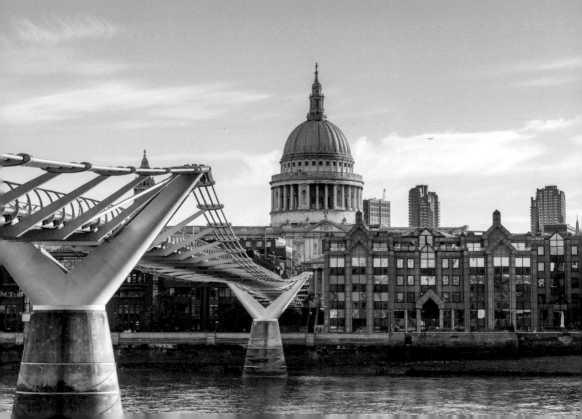

西敏寺
Westminster Abbey

地理位置：英格蘭・倫敦
興建年代：1245 年～ 1745 年
建築樣式：哥德式

1987 年登錄世界文化遺產

滿載輝煌歷史與皇室軌跡

毗鄰英國國會大廈的西敏寺，官方名稱為「西敏市聖彼得聯合教堂」，名稱中的「西敏市」則是地名。西敏寺在英國史上享有崇高的地位，從 1066 年以來就是歷代英王舉行加冕大典、皇室婚禮的地點，也是多數君王的安息處。

有著濃郁的歷史氣息的西敏寺，最初作為修道院的教堂是奉獻給聖彼得的，之後懺悔者愛德華在 1050 年重建。如今我們所看見的西敏寺是 1245 年亨利三世所下令改建，將原本的諾曼式建築改成哥德式。中殿挑高 31 公尺，是英格蘭最高的殿堂。兩座巍峨挺拔的塔樓高 68 公尺，完工於 1745 年，是最晚完成的部份。西敏寺可說是歷代英王的集體創作、亙古的國家精神象徵。

這座與英倫皇室關係密切的教堂，是 1953 年當今伊女王莉莎白二世的加冕登基之地、1997 年黛安娜王妃的葬禮場所，也是 2011 年威廉王子與凱特王妃的婚禮教堂。帶領英國進入黃金年代的伊莉莎白一世也安息於此，旁邊則是同父異母的姐姐瑪麗一世，墓碑上的拉丁銘文寫道：兩人既是王座上的夥伴，也是墳墓裡的伴侶。

舉世聞名的「詩人角」，以英國文學之父喬叟的墓為中心，有眾多文學巨匠安葬在此，如狄更斯、艾略特、雪萊、拜倫和濟慈等，就像一部英國文學史的縮影，此外還有作曲家韓德爾。另一處對應的「科學角」則是牛頓、達爾文等科學家長眠之所，兩者都是遊客駐足神往的地方。西敏寺可說是一部濃縮的英國史，到倫敦一定要造訪此地才算不虛此行。教堂中每個整點會有一分鐘的禱告時間，遇到的話不妨暫停腳步、默禱靜思，感受難得的片刻寧靜。

Cristian Gusa / Shutterstock.com

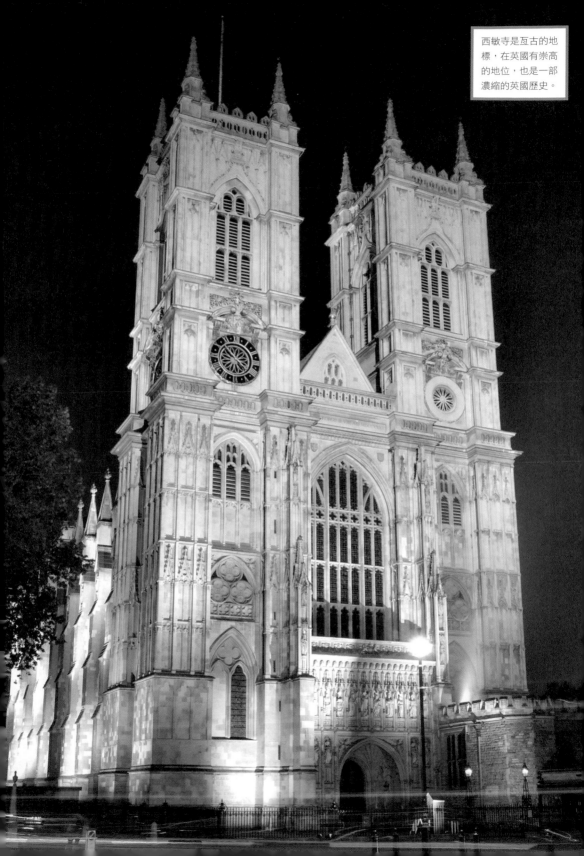

西敏寺是亙古的地
標，在英國有崇高
的地位，也是一部
濃縮的英國歷史。

溫徹斯特大教堂
Winchester Cathedral

地理位置：英格蘭‧溫徹斯特
興建年代：1079 年～ 1093 年
建築樣式：諾曼式、哥德式

歐洲最長的中世紀大教堂

溫徹斯特是英格蘭最初的首都，也曾經是盎格魯撒克遜人和諾曼皇家權力的所在地，因此擁有英國最大的教堂之一──溫徹斯特大教堂，阿弗列大王（Alfred King）及歷代的英格蘭國王，如獅心王理查一世（Richard I of England）皆在此加冕。瑪麗女王和西班牙國王菲利浦二世的盛大婚禮也在這座教堂舉辦。

巍峨聳立於城中的溫徹斯特大教堂，是這座古都的顯著地標，除了悠遠獨特的歷史意義之外，匠心獨具的建築結構也為人所稱道，長度 160 公尺，是全歐洲最長的一座中世紀大教堂。現在的教堂始建於 1079 年到 1093 年，塔樓曾經倒塌過，目前所見的是 1202 年重新修復。漫長時光過去，教堂許多地方都曾重新修建，建築風格從早期諾曼式到晚期哥德式都有，其中 14 世紀完工的垂直哥德式迴廊，是歐洲少見的大規模。

教堂收藏許多傑出的藝術作品，《溫徹斯特聖經》是現存 12 世紀的英格蘭聖經中最大且最精美的。中世紀的雕塑、華麗地磚，以及全國最好的 12 世紀壁畫，都是不容錯過的重點。每逢雨季必會積水的地窖中，有一尊英國當代雕塑家安東尼‧葛姆雷（Antony Gormley）所創作、名為「Sound II」的雕像，以藝術家自身為模型，手心捧水靜默佇立水中，整體氣氛神祕而寧靜，彷彿是一場現代與古典相遇的對話。

《傲慢與偏見》的作者珍‧奧斯汀（Jane Austin）亦安息於此，墓碑前展示著她的手稿，吸引許多遊客慕名前來。這裡也是電影《達文西密碼》的拍攝地之一，古城和教堂的歷史魅力可見一斑。

Albert Nowicki / Shutterstock.com

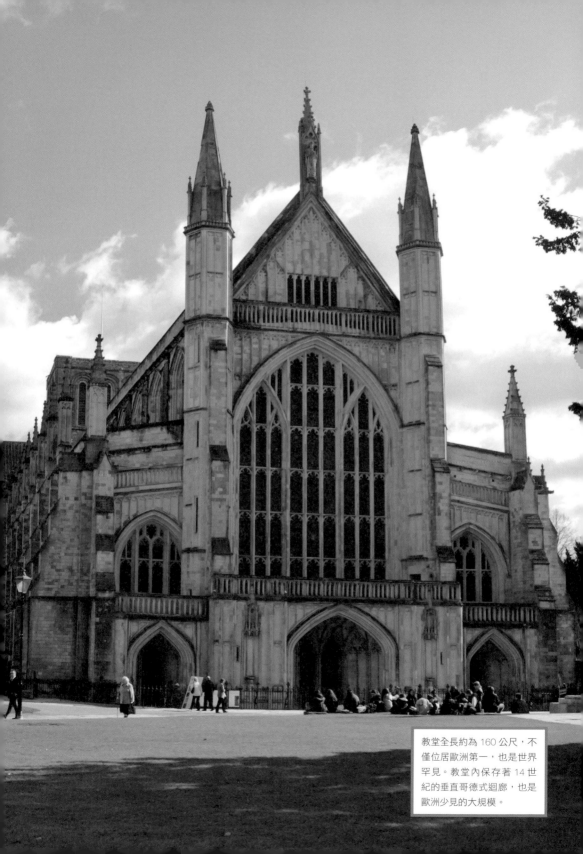

教堂全長約為 160 公尺，不僅位居歐洲第一，也是世界罕見。教堂內保存著 14 世紀的垂直哥德式迴廊，也是歐洲少見的大規模。

約克大教堂
York Minster

地理位置：英格蘭‧約克
興建年代：1230 年～ 1472 年
建築樣式：哥德式

約克王冠上的寶石

　　位於英格蘭北部的約克是一座古城，在 1100 年至 1500 年間是英格蘭的第二大城，聳立在市區的約克大教堂是英國最大教堂之一，也是英格蘭最大的中世紀時期教堂。約克大主教在英國宗教界有相當高的地位。約克大教堂是約克城市象徵，也是英國國教會北管區的主教堂，被譽為約克王冠上的寶石（jewel in York's crown），每年有眾多遊客造訪。

　　約克大教堂全名為「約客聖彼得主教教堂」，歷史可追溯至 627 年，當時是一座木造建築，不久後毀於一場火災。今日的約克大教堂建於 1230 年，當時的主教下令建造一座能與坎特伯里大教堂（頁 170）競爭的哥德式建築，於 1472 年完成。教堂融合了三種不同時期的英國哥德式建築風格，長 163 公尺、左右兩翼寬 76 公尺。

　　教堂內部富麗堂皇，彩繪玻璃更是極端精緻，將英國玻璃工藝展現得淋漓盡致。東面大窗 1405 年至 1408 年設計完成，面積相當於一座網球場，是全世界最大的單片中世紀彩繪玻璃窗，看上去就像一面透光的牆，圖案取材自《創世紀》與《啟示錄》，描述世界之初與世界末日的景象。西面大窗上鑲嵌擁有「約克之心」美稱的心型圖案。南側大門上方著名的 16 世紀玫瑰窗，是為紀念玫瑰戰爭而建，1984 年南側屋頂曾遭祝融，1988 年才修復完成，共斥資 225 萬英鎊。北端的「五姐妹窗」採用奇妙的幾何圖形設計，是英國最大的灰色調單面玻璃典範。

　　教堂中心有一座塔樓，訪客可以登上 275 個階梯抵達 71 公尺高的中央塔頂端，一覽約克的中世紀風情，攀登過程中還能領略整座大教堂的恢宏氣勢。

bojangles / Shutterstock.com

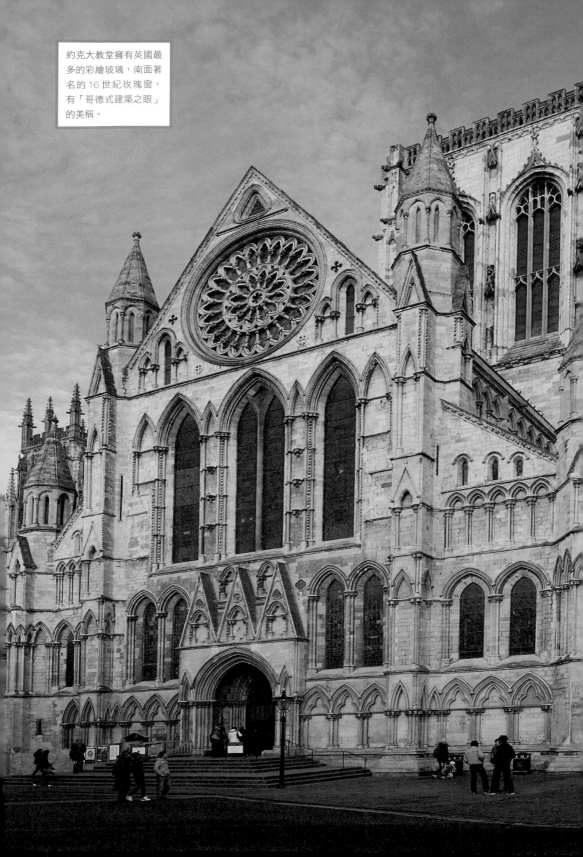

約克大教堂擁有英國最多的彩繪玻璃，南面著名的 16 世紀玫瑰窗，有「哥德式建築之眼」的美稱。

魁北克聖母大教堂
Notre-Dame-de-Quebec Basilica-Cathedral

地理位置：加拿大・魁北克
興建年代：1633 年～ 1664 年
建築樣式：巴洛克式

1985 年登錄世界文化遺產

濃厚法式風情的北美老教堂

　　魁北克市（Quebec City）位於加拿大東岸，是法國本土之外最多法籍人士居住的城市。1608 年，法國移民在這裡建立了第一座殖民城鎮，也讓其優雅的生活文化，在此地生根萌芽。城內充滿著濃厚的歐陸色彩，隨處可見古炮臺、馬拉車、古城牆和街頭藝術畫廊，有著「北美小巴黎」的美譽。魁北克聖母大教堂便座落在這座舊城區裡，它是北美洲最古老的本堂區聖堂，也是北美洲第一座升格為宗座聖殿的教堂（1874 年）。1985 年整座古城區被聯合國教科文組織列為世界文化遺產。

　　魁北克聖母大教堂從 1644 年開始便已經存在了，超過三百五十年來歷經毀壞與重建，依舊悠然屹立。1759 年，英法戰爭最重大的戰役在此爆發，魁北克受到敵軍的包圍，教堂在戰火中第一次毀壞，於 1843 年重新修建。1922 年，大教堂又被黑幫所燒毀，1925 年重新修建成巴洛克式的華麗風格。

　　而今的大教堂，保存著法國統治時期的繪畫及銀器、宗教畫等收藏，連燈台都是太陽王路易十四所贈。從正面望去，新古典主義立面素雅莊嚴，左右兩邊各佇立了一座形狀不同的尖塔，不對稱的外觀，成為其建築最大的特色。簡潔的輪廓，展現出具有加拿大特色的法式風情。內部的大堂，裝飾優雅而細膩，雖不見太過奢華的點綴，卻柔美而光潔，洋溢著溫暖的氣息。

　　走出聖母大教堂，不妨在處處是古蹟的舊城區多走走，參觀充滿個性與風格的小店，享受偶爾與數百年古蹟相遇的樂趣。石頭鋪成的道路上，每走一步都是加拿大先民們開墾奮鬥的足跡。

Gilberto Mesquita / Shutterstock.com

聖派翠克大教堂

St. Patrick's Cathedral, New York City

地理位置：美國‧紐約
興建年代：1858 年～ 1878 年
建築樣式：新哥德式

都會叢林裡的主教座堂

　　座落在曼哈頓中城區（Midtown Manhattan），聖派翠克大教堂隔著著名的第五大道（Fifth Avenue）與洛克斐勒中心（Rockefeller Center）相望，中央車站（Grand Central Terminal）、時代廣場（Times Square）與中央公園（Central Park）就在附近，堪稱是全世界最現代繁華的地域。它是天主教紐約總教區的主教座堂，也是造訪紐約不可錯過的重要地標之一。

　　大教堂的前身是天主教徒創辦的文學學校，學校關閉之後出售給紐約教區。1950 年代紐約升格成為總教區，遂在大主教的主導下，由建築師小詹姆斯（James Renwick, Jr.）擔當設計，以新哥德主義為主軸，於 1858 年舉行開工典禮。然而，期間受到南北戰爭的影響一度停工，1865 年才重新復工，並於 1878 年完工。落成之時，這裡還是個偏遠地帶，百年之後這裡已是摩天大廈林立的都會叢林了。

　　聖派翠克大教堂有著華麗雪白的外觀，兩座壯觀的塔樓直指天際，繁複細膩的線條在筆直的現代建築中，更顯得獨特而搶眼。走進寬敞的中殿，映入眼簾的是長達 100 公尺的拉丁十字架，以及 53 公尺高的懸梁，典型的英式空間之內，光影自彩繪玻璃灑入，令人心馳神往，是教堂的一大看點。

　　每年 3 月 17 日的聖派翠克節（St.Patrick's Day），紐約曼哈頓區都會舉辦大遊行，以紀念這位對於愛爾蘭教徒意義非凡的聖人，而聖派翠克大教堂正是遊行的重要現場。人們在那天會穿戴著綠色的衣服，以慶典的方式表達自己對信仰的虔誠。

robert cicchetti / Shutterstock.com

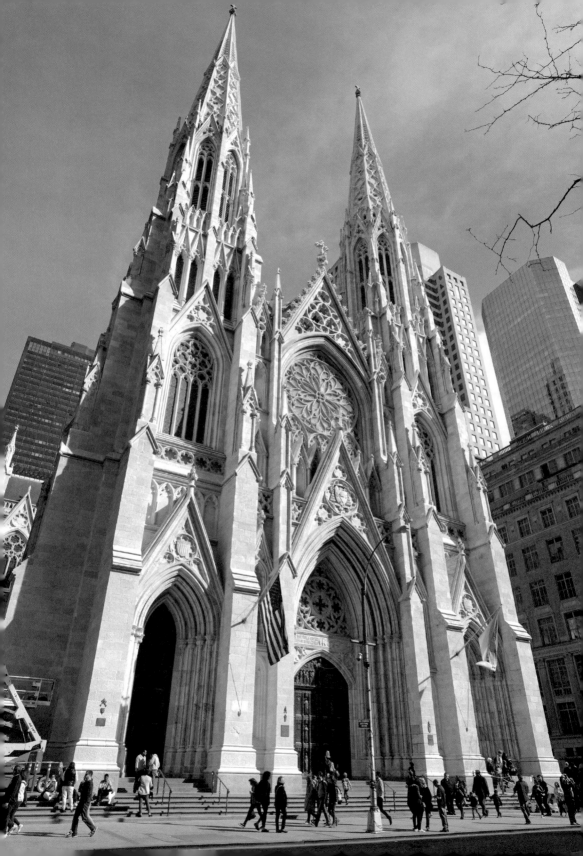

聖約翰大教堂
The Cathedral Church of St. John the Divine

地理位置：美國‧紐約
興建年代：始建於 1892 年
建築樣式：新羅馬式、新哥德式

尚未停止的偉大工程

　　聖約翰大教堂座落於繁華的紐約市曼哈頓上城區，在熙來攘往的阿姆斯特丹大道旁，悠然挺立。這座教堂於一百多年前動土開工，建築過程歷經風格改變及兩次世界大戰，數度停頓又復工，至今仍在持續建造中。

　　教堂的興建開始於 1892 年，最初的規畫是希望建成一座拜占庭形式的新羅馬建築，唱詩席及後殿便是以此風格建成的。但是由於工程歷時甚久，負責的建築師也有所變更，繼任者不但更動了原始設計，將其改變為哥德式風格，還將整個建築物的尺寸擴大了 20%。1921 年，這個大教堂的興建模型在紐約中央車站展出，便是為了籌措資金，以應付更龐大的工程。

　　第一次世界大戰及經濟大蕭條的發生，儘管妨礙了施工進度，卻沒有完全停工。然而，就在 1941 年中殿落成典禮的一週後，珍珠港事變爆發了，美國自此投入第二次世界大戰，使得教堂的工程停頓長達三十二年之久。戰爭結束後，雖然當局決定復工，卻極度缺乏可以勝任的人才，好不容易克服萬難有些許進度，又逢 1990 年代的經濟衰退，工程再次被擱置。

　　而今，教堂的工程已經完成超過三分之二，園區佔地面積達 4.7公頃，主堂佔地 1.1 公頃，全長 180 公尺，相當於兩個美式足球場之長度，壯闊地展現出經典的新哥德式風格。走進建築，唱詩樓兩側設有巨大管風琴，共有 141 排，8035 根音管，規模之大相當罕見。然而，這都只是尚未完工的現況，當教堂落成之時又會是如何呢？世人們都在引頸期盼。

rorem / Shutterstock.com

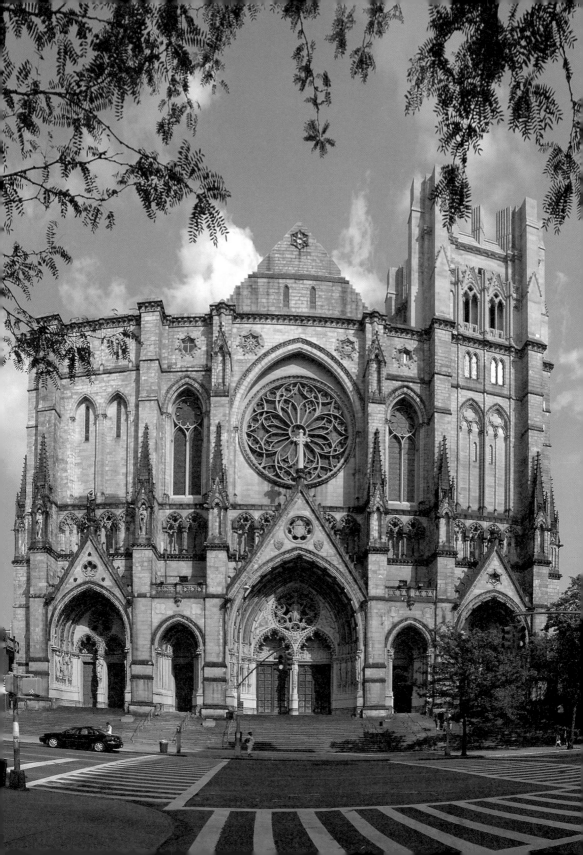

0
9
4
紐約三一教堂
Trinity Church, New York City

地理位置：美國‧紐約
興建年代：1696 年～ 1846 年
建築樣式：新哥德式

國家寶藏的祕密基地

匯集了紐約市的金融、藝術與觀光精華，曼哈頓無疑是這個城市最寸土寸金的黃金地段。三一教堂就位於曼哈頓下城區華爾街與百老匯街的交叉口，它是紐約最早的新哥德式建築，也是電影《國家寶藏》（National Treasure）中，藏著美國開國寶藏的祕密基地。

三一教堂是紐約歷史不可或缺的一部分。1696 年，英國聖公會獲得殖民總督批准，在這塊土地興建新教堂，這棟最初的教堂在1776 年獨立戰爭的大火中燒毀；第二棟教堂建成時，適逢紐約城暫為美國首都，不到百步之遙就是聯邦政府所在地，總統及閣員經常到此禮拜祈禱，後因大梁結構彎曲而毀棄。現今的教堂完成於 1846 年5 月 1 日基督升天節，是當時曼哈頓下城區最高的建築，高聳的新哥德式尖頂上，有著鍍金的十字架，金光熠熠，向駛入紐約港的船隻表達歡迎之意。

新哥德風格的三一教堂，外觀純樸而厚實，帶著美利堅開疆闢土的務實性格。氣勢不凡的大門上，精細的銅製浮雕，栩栩如生地訴說著《聖經》的故事。大堂內，以尖形拱門的窗戶為基調，交錯出優雅而俐落的幾何線條。巨大的彩色玻璃窗與搖曳的燭光交映，形成了講道的祭壇主體。身在其中，令人不自覺肅穆沉靜起來。

教堂外，南、北兩側的墓園同樣大名鼎鼎。此處埋葬了許多名人，包括發明汽船的福頓（Robert Fulton）及美國政治家漢彌頓（Alexander Hamilton）。在周遭摩天大樓的包圍下，這塊小小的墓地成為人們追思先人、沈澱思緒的所在，更為繁忙的大都會區，留下一塊小小的心靈淨土。

Sean Pavone / Shutterstock.com

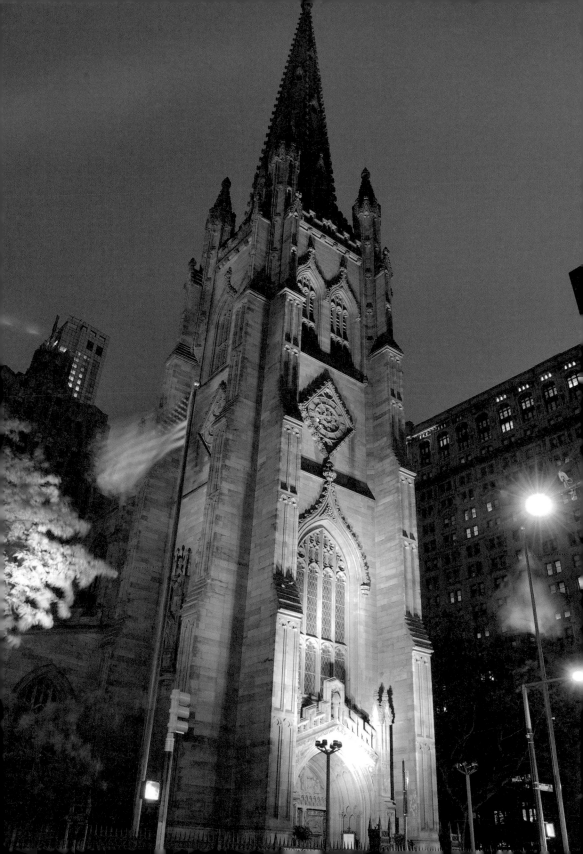

巴西利亞大教堂
Brasilia Cathedral

地理位置：巴西‧巴西利亞
興建年代：1958 年～ 1970 年
建築樣式：現代主義

1987 年登錄世界文化遺產

為傳統信仰注入現代思維

　　身為巴西（Brazil）的首都，巴西利亞（Brasilia）的名氣似乎不及曾舉辦過奧運的熱內盧（Geneiro），不過它在人類的城市發展史上卻意義非凡。這座城市位於海拔 1158 公尺的高原上，1956 年至 1960年以新市鎮的方式規畫興建。短短數年便從一片荒原中崛起，以大膽設計的建築物聞名於世，落成二十七年後，就於 1987 年成為最年輕的世界文化遺產。

　　巴西利亞因都市規畫和建築設計而被聯合國教科文組織所青睞，評為：「城市設計史上的里程碑。」無論是街道的規畫、市容的展現及建築物特色，均表現出和諧的思想及驚人的想像力。作為這個城市的主教座堂，巴西利亞大教堂也展現出另人驚艷的現代美學，流線的造型與極簡的外觀，為城市的風貌畫龍點睛，賦予中心思想。

　　教堂的興建工程於 1958 年開始，1970 年完工。與傳統的歐洲教堂不同，既沒有哥德式的尖塔，也沒有華麗的雕飾，遵從現代主義化繁為簡的精神，極致簡化外觀的線條。16 根拋物線狀的混凝土支柱撐起教堂的穹頂，支柱之間用大塊的彩色玻璃相接，遠遠望去就像是以荊棘編織的王冠。大教堂的實際的空間則位在地下。走過昏暗的隧道來到大廳，映入眼簾的就是巨大穹頂，藍白相間的彩色玻璃幾乎佔滿上方空間，陽光自其中灑下彷彿天啟，十分壯觀。

　　教堂的雕像亦相當具有現代藝術的特色。外面的廣場上，四尊 3 公尺高的青銅雕塑，是傳布福音、守護教堂的使徒；中殿內，三尊天使雕塑以鋼索懸掛，彷彿真的凌空飛起。巴西利亞大教堂以其自身存在向世人展現，宗教未必總是以傳統為圭臬，信仰其實可以有更多可能性。

gary yim / Shutterstock.com

Filipe Frazao / Shutterstock.com

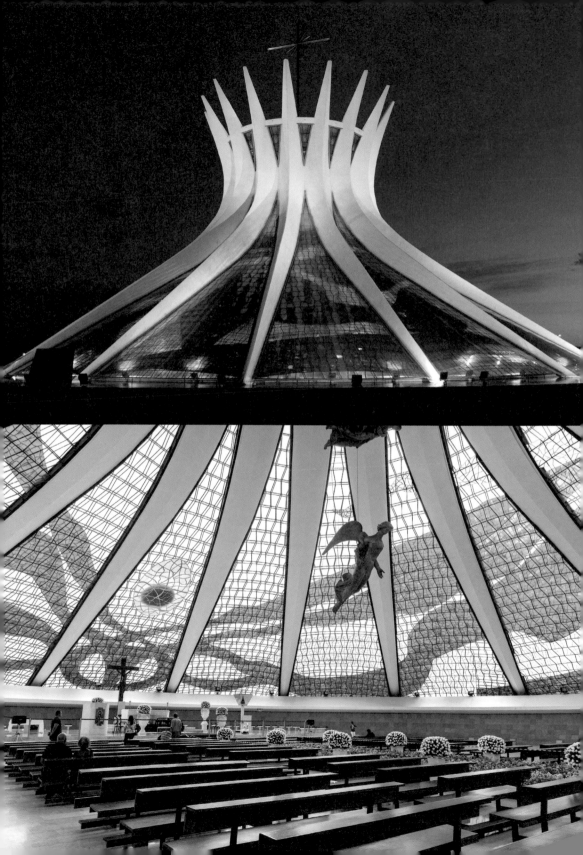

聖保羅主教座堂
Catedral Metropolitana

地理位置：巴西·聖保羅
興建年代：1913 年～ 1967 年
建築樣式：新哥德式

以森巴熱情演繹新哥德風格

巴西第一大城聖保羅（São Paulo），人口超過 1100 萬，是南美洲乃至於南半球最大的都市。位在其中的聖保羅主教座堂，長 111公尺、寬 46 公尺，最高部分達 96 公尺，可同時容納 8000 人一起做禮拜。穿越主教座堂廣場的蓊鬱綠蔭，教堂便在棕櫚簇擁之下出現，率先映入眼簾的是巍峨的銅頂雙塔，而在雙塔之間的圓頂部分，便是寬廣的主殿。走進教堂，彷彿走進聖保羅輝煌的城市歷史。

這個城市在 16 世紀只是一個小村莊，18 世紀初成為天主教聖保羅總教區，隨著城區人口增加，教堂也歷經兩次拆除重建。現今的聖保羅主教座堂始建於 1913 年，歷時半個世紀才完成大部分主體，其中鐘樓及許多小尖塔，則要等到 2000 年～ 2002 年教堂進行維修時才徹底完工。德國籍建築師採用了新哥德式的垂直高聳風格，並融入文藝復興的圓頂，以八百多噸的大理石為建材，營造出華麗磅礴氣勢，也為其贏得了「世界第四大新哥德式主教座堂」的美名。

主殿中巨大的圓形穹頂莊嚴壯闊，靈感來自義大利的聖母百花聖殿（頁 120），牆面裝飾則融入了大量的巴西風土元素，舉凡鳳梨、咖啡樹和南美洲特有的動物犰狳（armadillo），都在牆柱上活靈活現。如果在星期日早晨造訪，還能聆聽擁有 1.2 萬支音管的南美最大管風琴演奏，澎湃而神聖的旋律迴盪四周，彷彿可以直達天聽。

走出教堂，廣場上名為「零起點」的石碑佇立眼前，它是測量聖保羅與其他城市距離的起點。悠閒的主教座堂廣場，有著南美洲特有的慵懶氛圍，讓到訪的遊人也跟著放鬆心情。拉丁美洲的暖陽與微風，便是上天賜與最美好的恩澤吧！

olfoart / Shutterstock.com

gary ym / Shutterstock.com

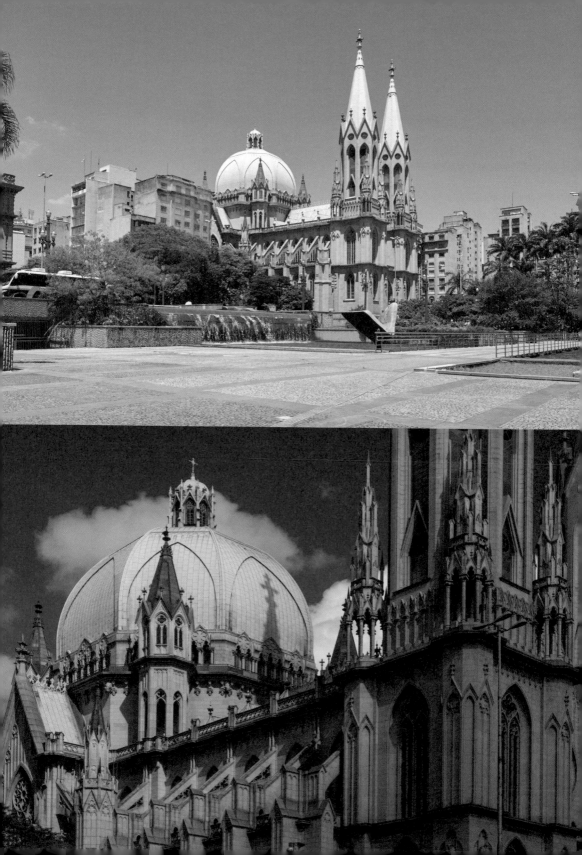

大都會大教堂
Metropolitan Cathedral of Saint Sebastian

地理位置：巴西·里約熱內盧
興建年代：1964 年～ 1976 年
建築樣式：現代主義

以現代主義呈現神的恩典

　　里約熱內盧（Rio de Janeiro）緊鄰大西洋，海岸線長達 636 公里，是巴西的舊都，也是其第二大都市。有句話說：「上帝用六天創造世界，第七天則創造了里約。」說的即是這裡無與倫比的絕世風景。以獨特現代風格著稱的大都會教堂，座落在這個城市的中心，是市民乃至於遊客最熟知的代表性地標之一。教堂主體是一個巨大的圓錐形建築，俐落而筆直的輪廓，並沒有添加太多繁複的裝飾，徹底展示出現代主義「形隨機能」的建築美學。

　　大都會教堂始建於 1964 年，1976 年落成啟用，是一處鋼筋水泥結構的現代化建築。雄偉的圓錐體高 75 公尺，外部直徑 106 公尺，整個結構由規則的方框構成，遠看近似一把天梯，所以又稱做「天梯型大教堂」，光從外觀看氣勢就相當恢宏。走進內部，宏偉而肅穆的氛圍，更是令人震懾，直徑約 96 公尺的圓形廳堂，約可容納二萬人同時站立其中，日光從巨大的十字架天窗灑入，四幅巨大的彩繪玻璃窗自頂部直直落下，猶如天降神蹟一般，為人們訴說著不同的《聖經》故事。

　　除了建築本身，教堂內所置放的雕像亦相當有看頭，一尊尊灰白石雕都出自巴西雕刻名家之手。此外，講台上方以鋼索懸吊起來的耶穌像，凌空的身影彷彿俯視著教堂中的人們，充滿慈悲與憐憫。

　　走出彷彿科幻場景的教堂，周邊的街區則展現出截然不同的風情。錯落不整齊的房舍、拼貼的彩繪磁磚、鮮豔的街頭塗鴉，生猛地展示著巴西庶民文化的活力與創意。想要感受巴西人們對建築與空間的創造力？走一趟里約熱內盧大都會大教堂準沒錯。

Catarina Belova / Shutterstock.com

Atosan / Shutterstock.com

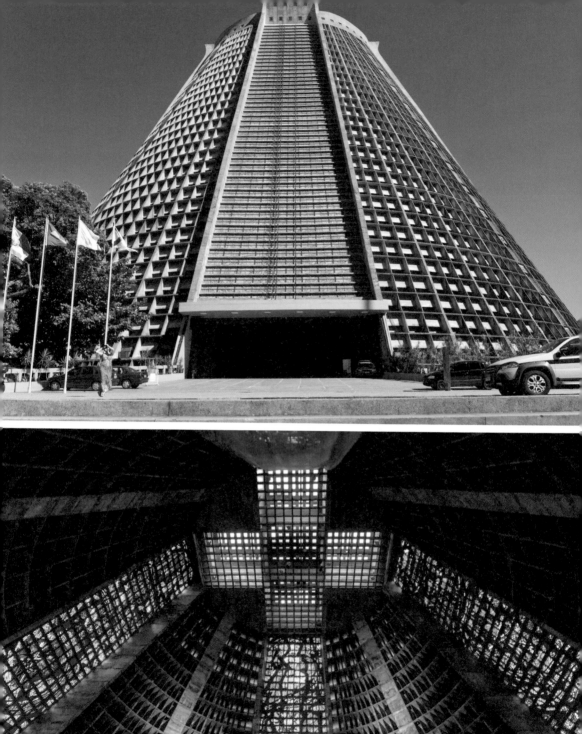

波哥大主教座堂
Catedral Primada de Bogota

地理位置：哥倫比亞‧波哥大
興建年代：1807 年～ 1823 年
建築樣式：巴洛克式

南美洲最大的主教座堂

　　位於安地斯山脈（Andes）肥沃的高原地帶，波哥大（Bogota）是南美洲數一數二的大都市。16 世紀，西班牙探險家貢查洛‧吉梅尼茲‧奎沙達（Gonzalo Jiménez de Quesada）在原本生活著穆伊斯卡人（Muisca Chibcha）的村落建立了這座城市，並命名為聖達菲（Santa Fe de Bogota），意為「神聖的信仰」。長久以來，西班牙裔與穆伊斯卡的血脈在此地交融繁衍，在這座城市形成了特有的文化氛圍，在 1819 年成為哥倫比亞（Colombia）獨立後的首都，更在 20 世紀開始快速發展，獲得「南美雅典」的稱號。

　　座落於波哥大波利瓦爾廣場（Plaza Bolivar）的東側，波哥大主教座堂的位置正是舊城燭台區（Candelaria）的中心。在此之前，同一個地點上曾經先後建造過三座教堂。最初是奎沙達所建的木造教堂，繼之取代的是石頭教堂，爾後重建的教堂還沒完工便告坍塌。作為第四座教堂，波哥大主教座堂興建於 1807 年至 1823 年間，擁有三條走廊、一座大禮拜堂，以及數目眾多的側禮拜堂。佔地達 5300 平方公尺，規模之宏大，無論在哥倫比亞或南美洲都是數一數二的。

　　從主教座堂正面望去，左右塔樓聳立於大門的兩邊，展現出經典的巴洛克風格，十分華麗氣派。走進內部，以白色與金色為主要基調的空間，在平靜和諧中透露著尊貴的優雅氣質，亦是巴洛克美學的出色佳作。城市的開創者奎沙達便長眠在這座教堂裡，以開天闢地的大航海精神，與波哥大共長存。

Fotos593 / Shutterstock.com

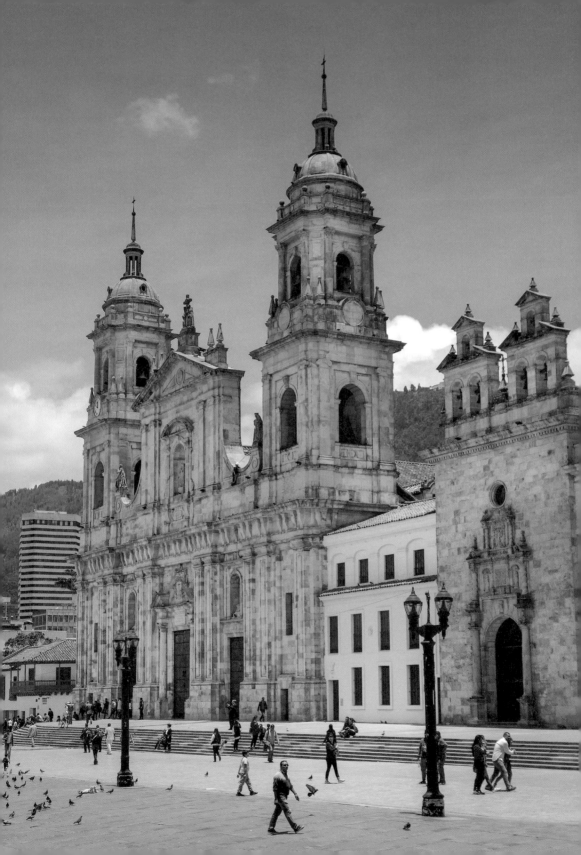

哈瓦那大教堂
Havana Cathedral

地理位置：古巴‧哈瓦那
興建年代：1748 年～ 1777 年
建築樣式：巴洛克式

1982 年登錄世界文化遺產

不對稱的教堂藝術之美

　　哈瓦那舊城區（La Habana Vieja），一個在 16 世紀西班牙殖民時期發展起來的海港城市。易守難攻的險要地形，讓這裡成為古巴早期的政經中心。1952 年古巴革命之後，新政府將建設重心外移，結束了此地百年來的輝煌。1982 年被聯合國教科文組織列入世界文化遺產，又成了世界遊客必訪的觀光名勝。而哈瓦那大教堂，便座落在這座古城之中。

　　哈瓦那大教堂，全稱「哈瓦那聖母瑪利亞受孕大教堂（Catedral de la Virgen María de la Concepción Inmaculada de La Habana）」是羅馬天主教哈瓦那總教區的主教座堂。1748 年由一位義大利建築師設計，並在耶穌會的主事下開始興建，於 1777 年落成。除了聖母以外，這裡還供奉著聖人聖克里斯多福（Saint Christopher），傳說他曾背著耶穌偽裝的小孩渡河，受到激勵而展開傳教旅程，最後被反對基督教的國王賜死。

　　座落於哈瓦那舊城區的大教堂廣場上，哈瓦那大教堂可說是最突出的建築物。古巴特有的石灰岩建材，讓巴洛克式的建築顯得肅穆古樸；左右兩邊的高塔，形狀與大小並不相同，流露出一種不對稱的趣味。而教堂內部簡約而內斂，新古典主義風格所展現的簡樸美學，恰到好處地傳達了聖母的雍容與慈愛。

　　走出建築物，周邊的石板老街區盡是歷史的痕跡。海明威（Ernest Miller Hemingway）時常造訪的「五分錢酒館」，就在大教堂廣場的西北方向。造訪教堂後，別忘了去坐坐！

Elisa Bononini / Shutterstock.com

Greta Gabaglio / Shutterstock.com

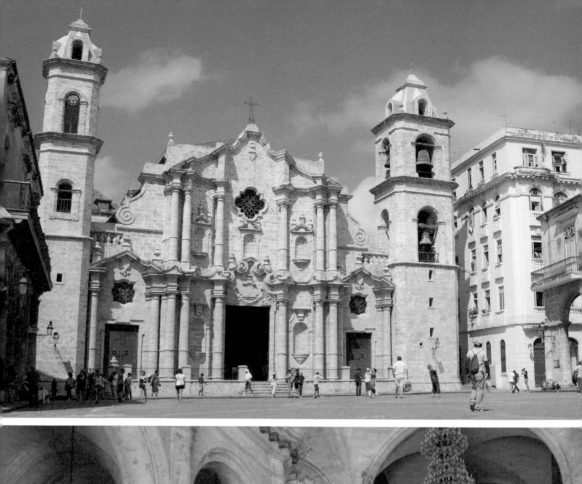

墨西哥大教堂
La Catedral de Mexico

地理位置：墨西哥・墨西哥城
興建年代：1573 年～ 1813 年
建築樣式：哥德式

1987 年登錄世界文化遺產

拉丁美洲最古老的教堂

　　被媒體譽為「足夠探究一生的城市」——墨西哥市（Ciudad de México）——位於墨西哥中央高原地帶，擁有超過 2100 萬人口，不僅是國家的政治、經濟與文化中心，更是世界上規模數一數二的都會區。在這個包羅萬象的城市，有摩登的設備、精采的娛樂，更有著無數歷史悠久的文化古蹟。其中，墨西哥大教堂座落於市中心憲法廣場（Plaza de la Constitución）北側，與國家宮與聯邦區大樓等中央行政機關，圍繞著這塊人民慶典集會的重要場域，是到訪這座城市，必定要朝聖的地點。

　　墨西哥大教堂是拉丁美洲最大和最古老的主教座堂，它的位置是從前阿茲特克（Azteca）神廟的上方。1573 年，西班牙征服了阿茲特克帝國的首都特諾奇提特蘭（Tenochtitlan），便在此處建築西班牙哥德式教堂，由於教堂規模相當宏偉，長 110 公尺，寬 54 公尺，所以建築工程花費二百五十年，直至 1813 才算真正落成。

　　由於施工的歷程跨越四個世紀，墨西哥大教堂的建築風格，雖然以哥德式為主軸，卻仍有文藝復興、巴洛克和新古典主義的影子。其方位為坐北朝南，有 2 個鐘塔、1 個中央穹頂、3 個大門、5 個中殿、51 個拱頂和 40 個塔器組成，2 座鐘樓內有 25 口鐘，16 座禮拜堂中有 14 座對公眾開放。走進內部，有兩個華麗盛大的祭壇、一個聖器收藏室以及一個唱詩班，華麗的繪畫與雕塑令人目不暇給。走一趟墨西哥大教堂，感受的不僅是宗教的偉大與建築之美學，更是深刻了解墨西哥歷史與文化，最好的方法。

javarman / Shutterstock.com

Kit Leong / Shutterstock.com

利馬大教堂
La Basílica Catedral de Lima

地理位置：祕魯‧利馬
興建年代：1535 年～ 1538 年
建築樣式：巴洛克式、新古典主義

`1988 年登錄世界文化遺產`

殖民者的宗教殿堂

利馬位於祕魯（Peru）西海岸線的中央地帶，是這個國家的首都。16 世紀，來自西班牙的殖民者法蘭西斯克‧皮薩羅（Francisco Pizarro）在美洲發現了印加文明（Inca），隨即展開軍事的討伐，逐步消滅帝國。他選擇了沿海的地區建城，作為新殖民政府的根據地，使得這個城市在大航海時代一躍而上世界舞台，成為人們口中的「諸王之城」。

歷史上，皮薩羅是以寡擊眾的知名戰將。1522 年，當他從巴拿馬（Panama）出發，決定前往印加地區開拓殖民，麾下擁有的不過是 3 條船、27 匹馬及 180 人。以此為基礎，他卻透過哄騙誘拐，征服了 600 萬人的印加。他的手段，儘管難以令人苟同，但也證明了他對人心的洞察與掌握，確實有其獨到之處。皮薩羅從信仰著手，徹底改變印加人民的思想。1535 年，在利馬建都的同一年，他便在利馬大教堂的地基放上一塊石頭作為基石，建造了祕魯地區的第一座教堂。

大教堂完工於 1538 年。最初落成之時，它是典型的巴洛克式建築，之後經歷至少五次重建修葺，也逐漸融入了新古典主義建築風格。今日的大教堂，二座巨大的塔樓佇立在正立面，有著攝人的壯闊氣勢。大航海時期殖民者放眼世界的雄心勃勃，至今彷彿仍有餘威。

因為以小搏大的功績而名留歷史的皮薩羅，最後在內部陣營的分裂鬥爭中不得善終。他的遺體失蹤了數百年，直到 1892 年才在教堂被發現。曾說過「上帝的愛有血腥味」的他，至今仍長眠在此，以其一生的功與過，警醒著人們深思信仰與戰爭之間的關係。

saiko3p / Shutterstock.com
saiko3p / Shutterstock.com

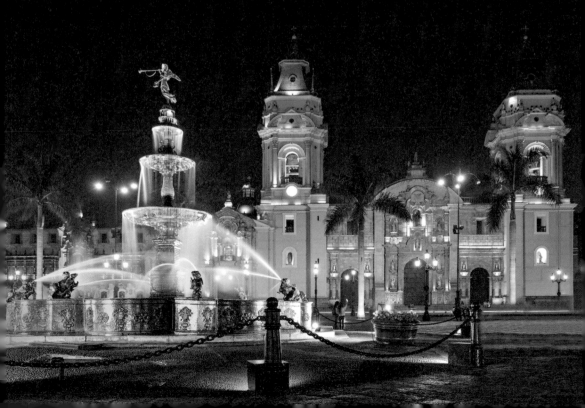

加入晨星

即享『**50 元** 購書優惠券』

回函範例

您的姓名： 晨小星

您購買的書是： 貓戰士

性別： ●男 ○女 ○其他

生日： 1990/1/25

E-Mail： ilovebooks@morning.com.tw

電話／手機： 09××-×××-×××

聯絡地址： 台中　市 西屯　區

 工業區 30 路 1 號

您喜歡：●文學／小說 ●社科／史哲 ●設計／生活雜藝 ○財經／商管

（可複選）●心理／勵志 ○宗教／命理 ○科普 ○自然 ●寵物

心得分享：

我非常欣賞主角…

本書帶給我的…

"誠摯期待與您在下一本書相遇，讓我們一起在閱讀中尋找樂趣吧！"

國家圖書館出版品預行編目（CIP）資料

最經典的101座教堂／林宜芬，陳馨儀編著. --
　初版. -- 臺中市：晨星, 2019.11
　面；　公分. --（看懂一本通；9）
　ISBN 978-986-443-927-0（平裝）

1.教堂　2.宗教建築

927.4　　　　　　　　　　　　108013262

看懂一本通 009

最經典的101座教堂

編著	林宜芬、陳馨儀
編輯	余順琪
封面設計	王志峯
美術編輯	林姿秀

創辦人	陳銘民
發行所	晨星出版有限公司
	407台中市西屯區工業30路1號1樓
	TEL：04-23595820　FAX：04-23550581
	行政院新聞局局版台業字第2500號
法律顧問	陳思成律師
初版	西元2019年11月15日

總經銷	知己圖書股份有限公司
	106台北市大安區辛亥路一段30號9樓
	TEL：02-23672044／02-23672047　FAX：02-23635741
	407台中市西屯區工業30路1號1樓
	TEL：04-23595819　FAX：04-23595493
	E-mail：service@morningstar.com.tw
	網路書店 http://www.morningstar.com. tw
讀者專線	04-23595819#230
郵政劃撥	15060393（知己圖書股份有限公司）

印刷	上好印刷股份有限公司

定價 350 元
（如書籍有缺頁或破損，請寄回更換）
ISBN：978-986-443-927-0

Published by Morning Star Publishing Inc.
Printed in Taiwan
All rights reserved.
版權所有‧翻印必究